古琴丛谈

郭平 著

江苏凤凰文艺出版社
JIANGSU PHOENIX LITERATURE AND ARTS PUBLISHING

图书在版编目（CIP）数据

古琴丛谈 / 郭平著. -- 南京：江苏凤凰文艺出版
社，2023.11
ISBN 978-7-5594-7872-6

Ⅰ．①古… Ⅱ．①郭… Ⅲ．①古琴－研究 Ⅳ．
① J632.31

中国版本图书馆 CIP 数据核字（2023）第 130816 号

古琴丛谈

郭平 著

出 版 人	张在健
责任编辑	万馥蕾
书名题字	郭 平
装帧设计	薛顾璨
责任印制	刘 巍
出版发行	江苏凤凰文艺出版社
	南京市中央路 165 号，邮编：210009
网 址	http://www.jswenyi.com
印 刷	苏州市越洋印刷有限公司
开 本	718 毫米 × 1000 毫米 1/16
印 张	20.25
字 数	235 千字
版 次	2023 年 11 月第 1 版
印 次	2023 年 11 月第 1 次印刷
书 号	ISBN 978-7-5594-7872-6
定 价	98.00 元

江苏凤凰文艺版图书凡印刷、装订错误，可向出版社调换，联系电话 025-83280257

他序
同船渡

在动笔之前，虽然看过一些序，可并没认真琢磨过。没想到现在要写，还是为自己的父亲写，我慌乱得像南京春日漫天飞舞的梧桐絮。不知从何说起，就谈谈一些老旧的回忆罢。

我父亲对音乐的热爱是显而易见的。记得我很小的时候，家里就有磁带录放机，很大个儿，可以放也可以录，它整日不会累似的播放着音乐。再大些，录音机被淘汰了，磁带被 CD 取代，于是闲暇时候他常带我去音像发行大厦，或者是江边的水货仓库。那里有各式各样的音响器材，我们蹲着一起听了太多太多的西洋古典乐。其实每次听完我们都是空手而归，当时我们的家庭是难以负担那些设备的花费的。可是在这之后某一天的傍晚，他激

动地为刚放学回家的我介绍他省吃俭用买回来的一台 CD 播放器，金色的。他说"这可是穷人的劳斯莱斯"，不知为何，我发自内心地为他高兴。

南方的冬天难挨，最开心就是一家子一起去公共浴池洗澡。那时候我们家离省委澡堂很近。我们在冬季几乎每周都去。去澡堂是最开心的，可是爱去澡堂，并不是热衷于泡澡，而是在这个过程里，可以有充足的时间跟父亲聊天。记得有一次我问他，如果有时间机器可以回到过去，他最想见到的人是谁。他说是管平湖先生。那时候太小，我还未习琴，不知道管平湖意味着什么，无论于他还是于我。只是这个名字很深刻地留在了我的脑海里。关于古琴的话题只是极偶尔地出现，更多时候是他跟我说他过往的经历，从小学一直说到大学。那些我未曾经历过的年代，在他一次次的描述中变得异常真实，让我有似乎也在那样的时代里生活过的错觉。

在我的成长过程中，父母陪伴的时光是非常多的。我问了太多的问题，他们分享了太多的事，丰富且充实。只是现在想来，音乐确实浓墨重彩地贯穿了这悠长的整个过程，也是我们整个家庭重要的快乐源泉。如今我也热爱音乐，热爱澡堂里第一次听闻其名的管平湖先生，甚至成了一名职业琴人。我想这跟父亲的言传身教是分不开的，这么多年的相处，我的所见所闻，有很多是由他用自己的热爱，真切地塑造出来的。

古琴这门古老的艺术陪伴了我们民族几千年，是一艘沿着历史的长河漂流至今的船。历史上无数动人的性灵都曾乘过这艘船。他们留下的文论和琴谱，一直滋养

照耀着千年后的我们。这些美好的遗存，是他们留下的契机，好让后来者有与他们同行的机会，体味到与他们同样的喜悦或悲痛。文字和音乐是可以跨过时空限制的，可以将彼时他处所见，说与今日此处你听。

父亲写这本书、谈这番话，其实与我们父子多年的相处无异。是留存并传递出一些信息，是希望读这本书的人，可以与前人、今人和后人，披同一片月、乘同一艘船。

最后想引用张若虚的诗句来结束这算不上是序的闲谈：

江畔何人初见月？江月何年初照人？
人生代代无穷已，江月年年只相似。

感谢每一个喜欢这本书的朋友，谢谢你们选择与古琴以及写这本书的他，同船而行。

谢谢。

郭思淼
二○二三年暮夏于劳弦居

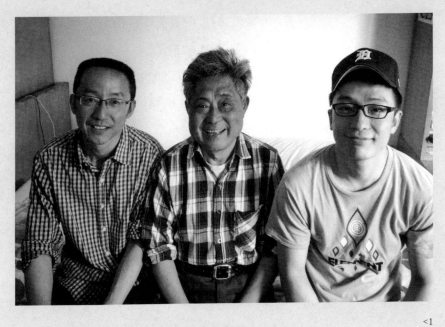

<1> 2013年5月,与郭思淼在成公亮老师家。(凌宝珍/摄)

自序

今夜无法入睡

人小的时候喜欢什么，往往不带功利色彩，喜欢就是喜欢，也不管这种喜欢将来能换得什么，不像大人，喜欢什么，大多有目的，要反复掂量，计较得失，弄到后来，成了一种异化。或许也能得个什么，其实，自己是明白的，得到的东西，味同嚼蜡，失去的，倒是价值无比的东西，待要后悔，已为时晚矣。

这么说，是不是说但凡小时候爱上的，就一定是价值无比的好东西，值得人花费一生去追寻？细一想，问题似乎又不这么简单。有的时候，无功利之心、纯洁之心追寻的东西未必真的那么有价值，也未必不会在后来的某个时刻心生悔意。

终究而言，人是一种失败的动物，是一种难活的动物，

难为情，难为梦，因为永不满足，所以永远困惑。但也正因为此，人又不断追寻，希望在有限的生命时光里把生活、自己弄明白，希望得到无限的快乐，而对于人而言，这种过程本身，即是福了。如果一个人不仅可以在回首往昔时捡拾到些许的快乐，而且依然可以继续经营它们，那这个人的福分就大得很了。

我一直以为，我是个有福之人——尽管内心始终困惑——而且乐意与人分享这些福分，独乐乐，终不及与人同乐乐。

我小的时候，对音乐有特殊的喜好，尤其对器乐。父母都喜欢音乐，见我喜欢音乐，花了两块多钱买了把二胡给我拉。尽管这是百货商店最便宜的二胡，但我对它的热爱无与伦比。夏天最热的时候，我拎着这把二胡从城里步行到城外的文化宫学琴，晒得一头的疖子。老师不知是哪里的，或许是本领不高强，或许因为不负责任，他每天把乐谱往黑板上一挂，就自己去玩了。老师苟且，学生便也偷懒，他一走，我也到文化宫后院去捉蛐蛐儿。一个暑假下来，只学得一首《我爱北京天安门》，而隔壁一位成天在家自学的中学生却已经能拉半曲《赛马》。我这个"科班"的比不上"野路子"的，事业无成，心里懊丧。更糟的是我的宝贝胡琴上的蟒皮不知怎么搞的被戳了一个洞，父亲用一张 X 光片蒙在上面，X 光片上是不知什么人的一根骨头，可想而知，这把胡琴的声音有多难听。

我舅舅是位二胡高手，第二年夏天从外地赶来教我拉琴，并送给我一把好琴，据说，这把琴的价钱可以买十张我们家的大床。当时我就宣布，谁若是敢动一下我

的琴，我就找谁拼命。

这一个暑假我进步得很快，会拉《喜看稻菽千层浪》《赛马》《良宵》《江河水》和《二泉映月》。这让我骄傲得够呛，我觉得在那些前来看我拉琴的家伙们眼里我简直就是个神仙。但我舅舅对我的意见很大，他认为我拉的《江河水》没有味道，没有拉出劳苦大众的内心感受。他一再地批评我打击我，激起了我的逆反心理，奋起造反，把琴往床上一扔，又上山捉蛐蛐儿去了。

暑假快结束时，舅舅走了。来的时候，除了那把胡琴，他还挑了一担水蜜桃来。走的时候，他只带着那根桑木扁担。我和他沿着环城公路往火车站走，路是土路，路两边一边是桑林，一边是菜地。我们经过了一座叫作"南水桥"的桥，桥下是清澈的运河，有人在河边架着罾扳鱼。

火车站是相当破旧的一个小站，从出门直到舅舅买好了车票，我们都没有说话。在等火车的时候，舅舅坐在长条木椅上看一本手抄的胡荣华棋谱，我看着锃亮的伸向远方的铁轨。火车终于来了，舅舅拎着桑木扁担上了车，回头向我挥了一下手，说："你妈妈身体不好，不要惹她生气。"然后，车轮哐当哐当地响起来，像一只多脚长虫，爬走了。

这是我第一次送别一位亲人，我沿着运河走回家的时候，花了很大的劲，才没让自己哭出来。

二胡我没有再学，不是因为我不能理解《江河水》这样的乐曲，恰恰相反，是因为我很快地发现二胡音乐的本质正是我心里的声音，它们离我太近了，我每一次的聆听和奏琴其实都是在进行一次述说、在往自己内心

深处行走。在我那样的年纪，这种述说和行走是令人战栗惊惧的。母亲那时四十岁，已经因重病而不能工作。疾病折磨着母亲，也折磨着我们一家人。当二胡的特质被我感受或者说二胡的特质就是我的特质时，我便不想再去接近它，或者说，是不敢。

那时是听不到什么好音乐的，在我十五岁以前，中国人每天听的、唱的只是八个样板戏和一些革命歌曲。像《良宵》《二泉映月》这样的曲子，只能偷偷地听，偷偷地拉。1976 年，"四人帮"倒台的这一年，我十五岁。音乐世界于我开始变得开阔起来。家里有一台父亲做的半导体收音机，为了不影响家里人休息，每天晚上十点半，我一个人在厨房里，把收音机的音量开得小小的，听中央人民广播电台的"外国音乐节目"。我记得当我在厨房里第一次听到《我的祖国》中的《伏尔塔瓦河》时，我的身体因激动而不住地颤抖。音乐消失了，夜越来越深也越来越明澈，我懵懵懂懂地感觉到，我成了另一个人。

在我家楼上，住着一位老先生，周梦贤先生，他是中国文字改革委员会的语言专家，因病回故乡休养。平时他独进独出，出出进进地，总像是去赴一个快乐的约会，脸上总是笑。见了邻居，喜欢跟人打招呼。跟我，他也爱说话，问我这两天为什么不拉琴了。我在公共水池洗毛笔，他问我练的是什么帖。那时我很害羞，又没说过普通话，碰到他这样说标准普通话的高级知识分子，要开口，是件别扭的事。

我们住的地方，地势很高，夏天总要停水，只有到了晚上，一楼和二楼的水龙头里才有水流出，三楼则依

然没有水。大家都只能在夜里排队等水。母亲说，楼上周爷爷有病，年纪大，你帮他拎些水去。于是我每天都拎几桶水，送到楼上周先生家。

有一天，周先生说，你喜欢口琴吗？我说喜欢。他说，我可以教你吹口琴。然后他拉开抽屉，让我看他的口琴。那些口琴都是德国造的，一只只地都放在绿色的细帆布口袋里。然后他吹起了口琴。他吹得好，可以说是非常好。我说，我跟您学。

上高中那年，我开始跟从周先生学口琴，每天晚上，周先生给我上三小时课，一小时口琴，一小时中国古典格律诗写作，一小时哲学。一年以后，周先生回北京，我参加高考。

老实说，我并不喜欢口琴，为什么，我说不明白，总之，口琴音乐不大能往我心里去，所以，我学得并不很投入，倒是对古典诗词十分感兴趣。

周先生回北京的那年夏天，有一天我在家中洗澡，听到有线广播里播出音乐节目，节目中介绍的是古琴。我呆在澡盆里，心里乱成一团。这是什么乐器？怎么能弹出如此美丽的声音？它远离我，又似就在我身上的一个什么地方；它好像不是由手弹出，而是如同云朵从山谷里飘出，种子从土里钻出，落花随水流逝一般。

这是我第一次听到古琴，而在随后的十多年，我却一直没有再有机会听到古琴音乐，听琴的感受，也被随后的生活内容冲刷得远离我而去。

读大学后，我开始喜欢上古典吉他，对西班牙吉他大师塞戈维亚佩服得五体投地。尽管当时正宗的古典吉

他教学体系还未进入中国，学古典吉他的条件不好，我也只学了个"三脚猫"，但让我得意的是我在上大四时已经靠教吉他挣出可以买书的小钱了。平日里听得最多的是巴赫的无伴奏大提琴曲，很想学大提琴，但没有条件，也只是想想而已。

因为读的是中国古典文学，毕业时又写的是有关陶渊明的论文，平时读书，便看到了许多与琴有关的诗文，对中国古代文人与琴相伴的美丽心生无限渴慕。工作以后，听说南京艺术学院的成公亮老师琴弹得好，恰好有一个同事的夫人也在南艺教书，便托她去问成老师能不能收我做弟子。过了一段时间，她回话说，成老师向来不肯收学生的。我心想，这个老师蛮怪的。

1992 年，我的好朋友方亚东因偶然的机会认识了镇江的刘善教先生，蒙刘老师不弃，收我做弟子。于是我开始从刘老师学琴。我的第一张琴是林友仁先生从西安带回的，李明忠所斫，他将琴带到上海，又从上海带到镇江，真是很感谢他付出的辛苦。我从南京去镇江取琴，是好友陈泳超陪着去的。得琴的那晚，我睡不着，眼睛一直看着天花板，觉得上面都是如同琴徽般的星星。

刘老师不仅教我弹琴，还赠琴，赠书，高情厚谊，令我感佩难忘。那时我儿子刚四岁，为了学琴，时常要抱着儿子往返于南京和镇江，觉得挺不容易，就加倍地努力。

我学琴以后，少年时的好友吴当开始学斫琴。吴当心思富而巧，做得一张琴，就送到我这里来，这些年，我都是弹他的琴，不仅因为他的琴做得好，而且，弹他

的琴，是为了友情，与弹买来的琴心思有差别。

随刘老师学了半年琴，刘老师说，成公亮老师在南京，我介绍你去跟他学。刘老师在纸上画了示意图，告诉我成老师的住处。我想起被拒绝过，没敢去碰钉子。

1993 年夏天，认识了许金林，他也弹琴，问他跟哪位老师，他说，成公亮先生。在他家，他给我听成老师的录音，第一首曲子，是《龙朔操》。听了，心里生出一湖波荡的春水。无端地以为，琴弹得这么美的人，是个少年。

那年秋天，许金林去上琴课，我壮了胆子去听。那天天气极好，奶奶——成老师的母亲——屋里屋外地忙着什么。这是一位清爽沉静的老人，是老人家清澈的眼神让我消除了许多拘谨。成老师上完课，说，你弹琴吗？于是我弹了自己学的《忆故人》。弹完了，成老师说，感觉不错，方法要改。

我记得在成老师家我像一个哑巴，一句话也没说。成老师也不大说话。我们离开成老师家，成老师送到南艺大门外。我想我必须说一声谢谢，就说了，又说，我可以再来吗？成老师说，可以。

在南艺和我家之间，是一条小路，而且需要翻越一座小小的山坡。路极窄，小山上是一些杂乱的树木和荒草。我低着头，抱着自己的琴走在路上，觉得泪水就要落在尘土里了。

随成老师学琴，转眼十多年过去了。这十多年里，成老师做了那么多事，打出了《文王操》《遁世操》《忘忧》《孤竹君》《凤翔千仞》《桃源春晓》《明君》，花费巨大的

心力创作了古琴套曲《袍修罗兰》，将二胡曲《听松》改编成琴曲，写了那么多文章……

作为一位成名的琴家，成老师这些年来一直不惮改变自己。《文王操》打成以后，成老师的琴风有了明显的变化。打谱工作发掘、丰富了古琴的内涵，也同时发掘、丰富了成老师自己的胸襟。成老师细腻幽邃的风格没有大的改变，而悲天悯人、深沉悲凉的意蕴却明显不同于先前。这与琴曲内涵有关，也与打谱者情感、认识上的改变有直接关系。在不知不觉之中，成老师的琴由幽深缠绵向悲壮开阔转变，而且，其中还有一份难得的喜悦之情。

在习琴过程中，听到了管平湖先生所弹的琴曲，那种震撼与感动，真的无以言表。在我看，古琴传统的最高境界，在管平湖先生身上得到了具体体现。音乐是"无所逃心"的，我生也晚，没有亲沐春风的荣幸，但能听到管先生的琴音，已经足以想见其人的磊落坦荡与清新峻拔了。

开始学琴的这一年，我同时开始写作《魏晋风度与音乐》一书，书写成后十年，方才付梓。书出版以后，我写了封信给管先生的得意弟子王迪先生，将书附上，一是表达对管先生的敬意，一是请王先生对拙著提出批评。书、信寄出后不久，有天晚上，竟接到王迪先生的电话，她说："读了你的信，心情难平，想和你聊几句。"在近一小时的通话时间里，王先生说的，都是管先生。

我说："我可以去北京看望您吗？"

王先生说："你有空就来吧。"

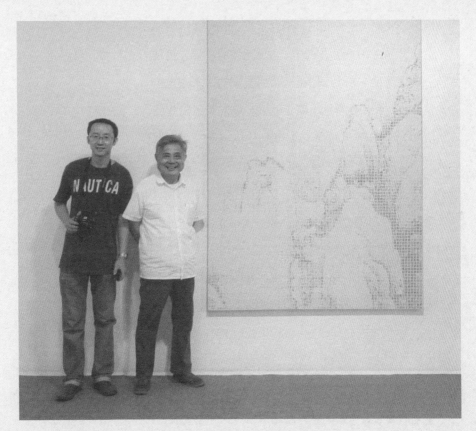

1>

<1> 2013 年夏，陪成公亮老师去上海看画展。

周末，我乘火车去北京，见到了王迪先生。听她说话，说和管先生在一起的往事，真是奢侈的享受。我是提前一天住到王迪先生家附近一个朋友家的，王迪先生让我早点去，我怕住得远，路上耽搁。好友王风陪我住在朋友家。晚上，王风和我一道先到王迪先生的楼下"勘察地形"，提前认认门。我们俩说了一夜话，说了一夜的管先生，谁也没睡。

第二天一大早就坐在王先生家，说了一上午的话，快到吃饭时间了，我想我应该告辞，又想请王先生指教我弹琴。于是放开胆子说："王老师，我听管先生的录音学了他的曲子，能不能请您批评？"说实话，我这么说心里是很忐忑的，因为早就听说王先生不大听别人弹琴的。而王先生随即就叫她先生："好呵，那就弹吧！老头，搬凳子来，我们要弹琴了。"

琴桌放着的是一张旧琴，像是明琴。我弹了《良宵引》，我从来没那么紧张过，觉得自己一点也不会弹琴了。

我弹完曲子，王先生取了谱，放在琴桌上，说："你这不行，太紧，右手，左手，都紧。"她弹，边弹边解说左右手的动作，介绍管先生对此曲的处理。王先生弹得真好，手势简劲自然，如行云流水，看了，心里欢喜。

时间不觉地过去，我怕耽误王先生吃饭、休息，便告辞。王先生说："不吃饭，哪能走。"一定要请我去吃午饭。我不敢违拗，随王先生和她爱人邓先生一同去吃了午饭。

这次去北京见王迪先生后不久，我受国务院侨务办公室委派，去印尼任教一年。因为从北京出发，我有了第二次见王先生的机会。

那是一个大热天，都九月了，天气还如盛夏一般。我对王先生说我把管先生弹的《离骚》的架子弹下来了，想请王先生指点。王先生这回在琴桌上放的是另一张琴，我觉得好像在哪儿见过这张琴，问："这好像是'大扁儿'吧？"王先生说："是呵。弹吧。"

"大扁儿"是管先生手斫的琴，放在琴桌上，熠熠地发出光泽。弹管先生的琴，这是怎样的一种荣幸呢！

王先生说："你的右手问题不大，主要问题在左手，上下吟猱，都不是管先生的方式。"她取了《离骚》谱，边弹边讲解左手要领。

离开王先生家之前，我指着窗台上一盆枝叶繁茂的常春藤说："管先生的一张照片上，也有一盆常春藤。"

王先生说："就是这盆。"

王先生领着我去吃午饭，她说，今儿我们去吃饺子，有家饺子店不错。王先生前些时候腿骨骨折，我不想让她走远，问王先生远不远。王先生说，不远，走走就到。谁知路相当远。我一边走一边说，没想到这么远，要知道这么远，就不到这家店来了。王先生说："好吃，南京大概不会有这么好吃的饺子。"

坐在饺子店等待的时候。王先生说："你坐这儿干嘛，你动动左手呵，我再看看。"

我环顾四周："就在这儿？"

"那怕什么！"王先生说，"你到印尼去一年，谁教你弹琴呵！"

我便在饭桌上做左手吟猱动作。

我问："王先生，我弹了那么久，动作会不会改不

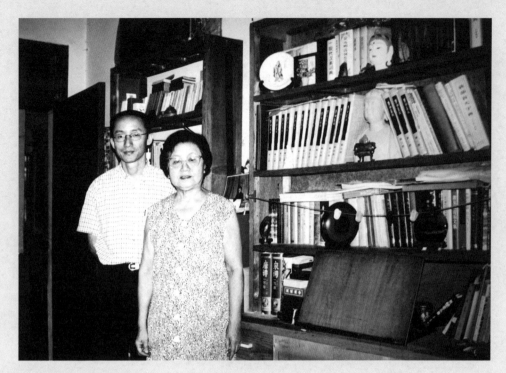

<1

<1>　2001 年 9 月 10 日，在王迪先生家中与王先生合影。
邓修良先生摄。

了了？"

王先生说："那怎么会，那有什么难的！你现在这个动作，再松一点，就对了。"

告别王迪先生时，王先生再三嘱咐说，印尼那地方，听说很危险，千万要当心呵。又说："管先生要活着，见到你，一定会很高兴的。"

我在酷热的北京街头行走，心里的感动无可名状。我想，我的琴弹得这么差，王先生让我弹管先生的"大扁儿"、说这样的话，是在鼓励我呢。要好好弹琴呵！

回国以后，我下决心拜王迪先生为师学管先生的琴。因为王先生年纪大了，这几年又深受哮喘的折磨，我提这样的要求，既怕王先生拒绝，更怕给王先生添累。可王先生在电话里说："我跟管先生学琴时，还什么都不懂。我的琴，比管先生差得太远，你要学，我只能尽自己所能，把管先生教我的介绍给你。"王先生说，她最近身体很不好，整夜不能睡觉，等她身体状况好一点，我可以利用学校的假期去北京。

去年秋天，我开始写作这本谈古琴的书。今年一月初，我打电话到王迪先生家，邓先生说王先生住院了，病得很厉害。当天我买了火车票去了北京，想去看望王先生。可邓先生和邓红（邓先生和王先生的女儿）说医院不让人去探望王先生，怕交叉感染。我虽然很遗憾，但为了王先生的健康，只有遵从医院的规定。我说："王先生的生命力那么强，应该很快会好起来的。"邓先生说："等王老师好起来，我们就去南京。"

我曾经和王先生约好，请她到南京来住一些日子，

然后一起去扬州、苏州和杭州走一走。春天就快要到了，我相信，王先生的身体一定会好起来的。

　　我是个心思重的人，可向来都极少失眠。而这么多年来，却有好多个夜晚不能入睡。我感谢这些不眠之夜，感激这些让我不能入眠的人和事。这些寂静的夜晚，我得以感受到往事、时间、生命的河流在我心里汤汤流过。我或许不能把琴弹好，但我知道自己无时无刻地在往有光的地方行走，不会懈怠。我在心里时时地对这些亲爱的人说话：请多多保重呵。

　　　　　　　　二〇〇五年二月于南京

·目录

良材美斫说器

琴这件乐器，一开始出现，就不同一般。

琴到底是谁第一个造出，史籍上有几种说法，其中，伏羲造琴说和神农造琴说这两种说法影响较大，特别是前者。也有炎帝、黄帝、尧、舜造琴之说，但相比伏羲和神农造琴说，影响要小一些。到底是哪一位发明了这件伟大的乐器，现在实在不可确证。但关于最早的琴的形制，说法倒是基本一致，即先人造琴都是"削桐为琴"，有五根弦，而且琴长与现在差不多，为三尺六寸左右。后来周文王又加了两根弦，琴成了七弦。这就与今天的琴基本一样了。但是，周文王以前的琴到底是什么个样子，我们现在无从看到。能够从历史遗留中看到与我们今天琴的样子完全一样的，最早的是南朝砖画上"竹林七贤"手上弹的琴，弦是七根，徽有十三枚，大小与今一样。现在有些收藏家手上有铭刻着汉代年款的琴，但鉴定家不能确定它为汉代器物。至于现存最早与今天琴形制一样的实物，则是唐代

的琴。

尽管琴到底是谁首创已不可确考，但有一点很显然：琴不是一般人造出，而是由那些智慧超群、德行出众的明君、圣贤创制的。这似乎从一开始就决定了琴在中国文化中独出的地位，它是一件乐器，但绝不是普通的乐器，不是歌台舞榭的动静。如果乐为心声的话，那么琴乐所反映的心声是非凡的心声。因此，古人称琴，常称之为"圣人之器"。

乐器之能发声，无非是物质产生振动。风穿越竹林、吹入孔窍会发声；水撞击河床、跌落高崖会发声；兵刃相接有声；马蹄疾奔有声；伐木有声；摇橹有声。自然界的声音多乎哉！制乐器者仿自然之声,动手制器，让它们以不同方式振动，便能得声。于是便有了丝、木、竹、金等八音，在竹子上挖几个洞，在中空的木段上蒙一张兽皮，在木板上绷起几根绳丝，或吹，或敲，或弹，便各有动听之处了。有人或许以为这好像不是什么难事。这么想也有一定道理，你想呵，要让东西振动发声又有何难？不相信，你在吃饭的桌子上绷起一根绳子，一弹，一定会有声音发出；或者，你拍拍自己的肚皮，也会得到不算难听的声音。但要让一些物质材料发出人类内心的动静，发出可以和大自然中最美丽声音相媲美的声音，那可是谈何容易了！

我相信，很多乐器的发明之初，人们只是很自然地接受它们的动听，未必很执着地追求它们可以传达出多么深刻的涵义，这里面有许多先入为主甚至命定的味道。人们只是在发明了这些乐器之后，不断地在其基本风格基础上加以完善，使其造型更合理、更美观，使其声音更细致、更微妙。

琴的造作不同一般，是由造琴者的身份、心怀决定的。至圣之人制器作乐，旨在表达，尽管表达的内容无非人的情感，但他们的立意显然不同一般，他们的内涵显然有着深远之意。因此，有关他们造琴时对这件乐器形制功用的考虑的说法就不是附会之说了，比如："伏羲削桐为琴。面圆法天，底平象地。龙池八寸，通八风；凤池四寸，象四气。"（《琴书》引

蔡邕《论琴》，见《玉海》）

也就是说，圣人造琴的基本依据，是最广大、最神秘的天地的形态，而没有拘于一些细小的具体的事物。它想要传达的，是天地的浑然真气，以及人在天地间的一种惊惧和浩然。造出这样的乐器，不是简单地发泄日常的悲喜之心，娱己娱人，而是欲与天地精神相往来的。

伏羲是中华民族的始祖，中华民族悠久文明的许多重要根基，相传都与他有关，比如影响深远的八卦，据说也是伏羲所创。他用高度凝炼的抽象符号分别代表天、地、水、火、山、雷、风、泽，表现出我们的先人对天地万物的崇敬以及人在天地间的豪情。

琴的形制尽管在魏晋以前一直有着变化，但其取材、造型以及形制的涵义很早便已固定了下来。

先来看看琴的材料。

要将一张琴造好，需要许多的条件，材料、工艺、配件、结构等方面均极为讲究，而在结构、制作复杂的古琴各要素中，琴材又总是被放在第一位的。宋代朱长文在《琴史·尽美》中将琴的美好品质概括为四点："琴有四美，一曰良质，二曰善斫，三曰妙指，四曰正心。四美既备，则为天下之善琴，而可以感格幽冥，充被万物。况于人乎？况于己乎？"这四种品质之中，良材又是最为重要的。从某种意义上说，良材就意味着好琴。所以，才会有蔡邕从火中抢出焦桐的事情发生。（《后汉书·蔡邕传》：吴人有烧桐以爨者，邕闻火烈之声，知其良木，因请而裁为琴。果有美音，而其尾犹焦。故时人名曰"焦尾琴"焉。）古代文献对一张好琴往往以"良材"称之。对于这一点，近代著名琴家杨宗稷有切身体会："古人论琴称'良材'而不称'良工'，向颇不谓然。今乃知立论精确。所谓良材亦不世出，有令人未可思议者也。桐城马通白家传一琴，孔子式，小蛇腹断纹，望而知为唐宋物。安弦试音，松透绝伦。粘合灰漆剥落太甚，剖而重修。不禁惊绝：制作草率异常，实拙工所为。中空并不隆起，两端实木与琴面之厚

竟逾数倍，木质平平无奇，不知何以松透至此。予命秦华略依法斫之，仅实音稍为洪亮，不过土壤细流之助而已。乃知良材必卓然有以自立，并不关乎制作之工拙也。"（《琴学丛书》）

古人选材斫琴，是十分讲究的，绝不是尺寸合适、干燥度合适的一块木板便可被用作琴材。不仅是古琴，所有乐器包括西方乐器的制作，在选材这一环节上也都是极为慎重讲究的。比如高级小提琴制作所用的木材，在木材的尺寸、生长环境、年轮间距、振动效果乃至生长的纬度等方面都要仔细考察计较。也就是说，材料的好坏是一件乐器声音好坏最关键的要素，如果材料基础不好，乐器的制作无异于巧妇做无米之炊或良厨想把茄子烧出鲍鱼的味道来。无论多高明的工匠，也不可能把一块庸材制成良器。

我们今天所能见到的古琴和文献中介绍的古代琴，所选木材以梧桐居多。

琴有琴面和琴底两块木材，这两块木材，有的相同，有的不同。如果琴面琴底用同一种木材，那么这种琴便被称作"纯阳琴"。相对而言，纯阳琴要少一些。琴面用材，多为桐木或杉木。这两种材料质地比较松（桐木比杉木质坚），干透后材料比较稳定，不易变形。更重要的是，它们的振动性能特别好，有助于取音。琴底用材多用楸、梓木，取其坚实，以与振动性强的琴面材取得一种辩证平衡。如果琴面琴底都用质地松软振动性强的杉木、桐木，取音的确容易了，振动强了，却容易使声音散漫不实，缺少内敛深沉的蕴意。

好的琴材是相当难得的。古代的制琴良匠为了寻找合适的琴材，不惜时日和心血。魏晋时著名文学家、琴家嵇康在其《琴赋》一文中是这样来说琴材的：

惟椅梧之所生兮，托峻岳之崇冈。

披重壤以诞载兮，参辰极而高骧。

含天地之醇和兮，吸日月之休光。

郁纷纭以独茂兮，飞英蕤于昊苍。

夕纳景于虞渊兮，旦晞干于九阳。

经千载以待价兮，寂神跱而永康。

在这段韵文之后，嵇康还用了大段文字描述了琴之良材所需的条件、得到良材的不易以及制琴者应该具备的品质。琴之良材，不是生长于凡俗之地的。它总是生长于盘纡隐深的山川，而且是那些人迹难至的重岩叠嶂、绝壁万寻的地方。它吸纳的是天地之灵气，激流在它脚下不舍昼夜地奔流，"颠波奔突，狂赴争流"，"澹乎洋洋，萦抱山丘"。它的身边，琅玕丛集，春兰滋蔓，清泉涌动，祥云萦缭。美丽的飞鸟落在它的枝头，清澈的露水润泽它的肌肤。

有了这些美好事物的陪伴，它并不寂寞，而且，它的不凡存在注定要与不凡的人发生关联。于是"遁世之士""乃相与登飞梁，越幽壑，援琼枝，陟峻崿，以游乎其下"。伐取孙枝，经过反复思量，制成雅琴。在嵇康笔下，梧桐的生长是自然的，又是不平凡的。它集天地醇和之气，采日月之休光，受崇冈之惠风，承灵云之甘露，吮清泉，接翔鸾，它寂寞素朴而又超凡脱俗，它出类拔萃而又甘于孤独。嵇康赋予它的，是自然的品格，更是人的高贵品格。这样的品格，固然有天性的因素，但我们不难看出，得到良材不是易事，是需要付出非常的代价的，正如人的高贵品质，也是需要付出非常的努力才能锻造成的。

良材集天地自然之精华，选材制琴之人亦人之精华，两相辉映，良琴始出，挥弦动操，才能"状若崇山，又象流波；浩兮汤汤，郁兮峨峨"。如果在高轩飞观、广厦闲房之地，于冬夜肃清、朗月垂光之时，抚琴一曲，则可神思飞越，得齐万物。

这是何等美妙的境界！

<1

<2

<1> 用于古琴面材的桐木是青桐，
俗称中国梧桐。
<2> 用于古琴底板材料的梓树。

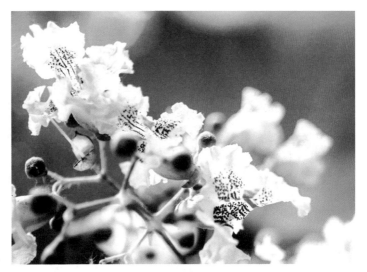

3>

4>

<3> 梓树的花很像热带兰，非常漂亮。

<4> 旧梓木比旧杉木更难找。

<1>　好琴材都用旧木料，如今越来越难得。（陈晖、王春伟／摄）

尽管嵇康所言有相当的内心视象的成份，但我相信其时造琴一定是非常讲究选材的。而这种选材的良苦精严的用心，在制琴最高水平的唐代雷氏那里，完全得到了证明。唐代的斫琴名手有四川雷氏和江南张越等，其中雷氏家族声名更著。早期雷氏家族的雷俨曾经做过雅好艺术的唐玄宗的琴待诏，也就是凭着弹琴的技艺侍候皇上的人，可想而知是弹琴高手。雷俨之后，雷氏家族更以斫琴的本领声闻遐迩，有雷霄、雷威、雷珏、雷文、雷会、雷迟等，其中，雷威的名气最大。

在选材上，雷威就有点与众不同。一般琴面材多用桐木，而雷威则亦用松、杉。《琅嬛记》说："雷威斫琴不必皆桐。遇大风雪中独往峨嵋。酣饮，着蓑笠入深松中，听其声，连延悠扬者伐之，斫为琴，妙过于桐。"长久地观察，长久地聆听、辨别树木在风中发出的声响。如此用心，当然能够选得良材。今人造琴，往往只要材料的尺寸够大，只要是旧材，剖开便用以斫琴了。虽说现在良材难觅，但不讲究选材而想斫出好琴来，难。

从存世名琴用材来看，以桐木为面材者较多，除了桐木，用杉木为面材的也不少。这两种材料，有这样一些相同的特点：一是振动性好，取音容易；二是性质稳定，不易变形；三是符合琴的趣味，不静不喧，中和雅致。如果要对这两种材料进行比较的话，则桐木更为坚实一些，而杉木较为松透。但一张琴最后的声音品质还要看面材与底材的配合、槽腹制度、髹漆工艺等因素。

斫琴者除以唐代雷氏造琴选用新材以外，多倾向于选择旧材。赵希鹄《洞天清录》："论择材者曰纸甑、水槽、木鱼、鼓腔、败棺、古梁柱榱桷。然梁柱为重压，损纹理；败棺少用桐木；纸甑、水槽薄而受湿气太多。惟木鱼、鼓腔晨夕近钟鼓，为金声所入，最为良材。"选择旧材的道理与琴家对琴的韵味的要求有关。一般而言，好的琴应该具备古、透、松、润等发音特点，而要达到这样的要求，首先需要琴材干燥。新伐木料，虽然可以用火烤气蒸等方式使之迅速干燥脱水，但这些急就章式的方法与时光岁

月的作用是不能相比的，如同古董作假者可以把一件青铜器赝品深埋土中沤以尿粪浸以酸剂，以使器物上产生铜锈，仿佛旧物，但它们与真正的商周青铜器放在一起，便不难见出其虚浮之态来。漫长的时光岁月，会在一个事物身上发生无数或剧烈或微细的事情，这不是可以浓缩的。当代造琴者采用先进的工具、设备来处理琴材，把木材置于火上烤，放入巨大的冰箱冷冻，可以精细地控制冷热的程度和时间，这样处理过的琴材比之未经处理的材料确实更近乎松、透的标准，也有些类近旧琴的动静，但细加审辨，则不难发现它们与真正的旧琴的差别。旧琴之古，声音自然，有神采，有韵味，有生命，是活的，无论声音品质达到何种境界，它们总是有鲜明的个性气质的。而仿旧琴则在这些方面明显逊于真器，正如一个年轻演员，可以用粘胡须、捏皱纹等化妆之术使其容颜酷似耄耋老者，但内在气质是难以与经历时光、沧桑的老人相比拟的。正如杨宗稷所说："音声有九德，清、圆、匀、静，人力或可强为；透、润、奇、古四者，则处于天定。"（《琴学丛书·琴余》）所谓天定，即时光岁月的作用。在我看来，好的仿旧琴或许能做到清、圆、匀、静、润、奇，而真正的透和古则是万难做到上品旧琴的程度的。这一点，说起来有点微妙，但弹琴弹到一定程度的人，一上手抚弹，便能辨别鉴定。

以旧材斲成的新琴比以处理过的新材斲成的新琴声音要好，这已经被实践证明。杨宗稷在《琴学丛书·琴余》中说，他有一回以很低廉的价格买到一张新琴，这张琴制作粗率不合规矩，铭刻也粗俗不堪，经过杨宗稷依法重斲，其声竟在唐宋琴之上。究其原因，是原琴所用之材是旧材，而且还不是桐，倒是极少人用的槐木。杨宗稷因而说："乃知古材皆可为琴，不必桐也。"因此，自古以来，讲究的斲琴者大多会想办法去寻觅旧材。《洞天清录》中所说的纸甑、水槽、木鱼、鼓腔、败棺、古梁柱榱桷等便是如此。它们作为日常使用的木制器物，已经在自然状况中历经许多的四季寒暑，发生自然的老化，这与一张旧琴的生涯有着某种相同之处，尤其是木

鱼、鼓腔这样的器物，既无纸瓿、水槽长期受湿的不利因素，亦无古梁柱榱桷长期受重压的缺憾，与旧琴相较，在长期受振动这一因素上尤为相似，取之为琴材，真是再合适不过了。

古人制器，往往有异常复杂的考虑，在器物的功用之外附加了许多的意思，如琴材的选择，有如此复杂的考究，从好处讲，这是一种对艺术、心灵的无比敬重，立意的过程、寻材过程本身便有无穷内涵和趣味，它们也会或深或浅或直接或间接地影响斫琴者的心态以及成琴的最终效果，从材料生长环境、器物遭际方面考察琴材也有相当的道理，但这样的考虑如果被推到极端，则显然过度了。如果不能实事求是地辨材选材，不仅会埋没许多的良材，还会在选材时因"先见之明"导致判断上的差错，成了一种自欺欺人。

选材时的过于浪漫是一种斫琴障碍，相反，过于功利也成问题。杨宗稷说过一件事，有人在四川夔州的悬崖绝壁上发现古棺，相传是诸葛亮的棺椁，好事者便将之取下，拆棺取材，斫成数琴，据说是异音满指。且不说这张异琴没几个人听过且如今已不知安在，便是为做几张琴而将古今敬仰的诸葛武侯的棺椁拆了，就是一件与琴德不符的事。

前面我们已经提到，琴的面材总的原则是松透。而底材则通常选用较为坚劲的木料，以与较松透的面材构成一种辩证关系，如果面材既松而底材亦松，容易使琴音空泛不实。所以，琴的底材以梓木、楸木为之的较多。《洞天清录》即言："今人多择面不择底，纵然法制之，琴亦不清。盖面以取声，底以匮声。底木不坚，声必散逸。法当取五七百年旧梓木，锯开，以指甲掐之，坚不可入者方是。"但底板的坚实也是有分寸的，像红木、紫檀这类硬木用之于琴底材的便几乎没有，这不是因为这些材料过于贵重，而是由对琴的声音品质的要求决定的。

中国古人向来讲究阴阳谐和，琴面拟天，为阳，琴面拟地，为阴；松透者为阳，坚实者为阴，正是要体现这种阴阳观念。从科学实践的角度，

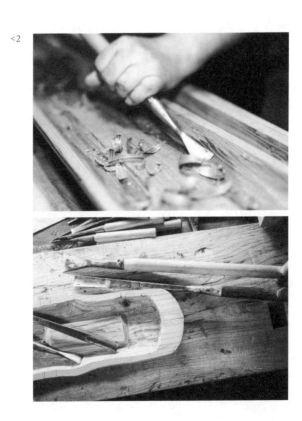

<1> 斫琴工具

<2> 挖槽腹（王春伟 / 摄）

琴的面、底材以不同性质的材料结合，刚柔兼济，相反相成，是有道理的。不仅古琴制作依照此理，其他中西乐器的制作也都不约而同地用这样的结构策略。明代嘉靖年间刘珠《丝桐篇》中论琴材曰："凡音之起，虚所生也。故庄子曰'乐由虚出'。虚则通，实则碍，碍而不通，乐何由作？惟桐之材，心虚而理疏。举则轻，敲则松，击则脆，扣则滑。轻、松、脆、滑，是谓'四善'。四善之备，以虚而已……天下之材，柔良莫如桐，坚刚莫如梓。桐主发散以扬声，梓主收敛以聚声。以桐之虚，合梓之实，刚柔相配，天地之道，阴阳之义也。"这样的观点，在不少琴书中都有非常近似的表达。

而且，我们的古人更了不起的地方还在于他们并没有完全被这样的阴阳观念所拘羁，他们深知琴的最终声音效果是制琴的标准。事实上，桐与桐不同，杉与杉也不同，大多数桐、杉面材配之以楸、梓木底材合适，并不意味着所有的桐杉面就一定要配之以楸、梓底，因此，我们今天能见到一些名琴有面、底皆用桐或皆用杉的。这种配置，被称之为"纯阳琴"。

我们今天时常感叹古人制器的精湛，就应该从点滴方面体会、学习古人的用心，不能随意，更不可苟且。古琴文化列入联合国"人类口头与非物质文化遗产"以后，沉寂已久的古琴开始热起来，学琴的人多了，制琴业遂亦应运而热。有些工厂年产古琴以千计，这个数字令人惶惑。热爱古琴的人多了，原本不是坏事，但如果热爱古琴的人手上抚弹的是粗制滥造之器，器不利而欲善其事，则是大可疑之事。经旬累月地呆在深山老林里觅良材，自然不现实，但这种注重选材的态度却依然值得今天的制琴者学习。《古琴疏》里有这样一则故事：

> 吴叔治〔修〕夏月纳凉门外。时闻桐树下有琴声。后一胡请以五百金买此树。叔治曰："金欲得耳，第吾自以口就食即见此树，今何忍伐之。"后叔治出为北海主簿，归，已为族人卖去。久之，胡以二琴至，

示叔治。一曰"阴姬",一曰"阳娃",不加少漆,斫磨光毫,其文宛然,各有仙女弄琴之状。云"凉天月夜,不鼓而自鸣。请留其琴,以一相报。"叔治拒而不受。

吴叔治的孤傲,是对一棵普通桐木的珍视,更是对自己性情所依之物、对自己生命情感的珍视。又赵希鹄《洞天清录》:

> 昔吴越钱忠懿王能琴,遣使以廉访为名,而实物色良琴。使者至天台,宿山寺。夜闻瀑布声,止在檐外。晨起视之,瀑布下淙石处正对一屋柱,而柱且向日。私念曰,若是桐木,则良琴在是矣。以刀削之,果桐也。即赂寺僧易之,取阳面二琴材。驰驿以闻,乞俟一年斫之,既成,献忠懿。一曰"洗凡",一曰"清绝",遂为旷代之宝。

如果今天的制琴者有这样的心思,良材将会适得其所,从一棵汲取阳光雨露的树、从一根行将退出历史的电线杆,变成琴人膝上发出的可以和大自然美妙声音相应和媲美的心灵之音。

除了面、底各为一块整板外,还有一种琴由许多条小木条胶合而成,称为"百衲琴"。据考证,这种琴为唐肃宗时监察御史李勉创制,属于琴的异制,比较少见,但传世器中也有声音佳妙者。

古琴面底各有一块木材,琴面微隆,形如覆瓦,琴底微凹,形如仰瓦。相对而言,琴底的曲度要小于琴面。我们今天所用的琴总长约为一百二十厘米,有效弦长(即琴弦自岳山内侧至龙龈的有效振动部分)约为一百一十四厘米。根据南京西善桥出土的南朝砖画"竹林七贤"图中的琴来看,其长短与后来的实物唐琴基本一样。也就是说,至少自六朝至今,

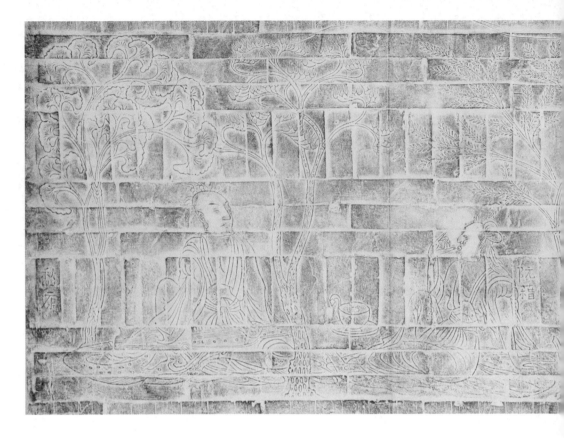

<1 <1> 南朝《竹林七贤与荣启期》砖画（局部），南京博物院藏。

琴的形制基本就没有什么大的变化。如果再往前，我们只能根据文字记载和极少的一些出土文物来了解琴的早期形制。而早期的文字记载也告诉我们，在六朝以前，琴的形制变化也是很小的。

　　大多数古籍在说起早期琴的时候，都说琴本是五弦，到了周文王时，加了二弦，成为七弦琴，而对于琴的长度，多数史籍都持相同的观点，即琴长三尺六寸。（伏羲氏琴长七尺二寸，神农氏琴半之，为三尺六寸。从弹奏的角度而言，七尺二寸显然太长，我以为，这样的琴大概只能弹空弦

音而无法弹出按音来，即便能弹按音，也只能在中准弹一些音，下准则易拍面，上准则易抗指。）这些数字是有内涵的，五弦象征五行，三尺六寸六分象征三百六旬六日。而三尺六寸之数，与延用千百年的琴之长度是一致的。这种较小的变化，是否可以说明一个问题：琴的创制者一定是一位思深虑远的智者，他在创造这一乐器时，是投入了极大的心智的。这件乐器在创制之初就是相当成熟的。正因为如此，这件乐器才能经得住时间的推移而稳定不变。

<1> 东汉舞人与乐人画像石，日本东京国立博物馆藏。
<2> 十六国抚琴女俑，西安凤栖原出土。（止语庭除／摄）

<1

2>

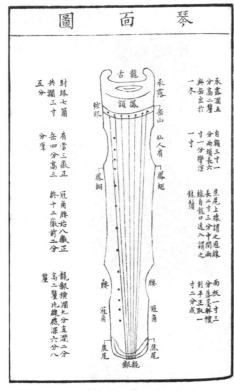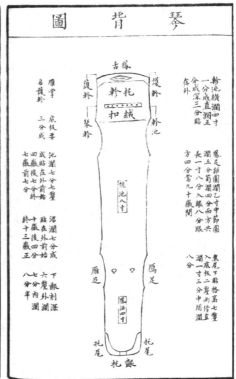

<1>

<1> 清代张廷坤撰《移情摘粹》中的琴面图与琴背图。

汉代桓谭《新论》中一段话说得好:"神农氏继庖牺而王天下,上观法乎天,下取法乎地,近取诸身,远取诸物,始削梧为琴,绳丝为弦。以通神明之德,合天人之和。"这种说法与以往的造琴说的不同之处在于它指出琴的形制与人的关系。先王造琴拟天地万物,不仅在琴的尺寸上有所反映,而且于一些配件上也如此,如岳山、承露、龙龈、龙池、凤沼、天地柱、雁足等。同时,琴的一些名称都与人体有关,如琴额、肩、颈、腰等。这就把超妙无限的大自然与亲切实在的普通人连结在了一起。所谓"合天人之和",不仅于琴人指下的音乐得到内在表现,便是这三尺器物上,也

凝结着古人的用心。

从作为一件供人弹奏的乐器的角度来看，我们不得不赞叹古琴形制的优美与恰当。它的长度对于实际弹奏来说，十分适度。左手抚按，至离身体最远的徽外时，手臂正好完全伸展，既无用不上力之虞，形态又美。弹至近岳山的高音区，也能不受逼迫。无论是端坐案前还是置琴于膝上，均可保持端正挺拔的身姿，手势舒展大方，呼吸匀畅自然。人与琴，真如知己对饮，挚友倾谈。而这些美好境界的实现，不能说没有琴的特定形制的作用。

历代琴的总长和有效弦长都有些差别，并不是一个严格的定数。但大体都在三尺六寸左右。关于这个问题，《琴书大全》所记南宋僧居月的看法相当开明："古之制琴法度，长短各随其人。以配四时五行之数，亦强而言之。且夫圣人作《易》者，考天地之象，知自然之数。作琴者，考天地之声，知自然之节，十三徽具矣，五音备焉。是故万物不能逃其象，众音不能胜其文。自然之数，自然之声，彰矣明矣，岂有长短大小之限？但惟变所适耳。"

这个道理其实很简单。弹琴的人高矮有别，男女有异，胖瘦不同，而不同身材的人对乐器的选择都有具体的习惯和倾向。无论视觉上还是动作上，每一个弹琴人都对琴体的宽窄长短有自己的合适范围。如果一定要以严格的数字来象征、对应天地，而不根据材料的特点、声音的最终效果以及不同琴人的身体差异来制琴，那么，这种观念就太过拘泥、机械了。

因为琴的面板上没有音品（如琵琶、吉他），除了散音（即空弦）、泛音外，要改变音的高低，就需要左手按弦就木以改变弦的有效振动长度，这就要求琴的面板平整如砥。这一要求，导致琴面的光素简朴的特征。至少琴面的弦下部分，是不能做什么修饰、搞什么花样的。但琴面材的形式，仍然有各种不同。归纳起来，琴的形制有以下几种常见式样：仲尼式（又称夫子式、孔子式）、列子式、伏羲式、连珠式、落霞式、蕉叶式等，

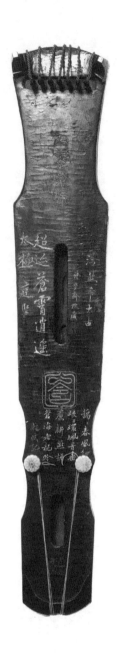

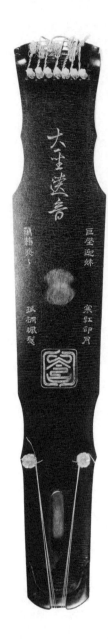

<1

<1> 唐代"九霄环佩"琴，伏羲式，
故宫博物院藏。

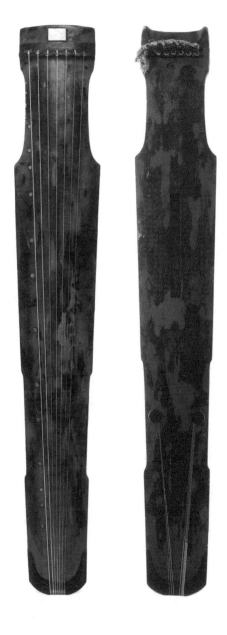

2>

3>

<3> "万壑松风"琴,仲尼式,中国音乐研究所藏。
此琴曾为管平湖所藏,底板有管平湖长篇隶书铭刻。
在传世古琴中,以仲尼式最为常见。

<2> 唐代"大圣遗音"琴,
神农式,故宫博物院藏。

这些样式，均有名琴传世。但它们差别总的来说并不太大，都是比较简朴的。历史上曾也有人别出心裁制作一些花样新异之琴，但并不为大家接受。宋代陈旸《乐书》即说："古琴惟夫子、列子二样。若太古琴，或以一段木为之，并无肩腰，惟加岳，亦无焦尾。安焦尾处则横嵌坚木以承弦。而夫子、列子样亦皆肩垂而阔，非若今�額而狭也。惟此二样乃合古制。近世云和样于岳之外刻作云头，卷而下，通身如壶瓶状。或以夫子样，周遍皆作竹节形，名竹节样。其异样不一，皆非古制。"

制琴的最终目的，是为取得美好的声音，以古人的趣味，是不愿把琴弄得花花哨哨、喧宾夺主的。当然，也有人在琴的样式、配件上花功夫，金徽玉轸、八宝髹漆，精雕细镂，如明代有不少"璐王琴"，日本正仓院有金银平脱琴，但那都是舍本逐末之举，徒有观赏之美而无聆听之用了。

王世襄在其《中国古代漆器》一书中指出，中国古代漆艺的高境界在古琴上有突出表现。许多人或许对此不解，古琴光素无纹，漆面平朴，怎能与剔红等漆艺作品相比。其实，古琴之美，美在其声，而古琴声音的品质究竟如何，漆髹琴面的水平如何是至关重要的。

琴的面、底胶合起来以后，便须为之髹漆，其作用，一是为了木材的经久耐用与美观，更重要的，是髹漆以后，琴音将得到改善和定形。也有的琴不加髹漆，但其例罕见，也不合常理。古人在这一环节上极富创意，他们以一定的比例，将大漆（生漆）与鹿角霜等掺和在一起，敷于琴材之上，成为漆胎，打磨平整以后，再用大漆均匀地擦抹数遍。这样使琴面既坚固美观，又便于走手抚按。

为琴髹漆，几乎已经是制琴的最后一道工序了。髹漆的第一道工序是灰胎，即为琴材上灰胎。将大漆与灰按一定比例调和，敷于琴材之上。灰有几种，最好的是鹿角灰，又称鹿角霜。这是以梅花鹿鹿角研磨而成的粉末，掺入大漆之中，目的是增加琴面的坚固程度，也有益于声音。而且，细小颗粒状的鹿角霜会从漆面上显现出来，使得漆面有特别的质感，很漂

<1> 鹿角是灰胎的重要原料。

<2> 灰胎由大漆、鹿角霜等多种材料混合而成，对琴音产生非常微妙而重要的影响。

<3> 上好灰胎后需要反复多次地磨平。（王春伟/摄）

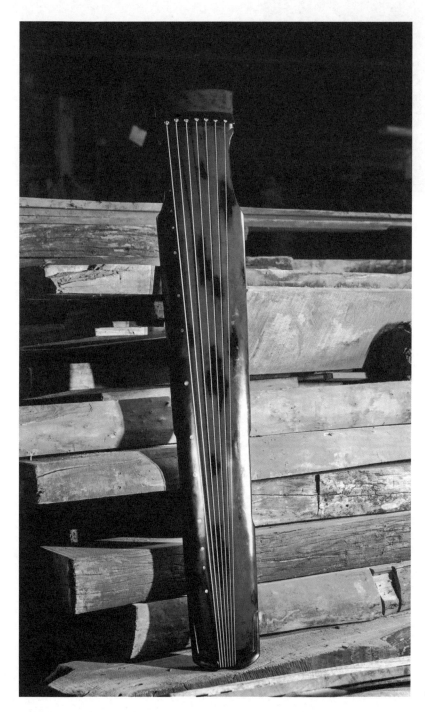

亮。第二等的灰是牛骨研磨而成。清代琴则有不少以瓦灰为灰。这是一件稍稍令人费解的事。一张琴所用鹿角霜并不多，为何困窘如此以瓦霜为之？瓦灰胎琴较易出松透之音，但漆面不耐磨，而且其松透之音易喑哑虚疲。现在好的制琴者多不用瓦灰。也有的琴在灰胎中掺入铜屑，旨在声音的坚劲发越。还有的琴以金、玉、宝石之屑入灰胎，称之为"八宝灰"，以增琴的华贵，或许也有借此得华美之音的想法，但就我的孤陋寡闻，这类琴的声音并不见好。

灰胎并不是一次即可完成的。通常，第一遍灰须粗而薄，等其干透以后，用粗石约略地磨平。第二遍上灰用中等粗细的灰，要匀而厚，也是待干后磨过。第三次用细灰，要平匀，干后用水磨（一说用油磨）。第四次上灰是补平，干后，用无沙细砖以水磨之，反复上灰，反复磨平，直至琴面平正如砥并且上弦以后不会出现敧音为止。

灰胎之后，须糙漆。于向阳之处，使漆浸润于灰之中，往来反复刷之，待漆干后，以水磨洗。过后，再依此法糙之。现在的制琴者称这一工序为罩面漆。

古人制琴，在灰胎、糙漆之后，还要合光、退光，不厌其烦。如此这般，既为美观，也方便走手按弹。

古琴与漆的关系十分深微，从原理上说，不同的木坯需要不同的髹漆方案，不能千篇一律。这就需要斫琴者对具体木坯与漆灰的关系有极丰富的经验。特别有意思的是，中国大漆在越潮湿的环境中干燥得越快，在干燥的气候环境中则很难干燥。而每道漆灰和每道面漆具体干燥的时间对琴音最终的品质有非常大的影响。

髹漆完毕，便须在一弦以外的琴面上装徽（也有先安嵌琴徽的）。古琴一共有十三个徽，这是泛音位的标志。也就是说，正对这十三个徽的七根弦的所有位置都可以发出泛音。所有的拨弦、弹弦乐器都可以奏出泛音，但像古琴这样能够轻松发出九十一个泛音的乐器却极罕见。古琴因为泛音

众多，致使泛音成为古琴音乐重要的、基本的弹奏手段，在很大程度上影响古琴的表现手法和风格。

徽多以蚌壳为之，也有以金、玉为之的。十三个徽之中，居中的七徽最大，六、五、四、三、二、一徽和八、九、十、十一、十二、十三徽渐小。徽的作用原本是一种标志和借助，古人夜中秉烛而弹或于月下操琴，蚌、玉、金徽可以反射月、烛之光，便于琴人取音。

泛音极大地丰富了琴的表现力，但最让人赞叹的是我们的古人那么早便发现了泛音的现象。

徽的位置必须定得非常精确，稍有差错，弹奏时便会出问题。而这十三个徽位的确定，古人早就依据科学的发现和乐律学的规律，以极简易的方法为之。北宋《碧落子斫琴法》（见《琴苑要录》）在"徽弦相生法"中就说："夫律，折之则清，倍之则浊，皆本律之声也。三分而损益之，乃十二律上下相生之法也。故琴定晖（同'徽'）之法，两之为七晖，四之为四晖、十晖；八之为一晖、十三晖。又以别草自七至四，三分去二，以为五晖、九晖；自五至九，五分去一，以为六晖、八晖。又以此草半之为十二晖、二晖；自六至岳，八至龈半之为三晖、十一晖。"到了南宋制琴人那里，确定徽的办法更简明实用："用皮纸一条，从临岳量至龙龈，平分二摺，去一摺不用，自临岳比至纸尽处为第七徽，为君徽。又将此纸作两摺，去一摺不用，从临岳比至纸尽处为第四徽。又将此纸作两摺去一摺不用，从临岳比至纸尽处为第一徽。又将此纸分而为三，去二不用，自第一徽比至纸尽处为第二徽。别将纸一条自临岳比下至第四徽，断之为五摺，去四不用，自四徽比向上为第三徽。别将纸一条，自临岳比下至第四徽分而为三，去二不用，自第四徽比至尽处为第五徽。却将此纸分而为五，去一不用，自第五徽比下尽处为第六徽。却以前徽定后六徽。"

一张琴，经历时光岁月，加之琴人的弹奏振动，许多年以后，漆面就有了裂纹，称为"断纹"。断纹是古旧琴才有的自然变化，它也是判断古

琴的一个标准。至于断纹须多少时日才会出现，说法不一，但绝大多数人认为，至少需要一百年以上，琴面才会有断纹。赵希鹄《洞天清录》中说："古琴以断纹为证，琴不历五百岁不断，愈久则断愈多。然断有数等，有蛇腹断，有纹横截琴面，相去或一寸或二寸；有细纹断如发千百条。有梅花断，其纹如梅花头，此为极古，非千余载不能有也。真断纹如剑锋，伪作者用信州薄连纸先漆一层于上，加灰，纸断则有纹。或于冬日以猛火烘琴极热，用雪罨激裂之。或用小刀刻画于其上。然决无剑锋，亦易辨。"琴有断纹以后，会给人一种古老的岁月感，因为是自然产生，有天然随意之趣，给琴面以不同的质感，比没有断纹的琴确实要美观得多。更重要的是，有了断纹的琴声音火气小，通透松沉，而且走手有特别的贴切亲和感。弹旧琴，弹断纹琴，是一种难得的享受，这一点，只有会弹琴的人能够体会了。

断纹的形式不一，有大蛇腹断、小蛇腹断、流水断、梅花断、牛毛断、冰裂断等，这些名称，皆从断纹的样态而来。

因为琴人都有弹古琴的喜好，所以历来都有匠人伪造断纹琴，手法各异，前面所引《洞天清录》介绍的便是其中之一。当代造琴者也有制假断纹琴者，其方法与《洞天清录》中所说原理几乎一样。或者是因为断纹的出现有助于声音松透的道理，现在的一些伪断纹琴的声音也的确较无断纹琴来得透一些。但一来无论做伪者手段如何高明，假的痕迹依然易辨，总给人以赝品的不良感觉。从声音上看，假断纹琴的透也不如真断纹的透来得自然而有内蕴。

琴的制作，除了斟酌漆与木坯的关系，最复杂的工作是挖槽腹，即处理琴的内部结构。关于琴的槽腹，历代的琴书大多有则例、制度，做了些基本的规定。这些规定，虽有变化，但宋代人根据唐琴进行的总结得到一致的认可。唐以前琴的槽腹究竟怎样，因为没有公认的实物，我们无法得知，而唐琴实物留存至今。所以，可以认为，至少从唐代开始，琴的内部

<1

<2

<1> <2>　旧琴的漆色与断纹很美，
这是时光岁月的迷人之趣。

结构已经定型。我们说槽腹的复杂，是因为尽管琴槽腹大致定型，而其具体分寸的定夺却非常细微。比如纳音，这是面板下面正对池、沼的两块微微隆起的部分。它的尺寸大小，是无一定之规的，要视具体情况而定。据有的藏琴者介绍，他们所藏旧琴的纳音只薄薄一层漆灰，修琴时将其刮去，竟使琴音散漫不收，可见其作用。

琴的槽腹制度、内部结构有许多的讲究，是琴制作的核心技术，相当细微复杂。我们这里不多介绍。但有一点可以总结，即对槽腹和内部结构所进行的一切讲究，无非是为了琴声音的美妙，并无特殊的神秘内涵。不同琴的内部结构存在的细小差异，也多半是制琴者对声音的理解和追求不同造成的。

除了面、底材和内部结构，还有一些部件对于琴音的影响很大。一是岳山。琴的岳山相当于提琴的琴桥或胡琴的琴马，好的琴，讲究以上等紫檀木、老红木、乌木等硬木为岳山，如此，才能取音坚实、振动有力，而不以软质木材为岳山。现在也有人以枣木为岳山（古代文献中也有以枣木心为岳山的说法），这完全是因为老紫檀难觅，好在枣木也比较坚硬。虽然岳山取材以硬，但并不意味着岳山的材质越硬越好。岳山过于坚硬，会阻断弦与整个琴体的共振。古琴中有以玉为岳山的，想来此琴一定是富贵之人所用。我的启蒙老师刘善教先生家藏有一张汉代款识的琴，此琴形制大方，鬃漆考究，金徽玉轸，岳山是一块墨玉。这张琴是否汉琴，目前尚不能断定，但从材、漆等方面来看，此琴的年代相当古，而且是一件珍品。这张琴的声音清越而润，我每次抚弹都想，如果此琴岳山不是玉质而用紫檀，声音或许会更佳。

不同琴岳山的高低、厚薄、长短各有差别，这也是综合一张琴的各方因素具体安排的。一般说来，岳山高，左手按弦易抗指，按弹吃力；岳山低，按音轻松，却容易使弦拍面或出现㪇音。做得好的琴，如苏轼在《杂书琴事》中所说的雷琴，是"岳不容指，而弦不㪇"。岳山的设定与整个琴面

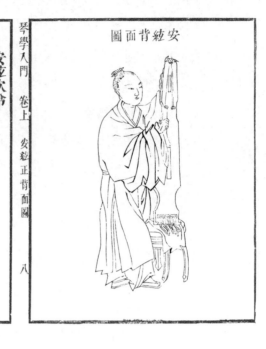

安絃背面圖

安絃次第

初安五絃以不鬆不緊爲度鬆則安至弟一絃太慢無
聲緊則安至弟七絃太急

斷而再安六絃如淺撥撥散按兩絃先撥
散按其位以大指撥然先撥

五絃十二暉次撥六絃散聲及五絃按音兩相應爲準
如音在五絃十二暉上相應則六絃散聲鬆宜緊按柱十

二暉下相應則六絃散聲矣次安七絃其鬆緊
以與五絃十暉相應爲準此五六七絃逐一拴於右過

雁足然後安一絃按其八暉與五絃散聲相應爲準如
按應在暉上則散絃緊而按絃鬆宜緊按絃應在暉下

則散絃鬆而按絃緊宜鬆按絃次安二絃按二絃九暉

<1>　《琴学入门》中的安弦图。

微妙的曲度有极大的关联，它有两个目标，一是音声之美，一是手感舒适。而后一目标的完成可以说是对斫琴师技艺甚至人品的考验。理论上说，弦离琴面越低手感越舒服，但低到一定程度时，弹弦就会出现敆音甚至拍面，成了噪音了。若要避免出现这种情况，把岳山弄高显然是一种既省事又见效的方案，而如此一来，弹琴人的手指可就要受罪了。毫厘之间，可见匠心。

另一重要的部件是弦。一张琴，材质再好、斫工再妙，如果弦不佳，琴也是无法弹出妙音的。在琴器的各个关系、各个影响要素中，我觉得最突出的就是弦。换句话说，同样的琴，换不同的弦，会立马变成另一张琴。

古琴的弦是以蚕丝制成，七根弦，从外到里分别为一、二、三、四、五、六、七弦，依次渐细。这七根弦，古代分别称为文、武、宫、商、角、徵、羽弦。丝弦的制作相当复杂，它的材质、工艺上的要求甚至不比觅琴材、髹漆、定槽腹简单。

要把极细的蚕丝制成坚韧的、有良好弹性的、能够弹出美妙乐音的弦，需要把许多根丝聚在一起才行。历代造弦法略有不同，但从第一弦到第七弦的丝数递减却是一致的。而且，丝弦外还须以丝加缠。北宋《琴书》这样记载制弦法：一弦一百二十综（五丝为一综），分四股打合成，以纱子缠之（纱子用五综）；二弦用一百综，分四股打合成，以纱子缠之；三弦用八十综，分四股打合成，用纱子缠之；四弦与一弦综数同，但其外不缠纱子；五弦为第二弦不缠；六弦为第三弦不缠；七弦用六十综。每弦长五尺。（弦长远过于琴长，是因为弦须绕过龙龈缠于雁足上。）

这是北宋琴书上的记载，其后南宋、明、清各代的琴书上对丝弦的制作都有各自的说法。这说明琴弦如何，一直被造琴造弦者们探究着，并未形成一以贯之的规矩。其实，琴的形制长短以及发音特点皆有不同，弹琴者也有不同的喜好，原则上说，弦也应该因琴而异，因人而异，不必一律。声音偏于发越、宏大的琴，弦照理便应适当粗一些以抑其燥；而声音偏于细弱喑哑的，似可用较细一些的弦，以便声音的发扬。据说，现代著名古

琴家管平湖的"清英"琴所用的一弦竟有绿豆般粗，是特制的，这显然与此琴有关，更与他非凡的指上功力以及清刚峻拔的气质有关。

弦一经打合缠绕，又须在以特别的中药、胶熬成的液体中浸渍，这样，弦才能够坚韧耐久，同时获得更佳的声音品质。

因为符合琴弦质量要求的蚕丝及中药材一直存在着问题，更因为新中国成立以后人们对琴的理解发生变化，使用千百年的丝弦转而被钢丝尼龙弦取代。新型的琴弦，里面是钢丝，钢丝外裹缠以尼龙。这种琴弦弹性大，声音响亮，但失去了丝弦淳厚亲切的韵味。

琴弦材质的不同，还导致弹奏手法的变化。丝弦不如钢丝弦敏感，绰注之音就比较简洁，吟猱韵味也不像钢丝弦那么细致，如当代琴家经常用的几近小提琴、二胡揉弦的细吟，在丝弦上弹奏，效果不明显。毫不夸张地说，钢丝弦张在琴上发出的声音，某种程度上已经改变了琴特有的韵味。在日益发达的工业、商业社会，弹着钢丝味的弦，总觉得与大自然的亲近成了更加遥远的事情。目前有些乐器厂还在生产丝弦，可惜的是质量远不如以前，既不耐弹，声音也不够好。有些丝弦爱好者努力在恢复传统的丝弦工艺，也有的制弦者对钢丝弦进行改良，目前都取得了一定的成果，但愿在不久的将来，琴人又能够弹到发音清润古雅的琴弦。

宋代以前，琴人大多能自己制弦。现代的古琴国手管平湖则既能斫琴又能制弦。这使人不免心生想象：假如我们自己种一片柞桑树，养一批蚕，让它们吐了丝，再种一些制弦需要的白芨，我们亲手做成丝弦，张于琴上，那该是多高兴的事情！

此外，琴还有雁足和琴轸等。其材质也尽可能地要好。讲究的旧琴，常用名贵材料如玉、紫檀等做雁足和琴轸，既为结实耐用，又以增华贵。不过，古代也有用竹为琴轸的，所谓"古轸用竹，言凤非梧桐不栖，非竹实不食"（见《图书集成·乐律典·琴部》）。其蕴意固然好，只是传世名琴所用轸都是硬材，说明竹子的硬度不够，用以做需要承受强大拉力的琴

轸并不实用。

一张琴斫成以后，斫琴者或得琴之人通常会为它起一琴名，起名的立意，或根据此琴的声音气质，或源自起名者的良好愿望。大致说来，琴名有二类，一类择取大自然及生活中的美好事物为名，一类以高妙的人生境界为琴名。

早期的琴，器物已不存，我们只能从文献记载中得知它们的名字，遥想它们非凡的声音。齐桓公的琴名曰"号钟"，楚庄王的琴名曰"绕梁"，司马相如的琴名曰"绿绮"，蔡邕的琴名曰"焦尾"，这四张琴，被称为中国古代的"四大名琴"。"焦尾"听上去有些直白无文，但因琴主人特异的故事而有着引人心生喜悦的趣味。目前琴界公认最早的传世琴是唐代雷威所斫的琴，名为"鹤鸣秋月"。北京故宫现藏有唐琴"大圣遗音""九霄环佩""飞泉"。这都是琴人皆知的重器。其他琴名如"松石间意""雪夜冰""暮岚钟""逍遥游""沧海龙吟""中和""万籁秋声""一天秋"……可见琴名多与大自然、与人的良好愿望有关，但也有的琴名甚俗。《古琴疏》（见杨宗稷《琴学丛书》）有曰："张宏静有古琴，漆光退尽，色如墨石。铭曰'落花流水'。一夕，闻鼠声甚急，命婢以火烛之，见有断弦系得一鼠。改名曰'鼠畏'。""落花流水"之名是极雅的，是一种对生命过程、状态的萧然洒脱的态度，是一种无功利之心的美丽，却改而为一个有相当功利味道的俗名。但细一想，这个名字倒也有趣，见出主人随意不羁的个性，倒现出另一种真实的放旷，毫无虚饰酸朽之气了。管平湖先生不仅琴艺超凡，其修琴、斫琴的技艺也堪称天下独步。其手斫琴名曰"大扁儿"，琴体宽大，声音清峻，按说可以有一个极"雅"的琴名，名之为"大扁儿"，可以见出管先生朴厚温和的人情。

琴名均刻于底板上相对于琴颈的位置。而好的旧琴在底板龙池凤沼之间，往往还刻有一些文字，称为"琴铭"。琴铭都是些精简优雅的文字，有的是韵文，有的是散文，或记述得琴经历，或以诗明志。故宫藏"九霄

<1

大空逸音

玉玲瓏

石室珍藏

七絃齋鳴月未殘潮音
作泛天風寒聞思大士
自在觀清淨道場來
珊珊烏皮欲橫尋古歡
穎師往矣誰復彈

<2

<1> <2> <3> 旧琴底板上的铭刻。（图片引自《故宫经典：故宫古琴图典》）

环佩"琴上铭有："超迹苍霄，逍遥太极。庭坚。""泠然希太古。诗梦斋珍藏。""蔼蔼春风细，琅琅环佩音。垂帘新燕语，沧海老龙吟。苏轼记。"琴是名家所斫，又经历代文豪、名士题记，器、文相映生辉，因此而增加了更多的美感。明代著名文人张岱擅琴，在他的《琅嬛文集》中，他为自己收藏的古断纹琴铭曰"吾与尔言，尔亦予诺"，表达的是人、琴相得相知的感受。有些古代文献专门汇录琴铭，如《铁网珊瑚集》就有《古琴铭》一编，兹摘录其中数例：

> "香林八节"琴铭：河渭之水多土，其声厚以沉；江汉之水多石，其声激而清。香林八节，是谓天地之中山水之音。
>
> "震陵孤桐"琴铭：震陵孤桐峄阳琴，音如涧泉响深林。二圣元祐岁丁卯器而名之。张益老。
>
> "沧海龙吟"琴铭：阴阳合意，造化一心，托情缘性，神物同音。
>
> "秋籁"琴铭：当庭秋吹，轻清长空。皓月光明，抚我丝桐。数声天地，万物之情。
>
> "太古"琴铭：温然其人，淡然其心，何以托兴，太古之琴。
>
> "寒玉"琴铭：斫彼孤桐，寄我幽独。静夜虚堂，清如戛玉。
>
> "怡予"琴铭：风清霄汉，月明太虚。泠然一曲，惟尔怡予。精神流通，渣滓消除。悠然千古，亦尔怡予。字以怡予，尚克承绪。

这样的琴铭，揭示琴的品质，表白自己对理想境界的追求，使铭刻成

为一种座右铭,时时提醒自己进入这样的精神境界。也有的琴铭除诗赋形式的文字以外,还有对得琴经历的记载。这既是对得琴者心情的一种表达,同时也有着历史价值,帮助后人确认琴的流传渊源。

一张琴,集天、地、人之灵气,无论材质、形制、漆色、断纹、配件还是铭刻,都有许多值得人们把玩、赏鉴的地方。弹琴之余,把玩、赏鉴旧琴以及新斫的良琴,品鉴技艺、追溯历史、缅怀故人,也是有无穷趣味的。

对于弹琴人来说,没有人不渴求遇到一张好琴的。如今好的旧琴存世极少,且因为各种炒作,价格奇高。有限的好琴都为有力者得去,清寒的琴人越来越没有希望得到好的旧琴了。但话又得说回来,弹琴之事,关键还在于人,在于琴人的内心体验到的究竟是什么。宋代大儒欧阳修有一篇《论琴帖》,说他做夷陵令时,得到一张常琴,后来官做到了舍人,得到了级别更高的一张粤琴;再到后来,官至学士,则得到了最名贵的雷琴。但是,官做得越大,得琴越名贵,而"意愈不乐"。为什么呢?因为在夷陵时,成天面对的是青山绿水,没有什么俗世之累,尽管琴的质量不好,但心思自由舒畅。等到做了舍人、学士这样的大官,"日奔走于尘土中,声利扰扰,无复清思。琴虽佳,意则昏杂,何由有乐"?因此,欧阳修明白了一个道理:"乃知在人不在器也。若有心自释,无弦可也。"

我自觉不可能做到"无弦"的境界,但我相信许多爱琴的人对于能否弹到名琴,其实都并不执着。我喜欢这样的琴家:琴弹得已经极好了,却并不挑琴、非好琴不弹,而是只要把手放在琴上,哪怕是很一般的琴,也像弹雷琴一样,认真地把曲子弹完,而且,脸上神情,一定是欢喜的。

琴音之"九德"

　　琴是中国民族乐器中的一种，与中国其他的民族乐器相比，它的历史久、文献多、涵义深、地位高。如果要撇开丰富的琴曲内容、风格流派等，而只单纯地概括一下琴的声音与其他乐器不同的特质，是一件难事。琴音是独特的，这一点，所有听琴的人都会有同感，但琴的独特究竟该如何简明地说清，不是件容易的事。

　　在很长的时间里，古人对琴的声音的概括大多集中于一个"清"字。这个"清"，既有琴声音的特点，同时又包含对琴整体气质的评价。琴的整体气质如何，我们留待以后再谈，这里，只想努力地说一说琴音的特质。其实，关于这一问题，古人早已进行过探讨分析。其中最有影响的概括出自明代的冷谦（见《琴书大全·琴制》），这就是著名的"九德"说：

　　　　一曰"奇"。谓轻、松、脆、滑者乃可称"奇"。

盖轻者，其材轻；松者，扣而其声透，久年之材也；脆者，质紧而木声清长，裂纹断断，老桐之材也；滑者，质泽声润，近水之材也。

二曰"古"。谓淳淡中有金石韵，盖缘桐之所产得地而然也。有淳淡声而无金石韵，则近乎浊；有金石韵而无淳淡声，则止乎清。二者备，乃谓之"古"。

三曰"透"。谓岁月绵远，胶膝干匮，发越响亮而不咽塞。

四曰"静"。谓之无杀飒以乱正声。

五曰"润"。谓发声不燥，韵长不绝，清远可爱。

六曰"圆"。谓声韵浑然而不破散。

七曰"清"。谓发声犹风中之铎。

八曰"匀"。谓七弦俱清圆，而无三实四虚之病。

九曰"芳"。谓愈弹而声愈出，而无弹久声乏之病。

"九德"说影响极大，其实，细加审辨，这种说法并不严密，尤其是作者对九种音质的解说，依然含糊混沌，标准不够统一。但他提出的"九德"包含较多较全，影响又大，因此，我们可以在他的概括的基础上做进一步的分析。

一、奇

冷谦所谓"奇"的概念又以"轻、松、脆、滑"四个概念加以解释。"轻、松、脆、滑"的概念并非冷谦提出，早在宋代，沈括在《梦溪笔谈》中论及琴材时就说过："琴材欲轻、松、脆、滑，谓之'四善'。""轻"是材料的份量，意思是说好的琴材须轻。但事实上，不仅不是所有的轻材都好，而且，有的传世好琴并不轻，也就是说，重材也未必不能制作出好琴

来。"松"与"九德"中的"透"是一个概念。向来谈琴音，都是"松""透"并称的。既然冷谦已经把"松透"作为一个标准，这里又要说这样的标准，其含糊重复可见。"脆"是讲材料质地之紧实，是对"轻""松"的一个补充。但这里所谓的"脆"，与"清"似乎又并无差别。至于"滑"，则即是"润"。

所以，从逻辑上看，冷谦由"轻、松、脆、滑"解说的"奇"，可以用"轻""透""清""润"来替代。也就是说，兼具"轻""透""清""润"特征的琴音才可谓之"奇"。这种对"奇"的解释显然不能令人满意。

现代著名琴家查阜西在《古琴的常识和演奏》（见《查阜西琴学文萃》）一文中对"奇"是这样解释的："第一德是要'奇'，这包括泛音要轻快（轻）、散音透澈（松）、按音清脆（脆）、走音平滑（滑）。"这种说法显然是查阜西个人对"轻、松、脆、滑"的理解，他把对好琴材的标准挪移来说好的琴音品质，与冷谦原意有区别，但他的解释还是比较简便的。

如果忽略冷谦对"奇"的解说，我个人以为，"奇"完全可以作为琴之一德，其义是指琴须有特异的、不同寻常的声音品质。这是一个非常高的标准。因为许多琴工艺完美，声音中和，没有毛病，但正如一个德行端正的好人未必有非凡魅力一样，这样的琴也不免令人乏味。"奇"正是对一种非凡品质的追求，它是对庸常事物的超越，是杰出的人对天地精灵的把握，所谓"至人揽思，制为雅琴"，甚至是可遇而不可求的。仅仅是泛音的轻松、散音的透澈、按音的清脆、走音的平滑，显然不能称之为"奇"。

二、古

冷谦对"古"的解释与我们一般对"古代""古老"之"古"的理解也是有一些区别的。他所说的"古"，含义较多。其基本意思是说琴音须清浊适中，与"和"的意思比较接近。换句话说，似乎可以理解为：琴音既要醇和冲淡、没有躁急的火气，又要有鲜明的精神气息。通常，一张好琴总是年代越久，声音越古。但我想，这个"古"也是有时限的，流传至

今的唐琴固然古，可是再过几百年上千年，唐琴的火气当然会更小，但它们很可能已过了极限，以至于衰朽，要弹出敏感生动的声音来，恐怕是不可能了。

三、透

古人的意思是说，经过漫长的时光以后，琴材中的胶质和漆都已干透，琴音就会畅通无阻。"透"是衡量旧琴的一个重要标准，同时也是衡量新琴的一个重要标准。如果要细致地说"透"，应该说"透"有真透和假透，或者说并不是所有的透都是好的。有的新琴因为面板薄等原因，也会使琴音变得很透，但此"透"得来太轻易，就像一个没有真正经历过坎坷的小孩子有时也能说出深刻的人生哲理来一样，总是缺乏根基的。"透"失去分寸，即是"空"。因此，透还须有筋骨、有力道。

四、静

这里的"静"有些类似于我们今天所说的"净"，即没有𢏕音等杂音。这需要斫琴者有良好的工艺水平，特别是面板要平净，弧度要精确。一张琴，如果岳山的高度、琴面的曲度不合适，或在按弹一段时间后琴的漆面因手指的长时间摩擦而出现凹槽，或者出现琴体的变形，这时就会出现𢏕音，需要把弦卸下来，修整琴面，重新补胎髹漆。而旧琴则会因断纹而出现𢏕音，这也需要修整琴面，去除𢏕音。而更细致的方面又可说到琴音的品质，好的琴音稳定、均衡，富有正气，而且，声音与声音相遇时会很和谐，也就是说，不"和"也会导致不"静"。

五、润

这一点冷谦说得已经很清楚。如果要说得更简便些，则"润"是"枯""燥"的反义词。这一标准听起来没什么了不起，但一张琴经过数百、

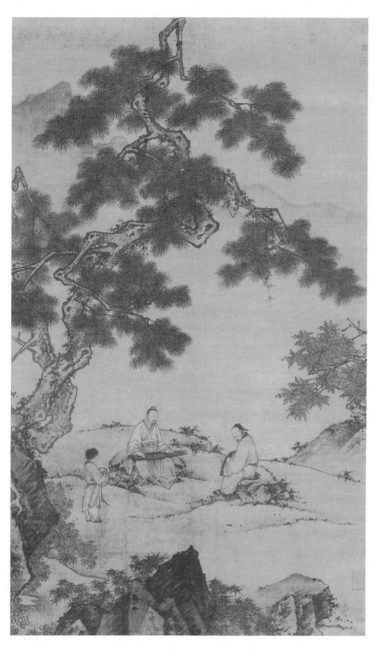

<1

<1>　传为南宋马远《松下弹琴图》（局部）。

<2>　明代仇英《桃源仙境图》，天津博物馆藏。

上千年的时间，木质大多已经枯朽，声音也容易枯，要保持"润"的品质，是相当不易的。乐器与家具、房屋等相似，都需要与人相处，获得人的气息的滋养。好琴越弹会越和润，劣材则越弹越枯燥。再好的琴，长久地不弹，声音会失去润泽圆融之趣。琴搁置不弹，腔体结构一般并不会有什么大的变化，造成枯厉之音的原因主要是琴材长时间得不到振动而沉寂。弹琴的人喜欢说"养琴"，主要是将琴养"润"，这个"养"的方法，主要就是弹。弹琴，就是最好的养琴之法。

六、圆

这个"圆"字，可以参看"匀"条下的解释：七弦俱清圆。由此可见"圆"是指一根弦上声音的圆通，即同一根弦上每个按音之间的声音都是平均匀和的，而非有的音透，有的音不透，有的音位有敉音，有的音位无敉音。同时，发出的音还应该是浑厚饱满润泽的，而不是扁薄枯涩松散的。琴音圆不圆，有材料的因素，而主要还是结构方面的问题。

七、清

冷谦对"清"的解释是"犹风中铎"，是说琴音要像风吹铜铃发出的清脆之声。"清"是与"浊""浑"相对的，也就是要求琴音清晰灵动，不可以含糊浑浊。"清"的要求，是古人在说起琴的品质时用得最多的概念，几乎是对琴、对琴人、对琴乐的最高也最基本的要求，这一点，我在后面会专门讨论。

八、匀

"匀"是要求琴的散音、按音、泛音以及七根弦之间所有声音的平均。因为琴的结构比较复杂，音域又很宽，有多种音色，所以，一张琴要做到所有的音都均衡便是一件很不容易的事。有的琴散音、泛音不错，但按音

却未必佳；有的琴中、下准（即五徽以下的音）音出色，而上准（即五徽以上、靠近岳山的音）音却有可能不好。各音位琴音的平均很重要，否则，在一张琴上很可能弹出两张琴的声音来，那是很让人遗憾的事。

九、芳

查阜西对"芳"的解释是："弹大曲时，发出的音响要前后统一，音量音色自始至终都不改变。"这个解释，似乎与"匀"没能区别开来。我对冷谦所谓"芳"的理解是：好琴应越弹越好。因为有的琴刚斫成时声音听起来不错，但因琴材、制作等原因，弹久以后琴音便向不好的方向转化。如果可以展开来说，我理解的"芳"是内心的芬芳之意，即琴音须有自己的灵魂。或者也可以说是一种独特的美感之意。这是"九德"中最重要也最特别的一个标准。

"九德"是古人对琴音质的要求，尽管有不够严密之处，但基本意思表达得还是比较全面的。但九德俱备的琴是很少的，一般的古琴能有静、透、圆、润、清、匀就算是好琴了。

如果用今天的话来谈琴的基本音质，则好琴首先应该没有敓音，其次要平均，这种要求对其他乐器应该也是适用的。然后应该符合琴这件乐器的特点，即沉静、清澈、优雅，不可以浑浊、轻浮、粗厉。

琴有散音、按音和泛音三种出音方式，也即有三种不同的音色。古人对这三种不同的声音特色各有要求。如《诚一堂琴谱》：

> 凡散声虚明嘹亮，如天地之宽广，风水之澹荡，此散弹也。泛声脆美轻清，如蜂蝶之采花，蜻蜓之点水也。按声简静坚实，如钟鼓之巍巍，山崖之磊磊也。

<1> 《阳春堂琴谱》中的调弦图。

此说比较形象，也比较准确。散声因为是空弦音，弦的振动幅度大，与岳山和龙龈关系较大，因而无所拘碍，发音松阔宕荡。泛音是半振动音，音比较高，振动少，因而清澈脆亮，晶莹剔透。而按音是改变有效弦长而得的声音，振动体相比散音较短，其出音与面板、槽腹乃至漆质、底板的关系密切，所以沉厚饱满，最有力度和深度。可以说，散音、泛音松远而按音深沉。三种音色是非常完美丰富的构成。

如果要细致地分析，则散音与散音又有不同，按音与按音也有差异。七根弦粗细有别，大弦苍然老辣，不能说是嘹亮；细弦清明，谈不上宽广。

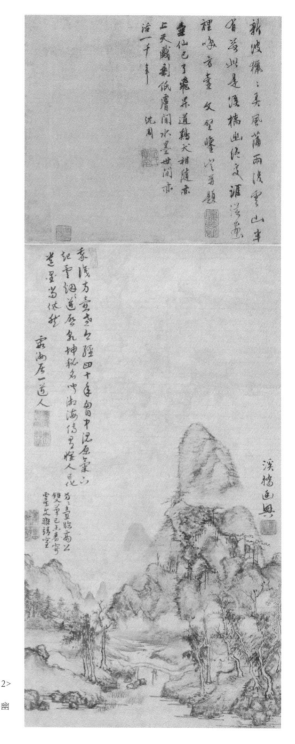

<2> 元代方从义《溪桥幽
兴图》，故宫博物院藏。

也就是说，散音本身也是相当丰富的。而按音的差别就更大。下准音松沉宽广，上准音因近岳山而简劲高耸。加之按音左手指法与右手弹法的多样，使得按音更为丰富多变。

上面所说只是笼统地谈琴的特质，其实，每张琴都应该有自己的个性。我们今天所能见到的传世名琴正是这样，有的琴声音文雅清秀，如羞涩斯文的闺阁女子或儒雅的书生；有的琴深沉含蓄，如城府深邃的大夫；有的琴清越放旷，如潇洒出世的隐士；有的琴则雄健阔大，如胸襟不凡的志士仁人。这种差别，与人之间的差别、山水自然的差别一样，非常丰富，各有其美。绝不可以说旷达雄放的琴就好，而文秀清雅的琴就不好。而且，不同的琴人因性情、学养、经历的不同，对琴也多半会各有其好，各有所适。性情恬淡醇和的琴人，未必喜欢深雄阔博的琴；性喜激浪奔雷万壑松风的琴人，让他弹气息幽邃的琴，他也会觉得不过瘾。此外，不同性格的琴通常适合弹某一类曲子。一般来说，文雅的琴比较适合弹疏淡之曲，雄博的琴适合弹气象阔大之曲。用前一类琴弹《流水》《高山》《潇湘水云》，显然幅度、深度都会受到限制；而用后一类琴弹《玉楼春晓》《长门怨》，则气质也不相协调。

但有的琴却适合弹各种气质的琴曲，这当然与琴人有关，有的琴人修养深、胸次富，于各种境界都能从容出入。但应该说与他们所弹的琴也有相当的关系。因此，一张好琴，无论是何种性格，都要求其有恰当的分寸，豪放者应不失之于粗率，沉静者亦应不失之于细弱。好琴有自己的个性，但大多能听命于琴人的手挥，当纵能纵得出，当收亦能收得住。不过，能达到这种要求的琴，实在是太少了。

因此，以前的琴人，大多会蓄数张好琴甚至数十张好琴。除去琴人有收藏好琴的癖好不说，收这么多琴的主要目的，还是为了在表现不同境界琴曲的时候，能有合手称心的乐器。宋代欧阳修有篇文章《三琴记》，说他的三张名琴：

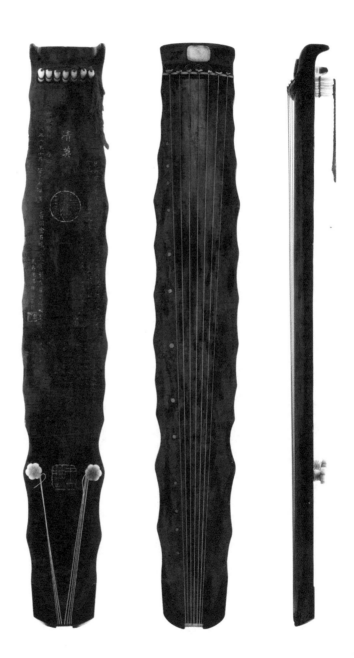

吾家三琴，其一传为张越琴，其一传为楼则琴，其一传为雷氏琴。其制作皆精而有法，然皆不知是否。要在其声何如，不问其古今何人作也。琴面皆有横文如蛇腹。世之识琴者以此为古琴。盖其漆过百年始有断文，用以为验尔。其一金晖（即"徽"），其一石晖，其一玉晖。金晖者张越琴也，石晖者楼则琴也，玉晖者雷氏琴也。金晖其声畅而远，石晖其声清实而缓，玉晖其声和而有余。今人有其一已足为宝，而余兼有之。然惟石晖者老人之所宜也。世人多用金玉蚌琴晖，此数物者，夜置之烛下，炫耀有光。老人目昏，视晖难准，惟石无光，置之烛下，黑白分明。故为老者之所宜也。余自少不喜郑卫，独爱琴声，尤爱《小流水》曲。平生患难，南北奔驰，琴曲率皆废忘，独《流水》一曲，梦寝不忘。今老矣，犹时时能作之，其他不过数小调弄，足以自娱。琴曲不必多学，要于自适；琴亦不必多藏，然业已有之，亦不必以患多而弃也。

丁承运《中国造琴传统抉微》一文中曾提及杨时百藏琴五十三张，查阜西说他曾有"一旬得七琴"的际遇。时至今日，大多数旧琴已在沧桑历史中化鹤而去，弹琴爱琴之人要得一张旧琴，直比登天更难。似如此奢侈的得琴藏琴之事，现在只能当神话传说来听了。

改革开放以来，中国传统文化日益得到重视，原本少有人问津的古琴和琴学也人气渐旺，古琴被列为联合国"人类口头与非物质文化遗产"以后，古琴几乎成了显学。这当然不是坏事，但因为某些人不够健康的炒作，古琴成了价值连城的古玩，时常在各大拍卖会上以天价成交。这当然也未必就是坏事，名琴本来就该价值连城，它们成了世人皆知的重器之后，可

以想见会得到精心的保护，不会再被人当成一块劈了烧火连一壶水也烧不开的朽木，不会再蒙尘纳垢。但有一个道理应该说明：琴是一个乐器，古老的乐器与陶瓷、书画等古董不同，那些古物可以并且应该封在玻璃柜里让人只可观瞻不得近玩，而乐器则必须与人亲近、常得抚弹，如果拍卖会上争得名琴的有钱人只是把旧琴当成可以升值的古玩将之妥善地束之高阁，琴长期得不到恰当的振动，声音便会退化，琴材也很容易朽坏。

　　好琴的价值主要不在器物之美，而在于其声之美，在于它们由声传达出的音乐，由音乐表达出的古人及今人的精神境界。一张琴，哪怕是博物馆里的雷琴，如果长时间地躺在玻璃柜里，那从本质上说，它已经"死亡"。我去北京故宫博物院看唐琴"九霄环佩"和"大圣遗音"时就想，这样的琴，当年管平湖先生曾经弹过、修过，如果当时请管先生用它们弹一些曲子、留下它们的声音，在藏琴之室里播放，人们来故宫看琴时能够听到它们的声音，才能知道什么是雷琴。它们本来是活的，却不幸成了"木乃伊"，这实在是一种遗憾。

弹琴的讲究

　　古人做事，是很讲究、很敬业的，做出来的东西，哪怕是一只淘米箩，不谈艺术性，至少是规规矩矩、精致坚固的；写字，便是账房先生记流水账，那字也一定周正精到，毫不苟且的。至于风雅之人做起风雅之事来，比如饮茶、作诗、作画，那讲究就更多。讲究得有道理，能更好地支持主题立意；讲究得喧宾夺主了，也能横生出许多的趣味，要往好处说，这还是一种洒脱，是一种对功利的超越。古人正是在这些讲究中体现出从容、优雅的生活质量。

　　弹琴在古代就是一件雅事，是一件有点稀罕的事。所谓"三代以上，家弦户诵"，弹琴像今天人们唱卡拉OK一般寻常的景象到底是否属实，我持怀疑态度。从史籍文献里可以清楚地看到，古人对会弹琴的人是相当敬重的，言辞口吻里能让我们感到他们也认为弹琴不是件容易的事。文献中有名有姓的弹琴者，基本上都是精神不凡、学识过人的高人。这个道理

很简单，琴的制作那么讲究，古人用重金买琴、用数十亩良田换一张琴的事情不少见，你想呵，连吃饭问题都要操心的农人，哪来的闲钱、闲空弄琴？随便用两块木板、绷上弦也能发出动静，但我想这种事古人大概不会做。古人做事，要么不做，要做就像模像样。

看过《红楼梦》的人都知道林妹妹会弹琴，在第八十六回《受私贿老官翻案牍，寄闲情淑女解琴书》中，宝玉一时兴起要向黛玉学琴，黛玉说了一大通话，说的便是弹琴的讲究：

> 黛玉道："琴者，禁也。古人制下，原以治身，涵养性情。抑其淫荡，去其奢侈。若要抚琴，必择静室高斋，或在层楼的上头，在林石的里面，或是山巅上，或是水涯上。再遇着那天地清和的时候，风清月朗，焚香静坐，心不外想，气血和平，才能与神合灵，与道合妙。所以古人说，'知音难遇'。若无知音，宁可独对那清风明月，苍松怪石，野猿老鹤，抚弄一番，以寄兴趣，方为不负这琴。还有一层，又要指法好，取音好。若必要抚琴，先须衣冠整齐。或鹤氅，或深衣。要如古人的仪表，那才能称圣人之器。然后盥了手，焚上香，方才将身就在榻边，把琴放在案上，坐在第五徽的地方儿，对着自己的当心，双手从容抬起，这才心身俱正。还要知道轻重疾徐，卷舒自若，体态尊重才好。"宝玉道："我们学着顽，若这么讲究起来，那就难了。"

黛玉此番话，并不是她的发明，也不是《红楼梦》作者的发明，它源自明代万历年间杨表正《重修正文对音捷要真传琴谱》中的一段话，现录

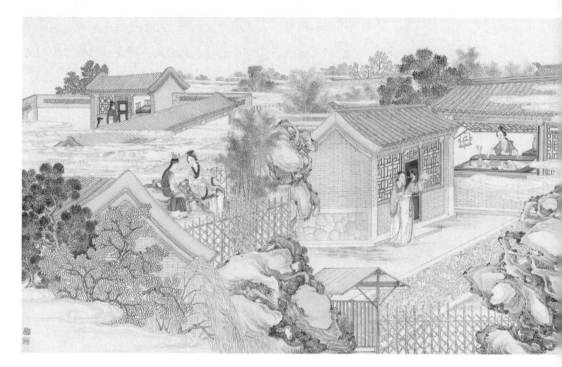

 <1

<1> 清代孙温绘《红楼梦》，"感深秋抚琴悲往
事"，旅顺博物馆藏。

<2> 古人对弹琴的仪止向来有很高的要求。动作合理，才能达意。图为《琴学入门》中的坐位五体各规图。

下指

下指全柱按彈兩手指取勢如淰而得自然初學二
照依各指淰〔詳指淰就篇〕取勢習練純熟先宜去其病忌恐
其習慣成性久則難以夏改必須時自省或與同學
彼此相規尤易進益久則自臻妙境也
一忌大指按絃以忿指捏於大指作圈幫貼用力
一忌名指按絃末節凹下不能凸出謂之折指
一忌名指按壓于名指上幫貼用力
一忌大指按絃純用甲〔宜甲肉〕而不避煞烈聲
一忌大指按絃純用中指〔宜甲肉半〕
一忌食指彈絃大指捏緊而不活動

以验证之：

　　琴者，禁邪归正，以和人心。是故圣人之制，将以治身，育其情性，和矣。抑乎淫荡，去乎奢侈，以抱圣人之乐。所以微妙在得夫其人，而乐其趣也。凡鼓琴，必择净室高堂，或升楼之上，或于林石之间，或登山巅，或游水湄，或观宇中；值二气高明之时，清风明月之夜，焚香静室，坐定，心不外驰，气血和平，方与神合，灵与道合。如不遇知音，宁对清风明月、苍松怪石、巅猿老鹤而鼓耳，是为自得其乐也。如是鼓琴，须要解意，知其意则知其趣，知其趣则知其乐；不知音趣，乐虽熟何益？徒多无补。先要人物风韵，标格清楚；又要指法好，取音好，胸次好，口上要有髯，肚里要有墨，六者兼备，方与添琴道。如要鼓琴，要先须衣冠整齐，或鹤氅，或深衣，要知古人之仪表，方可称圣人之器。然后盥手焚香，方才就榻，以琴近案，座以第五徽之间，当对其心，则两方举指法。其身心要正，无得左右倾欹，前后抑合，其足履地，若射步之宜。右视其手，左顾其弦，手腕宜低平，不宜高昂。左手要对徽，右手要近岳。指甲不宜长，只留一米许。甲肉要相半，其声不枯，清润得宜。按令入木，劈、托、抹、踢、吟、猱、蠲、锁、历之法，皆尽其力，不宜飞抚作势，轻薄之态。欲要手势花巧以好看，莫若推琴而就筝；若要声音艳丽而好听，莫若弃琴而弹筝。此为弹琴之大忌也。务要轻、重、疾、徐，卷舒自若，体态尊重，方能与道妙会，神与道融。故曰："德

不在手而在心，乐不在声而在道，兴不在音而可以感天地之和，可以合神明之德。"又曰："左手吟猱绰注，右手轻重疾徐。更有一般难说，其人须要读书。"

《重修正文对音捷要真传琴谱》在前，《红梦楼》在后，两段文字几近一样，并不说明曹雪芹抄袭，而只能说明曹雪芹熟悉琴。更重要的是，这段话出自黛玉之口，正准确地表达了黛玉这个人物的修养。

归纳一下，黛玉、杨表正所说的弹琴讲究有以下几个方面：

一是环境要好：或在大自然之中优美怡人之地，或在焚香静室之内。

二是时候要好：天高气爽之时，明月清风之夜。

三是心态要好：心思集中，精神平和安定，神与道合。

四是听者要好：有知音更好，没有知音，便对大自然中的美好事物弹。

五是仪表要好：穿古朴、雅致的衣裳。

六是姿态要好、方法得宜：身体要端正，指法要丰富、简静。

七是修养要好：要勤读书。

宝玉是个随性自由的人，尽管他的趣味不低，但若要让他这般讲究，他当然是不肯的。弹琴不同于一般的游戏，而一切有品位的事，写诗也好，读书也好，在宝玉，都是游戏，弹琴也不例外。

明代文震亨在《长物志》"琴室"一条中写道：

古人有于平屋中埋一缸，缸悬铜钟，以发琴声者。然不如层楼之下，盖上有板，则声不散；下空旷，则声透彻。或于乔松、修竹、岩洞、古室下，地清境绝，更为雅称耳。

这段话的后半部分与黛玉所说无甚差别，前半部分所说有点特别。文

<1

<1　北宋无款《独坐弹琴图》，
台北故宫博物院藏。

震亨对琴室的建议与"古人"其实是一个目的，即想办法让琴声既响亮而又清晰。

我们今天可以在传世绘画中看到古人弹琴所处的环境，他们大都在景色优美的地方操琴，或空阔的水边空地，或孤松下的巨石旁。崇山峻岭，茂林修竹，清流激湍映带左右。旁边没有闲杂人等，除了一二与弹琴者一样风姿高迈的雅人，便是烹茶煮酒的童仆。完全符合"地清境绝"的要求。这样的场景，古诗中也很多见。王维是"独坐幽篁里，弹琴复长啸。深林人不知，明月来相照"（《竹里馆》）。白居易是"月出鸟栖尽，寂然坐空林。是时心境闲，可以弹素琴"（《清夜琴兴》）。

在大自然中弹琴，一来气息宽阔，怡情悦性，二则表现大自然的琴曲在琴曲中占的比例最大，三是中国古代文人士大夫的生命和精神最依恋山水，而自然对人的教益也最大。文献记载伯牙向成连学琴的故事很能说明这一道理。伯牙随成连习琴，三年以后，以为自己已经把老师的琴技都学到了。成连说要请他的老师方子春教伯牙，带伯牙乘船越海至蓬莱山。成连让伯牙在此等候，他去请老师，便留下伯牙一人在岛上，他自己刺船而去。许多天过去了，伯牙每天盼望名师驾临，可眼前只有苍茫大海、群鸟翔鸣。于是，在寂静而又气象万千的山水之间，伯牙明白了老师的用意：大自然才是最好的老师。

似这种学习策略，在中国古代文化中很常见，学画者也有"师古人，不如师造化"的观点。

很长一段时日，琴都与大自然紧紧连结在一起。尽管琴成为读书人的专利以后其内涵有所改变，但对大自然弹琴、志在高山志在流水与志在天下同样是有大气象的。《南史·隐逸列传》说大画家宗炳"好山水，爱远游，西陟荆、巫，南登衡、岳，因而结宇衡山，欲怀尚平之志。有疾还江陵，叹曰：'老、疾俱至，名山恐难遍睹，唯当澄怀观道，卧以游之。'凡所游履，皆图之于室，谓人曰：'抚琴动操，欲令众山皆响'"。嵇康在他的《赠

秀才入军十九首》中写道："息徒兰圃，秣马华山。流磻平皋，垂纶长川。目送归鸿，手挥五弦。俯仰自得，游心太玄。嘉彼钓叟，得鱼忘筌。郢人逝矣，谁与尽言？"又："闲夜肃清，朗月照轩。微风动袿，组帐高褰。旨酒盈樽，莫与交欢？鸣琴在御，谁与鼓弹？仰慕同趣，其馨若兰。佳人不存，能不永叹？"今天我们所能看到的古代中国画作中的弹琴图，绝大多数都是在美妙的山水中弹琴的。

古人择景弹琴，其中是有深意的。从浅近处说，这是一种生活趣味，往深处说，这是他们安置精神、安妥灵魂的一种独特的生命方式。这种方式有着深刻的哲学思索，同时它又是非常审美的。琴始终是作为人与物、与自然、与大道两相观照往来的媒介存在的。因此，琴与山水自然共为精神的载体，其本身又都是精神审美的对象，是精神本身。月下抚琴，临流动操，在漫长的岁月中，中国古代的文人士大夫便是以这样的方式吸纳着山水品格入琴，并藉琴将他们的精神挥入丘壑林泽。

在这一精神高度上，六朝人达到了最高境界，而此后，尽管琴与读书人的关系依然密切，但由琴而生发、探讨的哲学高度、精神深度却逐渐衰减，与其他中国古代的艺术一样，走出了由格调境界而意境而趣味的线路，弹琴的地方也渐渐移至雅室之内，也可以说，由"大"走向了"小"，由精神追求变而为生活趣味的讲究。

随着市俗趣味的日益喧腾，将艺术与自然紧密相连的喜好逐渐被生活化的趣味所代替。琴也从清流激湍、幽兰竹篁间迁入了雅斋静室。由此一来，琴人之于琴的关系不再像魏晋以前那么深，境界的追求不再像以前那么高，弹琴由境界流于趣味。清代李渔在《闲情偶寄》中说：

> 弈棋尽可消闲，似难借以行乐；弹琴实堪养性，未易执此求欢。以琴必正襟危坐而弹，棋必整槊横戈以待。百骸尽放之时，何必再期整肃？万念俱忘之际，

岂宜复较输赢？常有贵禄荣名付之一掷，而与人围棋赌胜不肯以一着相饶者，是与让千乘之国而争箪食豆羹者何异哉？故喜弹不若喜听，善弈不如善观。人胜而我为之喜，人败而我不必为之忧，则是常居胜地也；人弹和缓之音而我为之吉，人弹噍杀之音而我不必为之凶，则是长为吉人也。或观听之余，不无技痒，何妨偶一为之，但不寝食其中而莫之或出，则为善弹善弈者耳。

　　这段文字，是被李渔放在该书的"颐养部·行乐"中的，这部分内容，讲的都是在四季如何行乐，如何随时即景行乐，如何坐睡行立、饮谈沐浴，如何看花听鸟、蓄养禽鱼、浇灌竹木。简言之，便是如何让自己快活享受，不要累着自己。这分明受明清以来世俗享乐洪流的影响，或许也可以称之为人性的一次自觉，但其精神的高度和深度显然与魏晋时人无法相比。魏

<1>　明代沈周《竹林图》，美国弗利尔美术馆藏。

晋人及后来的弹琴人与琴相伴时尽管也是精神的一种超越和隐遁，但这种超越是肩负无尽的苦痛和渴望的，其实是让自己受累、受煎熬的。到了李渔这里，听琴弹琴与进行一次舒坦的沐浴，侍弄一通鸟鱼甚至与妻妾做一次交欢没有什么区别。当然，这不是李渔一人的趣味而是整个时代的喜好，而且，琴的这种历史走向和命运，与中国其他文学艺术的历史走向和命运也是相似的。

琴从辽远无限的大自然中迁入雅室，依然得到重视，我们可以从绘画中看到琴室的布置，大多在明窗净几之前，有兰竹映窗，室内的壁上悬有字画，条案上的铜香炉里袅袅地飘出烟气，博古架上陈设着古陶瓷和古籍，妙龄的大家闺秀衣衫洁净，纤手抚按，神态怡然。虽无魏晋名士依山傍水的超迈高蹈，但怎么看也是一幅美好的景象。

《文会堂琴谱》中将弹琴的讲究归纳为"五不弹""十四不弹"及"十四宜弹"等。"五不弹"为："疾风甚雨不弹，尘市不弹，对俗子不弹，不坐不弹，不衣冠不弹。""十四不弹"为："风雷阴雨，日月交蚀，在法司中，

<1> 传为宋徽宗赵佶《文会图》，
台北故宫博物院藏。

在市廛，对夷狄，对俗子，对商贾，对娼妓，酒醉后，夜事后，毁形异服，腋气臊臭，鼓动喧嚷，不盥手漱口。""十四宜弹"则为："遇知音，逢可人，对道士，处高堂，升楼阁，在宫观，坐石上，登山埠，憩空谷，游水湄，居舟中，息林下，值二气清朗，当清风明月。"

这些讲究，总而言之，是以静雅、洁净为基本要求。不过，其中有的讲究似乎有点经不住细致地推敲。如"在法司中不弹"等，若按此，则嵇康临刑索琴弹《广陵》、阮籍醉弹《酒狂》就是不合要求的了。事实上，

<2> 明代杜堇《玩古图》，台北故宫博物院藏。

有许多琴曲都有不平之气，要求琴人不平则鸣。

弹琴要择地择境，其实还是对心境、对自己的要求。良辰美景的讲究，旨在让心思安静清爽。如果地清景美而心不宁静，目的也不能达到。相反，如果心思清静平和，再喧嚣的地方，依然可以心无旁骛地弹琴。如果没有清静之地便不能弹琴，那么这种心态本身就有点问题。陶渊明说得清楚："结庐在人境，而无车马喧。问君何能尔？心远地自偏。"心远、心静是关键。

弹琴的讲究还包含对听琴者的要求。有许多琴人可以在一般的地方弹琴，但绝不愿意坐中有俗耳。如果眼前没有好山好水，他们宁肯自己弹给自己听，也不愿意弹给不懂琴甚或庸俗粗鄙的人听。这里既有自命清高的孤傲，更有对知音、对心思能为人所知的盼望。

琴史上不愿为庸人弹琴的事迹很多。东晋名士戴逵是个学识渊博、众艺兼擅的艺术家，弹得一手好琴。但他无世俗名利之想，有高蹈出世之志。皇帝因他的才学多次征召他为官，都被他拒绝。太宰司马晞请他弹琴，戴

<1>　明代仇英《松下横琴图》，美国弗利尔美术馆藏。

遂把琴摔碎，明确表示不愿为王门伶人。戴逵的儿子戴勃、戴颙也是弹琴名家，也都是隐遁之士。中书令王绥有一次带着一帮人造访戴勃，戴勃正在喝豆粥，王绥说："听说你琴弹得好，弹一曲听听。"戴勃毫不答理，继续喝他的豆粥。王绥衔恨而去。唐宋时期，有不少琴人成为宫廷、皇帝的琴待诏，即以弹琴技艺为皇帝服务的人。这些人尽管也是为了讨生活而弹琴，但大多洁身自好、不卑不亢。

　　因此，说到底，弹琴的讲究还在于弹琴者的"心"，虽说有"地不清则心不静"的道理，但如果内心清澈宁静，则会"心远地自偏"，得大自在。清人祝凤喈《与古斋琴谱》说得好：

> 鼓琴曲而至神化者，要在于养心。盖心为一身之主，语言举动，悉由所发而应之。心正，则言行亦正；邪，则亦邪。此人学之大端也。余力游艺，何若不然？

如颜鲁公之书法入神，由其忠诚正直之气所致，溢于楮间。从古名人所作诗文，修养有素，情见乎词。琴为庙廊之乐，声之感人者深，观乐可以知其政治之盛衰，闻声而知其高山流水之情志。是皆由于心而发于声者然也。凡鼓琴者，必养此心。先除其浮暴粗厉之气，得其和平淡静之性，渐化其恶陋，开其愚蒙，发其智睿，始能领会其声之所发为喜乐悲愤等情，而得其趣味耳。舍养此心，虚务鼓琴，虽穷年皓首，终身由之，不可得矣。

心是弹琴的根本，只有根本厚实，才有可能传达出有价值的内涵。一切艺术都是如此，琴也不例外。如果舍本逐末，仅仅于技艺手法等方面下功夫，无论如何也是不能达到高境界的。从这个道理出发，我们也可以说，弹琴很大的讲究在于养心，在于正心。心正则琴声正，心远则琴意远。

但琴毕竟是美的具体存在，需要高水准的技艺才能实现这种美，而非心到手即能到。琴曲中有不少曲名都有一"操"字，《仙翁操》《水仙操》《文王操》《龙朔操》等，"操"，即"曲"意。不可否认，又有"操守""情操"之意。弹琴，是讲究、锤炼人的操守的。而弹琴的操守，又正在"操"，在不断地操练、增进技艺的过程中。技艺不到而空谈境界，只能徒增笑话。

所以，弹琴的讲究，其实多半在于"弹"。所有的思量与选择，所有的希望与快乐，所有的趣味和境界，都包含在吟猱绰注、轻重疾徐的弹琴过程之中。

琴对谁弹

——说知音

在汉语词汇里，有这样一个优美的词语：知音。它来源于古代一个著名的故事，伯牙和子期相遇相知的故事。这个故事，有不少古书中都有记载，之后又被演绎成更细致的故事。说的是春秋时期，有一位名叫伯牙的琴师，他的琴弹得好极了，当他弹琴时，连马儿都会停止吃草，仰起头来侧耳倾听。可是伯牙却很孤独，因为很少有人能听懂他琴声中的意思，听懂他心里的动静。国王得知伯牙擅弹琴，把他召去，可只听了一会儿，就不耐烦地挥手让他走了，说："这叮叮当当弹的是什么呵，哪里有女乐好玩！"于是换上宫女起舞奏乐。

伯牙收拾起心爱的琴，默默地离开华丽奢靡的王宫，走向秋风萧瑟的旷野。他的心里充满了哀伤：天下如此之大，难道就没有人能够听懂我的琴声？

这一天，当伯牙走到一座山里时，天下起了大雨。看看附近没有人家，

伯牙只好躲到一块大岩石下避雨。这时，有一个农夫模样的汉子挑了一担柴，也来到这块大岩石下避雨。伯牙看了他一眼，没有与这个粗壮朴素的农夫说话。伯牙尽管是个清寒的人，但身怀非凡的技艺，对眼前的农夫自然觉得无话可说。

雨下个不停，这两个避雨的人望着大雨，谁也没开口，就像附近没人似的。为了排解寂寞，伯牙从琴囊里取出琴来，席地而坐，将琴横放在膝上，信手抚弹起来。几声过后，伯牙就忘记了一切烦恼，随着指下的琴音，忘乎所在，神游八极了。正在伯牙弹得入迷之时，忽听有人轻叹道："真美呵，巍巍乎，如同高山！"说话的声音显然出自身边那个农夫。伯牙愣了一下，他有点不相信自己的耳朵：他弹的正是登临高山的心怀。一个农夫，也能听懂我的心思？莫非是我渴求知音，出现了幻觉？伯牙没有停止抚琴，他继续弹奏着。不一会儿，身边那个农夫又忍不住叹道："美呵，洋洋乎，如同江河奔流！"这次伯牙所弹，正是临水之思。伯牙听得分明，

<1

<1>　元代王振鹏《伯牙鼓琴图》，故宫博物院藏。

<2> 善事太子本生树下弹琴图,敦煌莫高窟第85窟,晚唐。敦煌壁画中的弹琴图,大多是琴参与众人乐舞,像这样一人弹一人听的温馨雅致的情形,难得一见。

刚才正是那个农夫在说话。伯牙停止了弹奏,扭头看那农夫。只见那农夫正凝神望着自己,他满面风霜勤苦之色,而一双眼睛却清澈如山泉。伯牙知道眼前这位农夫不是一般人,他放下琴,恭敬地施礼道:"这是我新创之曲,先生听音辨意,真是知音呵!"两人互报了姓名。伯牙见子期言辞朴雅,气质恳切,喜不自胜。当下又整顿衣冠,认真弹琴给子期听。大雨不觉间停歇了,夕阳落到了山的后面,黄昏如一只大鸟的羽翼翩然而下。而两个初次谋面却已成至交的朋友谁也不愿离去,一个弹,一个听。无论伯牙弹什么,子期都能精到地说出他的心思。伯牙感慨道:"子期,我的心思,无论怎样也逃不出你的心思呵!"

分手的时刻还是到了,子期将伯牙送了一程又一程,互道珍重,执手作别,并约好来年再相见于此。

有了子期这位知音，伯牙本来就精湛的技艺更加精绝，每当他遇到美好的事物，他都会想起子期，每当他遇到不开心的事，也总是弹起七弦琴，对远方的子期述说。日子过得很快，两年过去了。伯牙记得当时的约定，携了琴，去访子期。可是，当伯牙来到子期的家乡时，子期的家人却告诉他，子期已经在一年前病故了。听得此讯，伯牙如雷轰顶，良久说不出一句话来。在子期的墓前，伯牙失声痛哭。失去了人间最珍贵的朋友，伯牙觉得自己再弹琴已毫无意义。他举起琴，对着一块大石头，将琴摔得粉碎。从此不再弹琴！

伯牙和子期如今已经离我们非常遥远，伯牙也没有给后人留下任何琴学文献。但他们知音相得的故事，感动了后代无数的人们，启发了无数高尚的心灵。传为伯牙作曲的《高山》《流水》也成为历代琴人弹奏、发展的名曲。时至二十世纪七十年代，美国向太空发射的飞船上，携带有一张能保存十亿年的金唱片。在这张唱片上，载有代表人类的一些声音，以此向外太空寻找人类的知音朋友。其中，便有由古琴国手管平湖弹奏的《流水》。它代表古老而美丽的中国，正向茫茫太空、向更广阔的世界传达人类美好的愿望。

知音的确是美好的，它比中国士人普遍盼望的知遇之恩更纯洁、更具有心灵的深度。或许也正因为如此，知音的际遇是十分难得甚至罕见的。所以，在中国古代历史上，便有无数的人哀叹知音难遇。知音，成了中国人盼望的无比美丽的人生际遇和人生境界，也成了绝大多数中国人心头的痛。

这样的情感，似乎在中国古代文化中有着非比寻常的突出表现。相对而言，西方人更重视爱情，他们以最大的激情去吟咏、表达对异性的爱，而无论是诗文、音乐，还是绘画中，以同性朋友间深沉的友情作为题材内容的不多见。

这显然是由中国古代文人、艺术家的生活际遇决定的。著名美学家朱

<1> 传为南宋刘松年《摔琴谢知音图》，美国弗利尔美术馆藏。

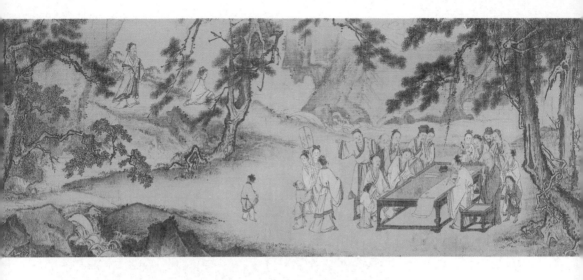

<1> 南宋马远《西园雅集图》（局部），现藏于美国纳尔逊 - 阿特金斯艺术博物馆。

光潜曾著文对此进行过透辟的分析。他说，中国古代文人都有游学、游宦生涯，读了书，要去考功名，考取了功名，就要被皇帝遣到地方上去为官，这种求学或官宦生涯，不只是待在一个地方，而往往要东奔西走，今天在广西，明天又到了河南。打起仗来，更是行踪不定。于是，家眷是不能总是跟从的。同时，中国古代又有极严厉的道德约束，就地随便"天涯何处无芳草"地谈恋爱不大可能。那么，日常交往的，便都是些同性的朋友。他们在一起饮酒赋诗、谈论人生问题，度过漫长的昼夜。有相聚，也有离别。时间久了，便成为人生中最重要的伙伴。那些没有考取功名的人，更是携带自己的诗文，奔走于官宦门第，希望得到赏识，弄一份事情做做，既为生活，也图谋发展的可能。这样的人，更是饱尝人间辛酸，与有共同命运的人更易共鸣，成为莫逆之交。生命于是便不寂寞，情感于是便得慰藉。所以，是历史命运在很大程度上决定了中国古代文人、艺术家创作的题材和内容。

　　在前面"弹琴的讲究"一章里，曾经说过古人弹琴很在意择地择时而弹，弹琴要有良辰美景。其实，最大的在意并不是这些，而是择人——选择知音而弹。这是人之常情，趣味不凡的艺术家也并不例外。一个人写出了好曲，弹成了，一定想有懂得音乐、理解自己的人来听，共同分享美好的感受。如果一个人作了曲子，从来不愿意有第二个人听到，只弹给自己和大自然听，那原因只有一个：知音难觅。事实上，知音自古就是难遇的，特别是一些把自己的精神修炼到很高境界的人，他们的追求远远地高过了一般的人，超拔是超拔了，清越是清越了，但也不自觉地把自己给孤立了起来，大家的快乐你觉得俗，你的境界大家也读不懂。于是，隔阂越来越大。琴的确从一产生开始就是比较雅的，但还不至于雅到大多数人连琴是几根弦都不清楚的地步。"三代以上，家弦户诵"的说法虽然可疑，但那时的琴肯定不是什么稀罕物件。作为民间诗歌的代表，《诗经·国风》里就有许多弹琴的例子，连青年人谈恋爱，吃不下睡不着之际，也还会想着用琴

来传达爱情的讯号。魏晋以后，琴渐渐成了清高士人的专利，成了隐逸高士的伙伴，就逐渐有了一种独来独往的个性。

早在春秋战国时期，就有伟大的思想者庄子以风神卓然的气质发表独特的对世界的看法，他的不羁的精神，到了六朝时期，被苦难深重的士人和艺术家们实践为一种栖形神于山水的艺术化的生活方式，社会上多出了许多的隐士。这种倾向，照《北史·隐逸列传》之说，是"魏晋以降，其流愈广。其大者则轻天下、细万物；其小者则安苦节、甘贫贱。或与世同尘，随波澜以俱逝；或违时矫俗，望江湖而独往。狎玩鱼鸟，左右琴书。拾遗粒而织落毛，饮石泉而庇松柏。放情宇宙之外，自足怀抱之中"。在这种孤独的生活状况中，琴是不可或缺的，但只弹给自己和大自然听，"临觞奏九韶，雅歌何邕邕。长与俗人别，谁能睹其踪"（嵇康《游仙诗》），"抚琴动操，欲令众山皆响"（《南史·隐逸列传》），如此这般，是以此对自己珍爱的品质的惜护，其中况味，欣慨交集。

高蹈之士对"俗"的厌恶，主要还不是对大众趣味的。士人们反对的，首先是虚伪的礼教和追名逐利者。

东晋时期的戴逵，字安道，是天下闻名的高士，学问好，才艺高，博综众艺，而且性情高迈，不同俗流。皇帝知道他是有才学的人，多次征召他为官，他都找了各种借口拒绝。为了求得自由与快乐，戴逵隐居到会稽剡地，纵情山水，以琴会友。武陵王司马晞身居要津，权倾一方。他久闻戴逵的琴名，一次，派手下人请戴逵为他弹奏。戴逵生性孤傲，怎肯屈尊去王府！当时一口回绝。司马晞不甘心，又派人去请。戴逵见司马晞纠缠不休，取出琴来，当着来人的面，将琴摔得粉碎，凛然道："你回去告诉你们王爷，戴安道不做王府门下的伶人！"

戴逵碎琴不为王门伶人之举，成了以后孤清自重的琴人的楷模。遇到喜好附庸风雅的权贵，琴人们大都不肯以艺献媚。戴逵的儿子戴颙、戴勃受琴于父，人品、艺品皆高。尤其是戴颙，才华极高，且与其父一样，性

<1> 明代文徵明《琴鹤图》，台北故宫博物院藏。画上款识："茅檐灌莽落清阴，童子遥将七尺琴。流水高山堪寄兴，何须城市觅知音。"

情亦超迈脱俗。中书令王绥想听他弹琴，也讨了个没趣。但是，对于能够真诚地礼贤下士并懂音乐的官府中人，如衡阳王刘义季，也是个性好山水的雅人，戴颙也能与之相善，共乐山水，共赏佳音。

　　魏晋名士与琴相伴、清高自重，这种特点，在中国古代历史上得到始终的表现。琴人不愿意在歌台舞榭弹琴，更不愿奔走于权门。不仅是名士，即便是一介爱琴的布衣，依然是把人品琴格看得比性命还要重要。清代末期，北京有一个以琴为生的琴工，名叫张春圃。他琴艺高超，名震京城，但因为性情质朴，不会利用王公贵族对他琴技的仰慕来谋取利益，因此，生活很是清寒。他的姐姐年轻守寡，张春圃把姐姐接来与自己一同住，对姐姐十分照顾。姐弟俩一个弹琴，一个替人看病，在皇城根下艰难度日。因为张春圃琴弹得好，名声很快传到宫中。慈禧太后听说张春圃琴弹得好，便派人去请张春圃，想随张春圃习琴。张春圃到了宫中，依例跪拜老佛爷，可却迟迟不肯弹琴。当慈禧问张春圃为何不肯弹琴时，他说，自古琴就是圣人之制，弹琴亦非寻常娱乐，我不能跪着弹琴。张春圃说得不卑不亢，气度坦然。慈禧破例赐坐，并让张春圃在宫中藏琴中择优而弹。张春圃选好了琴，气定神闲，泰然弹之，听者无不赞妙。但当几天后宫里的太监奉命来请张春圃第二次去为慈禧弹琴，并允诺他在内务府当差时，张春圃说什么也不肯丢下自己的家人去享受那压抑自己性情的富贵了。后来，肃亲王也慕张春圃之名请他去王府弹琴。张春圃在他那儿弹了几曲以后，肃亲王当即表示要重金请张春圃在王府里做专职琴师，每天早上去王府，晚上归家。张春圃心有不愿，又无计摆脱。一天，张春圃在王府里弹了一天琴，准备回家。因为天下大雨，肃亲王便邀张春圃在王府里住下，谁知这个地位卑微的琴工竟毫不领情，说："家人不知道我不回家是住在王府里，还以为我夜不归宿，是在妓院嫖娼呢！"肃亲王当然听得出这个琴工话语间的傲气，大为震怒，下令将张春圃逐出门去。而这，正是张春圃想要得到的结果。

琴人与琴相伴，在旁人看来，很有点孤单的味道，而在他们自己，则更多的是"自适""自得""自娱"的自在与舒展。他们吟诗、弹琴，自得于怀，自足于怀，不想出卖自己的灵魂以换取什么利益，因此，他们不耐烦对那些俗人弹琴。戴安道对司马晞使者摔琴明志，就是一种鲜明的表态。这种"古怪"琴人，在中国古代历史上可以说是代不乏人。据《松江府志》：

> 文照名铨，善鼓琴。有琴曰"响泉"。居普照寺。所居阁曰妙音。闭户绝交，第抱好风良月，焚香抚弄。云以供佛。邻贵慕之，隔墙作亭，宵须以听。铨知之，徙于北牖。元祐间独与主簿刘发善。发尝邀一客同见铨。铨方操缦为泛声，客遽称善。铨即止。客不怿，去。铨顾发曰："何得引俗人入吾座也！"

对俗人的厌恶，简直是不共戴天。还有的琴人，弹琴时不仅身边不得有俗人，连环境中有些微的嘈杂声都不肯弹琴的。这种孤独的生活态度，使得琴人、艺术家一方面渴求知音在侧，觞弦共乐，另一方面又越来越深地把自己隐藏起来。《世说新语·任诞》中记有这样一件事，说王子猷有一回坐船到外地去，他很早就听说过桓子野擅长吹笛子，但两人从来没见过面。这次恰巧遇到桓子野在岸上过。王子猷船上有人认得桓子野，王子猷很高兴，便让人去见桓子野，转达他对桓子野的慕名之意，并请桓子野奏一曲。桓子野当然也听过王子猷的大名，当即停了车，连吹三曲。吹罢，一言不发，上车离去。这件事似乎有点让人不明白，既然两人都是不凡的名士，好不容易见一面，本来是有可能成为知音的，为什么不交一言就分手呢？王子猷岂不是要气坏了？不然。请看一段王子猷自己做的事，也出自《世说新语·任诞》：

王子猷居山阴，夜大雪，眠觉，开室命酌酒。四望皎然，因起彷徨，咏左思《招隐》诗，忽忆戴安道。时戴在剡，即便夜乘小船就之。经宿方至，造门不前而返。人问其故，王曰："吾本乘兴而行，兴尽而返。何必见戴！"

　　一般以为，这是一种潇洒不拘的行状，我却一直以为，其中有深切的孤独。我有好怀，却连对好朋友都不想述说，这说明，有些心思只能说给自己听，也只有自己能懂。知音，只是一个理想的图景，现实之中，难以完满。嵇康《酒会诗七首》之三中说：

　　　　流咏兰池，和声激朗。操缦清商，游心大象。倾昧修身，惠音遗响。钟期不存，我心谁赏？

　　只有无比美丽的大自然、无限纯粹的大道不会让人失望，钟期难得而且即便遇到也可能会有遗憾。与其会有缺憾，那还不如独饮一杯、自弹自

<1>　明代祝允明草书嵇康《酒会诗》。　　　　　　　　　　　　　　<1>

听了！

有的琴人似乎比较通达，没有那么耿介狷狂。弹琴对环境、听者没什么特别的要求。《晋书》列传第十九所记的阮瞻就是一个很好说话的人：

> 瞻字千里。性清虚寡欲，自得于怀。读书不甚研求，而默识其要，遇理而辩，辞不足而旨有余。善弹琴，人闻其能，多往求听，不问贵贱长幼，皆为弹之。神气冲和，而不知向人所在。内兄潘岳每令鼓琴，终日达夜，无忤色。由是识者叹其恬澹，不可荣辱矣。

自己的琴弹得好，却没有架子，什么人要听，都弹给人家听。这样的通达平易，在魏晋名士中实在少见。相比之下，那些行为孤僻怪诞的士人倒显得有些造作矫情了。然而，我们应该注意到这么一句："神气冲和，而不知向人所在。"神气冲和平易，不是与众人皆乐，而是根本就没有在意对面听琴的人，身旁有没有人听，在阮瞻，都是一回事。没人，他弹给大自然和自己听，有人，他还是弹给大自然和自己听。神气冲和，是因为旁若无人。这种态度，本质上与戴逵、桓子野没有什么两样。与"促轸乘明月，抽弦对白云。从来山水韵，不使俗人闻"（王绩《山夜调琴》）也没有什么不同。

我们可以从许多古画中看到这样的题材：一个神情萧然、朗然的高士，在或秋意寥落或积雪映月或春日融和的好天气里，自携或由童子携了琴，往深山走去。此所谓携琴访友图。山高路远，崎岖难行，让人为朋友之情感动。有的图画上是一人弹琴，另一人在一旁倾听，两人脸上，都是不知今夕何夕、不知今世何世的超然物外的神情。这样的情况，千百年来始终未曾彻底改变过。今天的弹琴人，依然不肯进歌舞场，不喜欢以琴谋取名利，依然看重知音之遇，希望自己的心思有人能真正听懂。琴的性格，

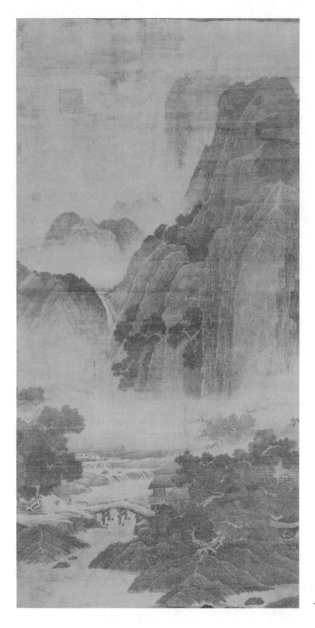

<1

<1> 宋代无款《携琴访友图》，传为范宽所作，大英博物馆藏。
<2> 明代王谔《溪桥访友图》，台北故宫博物院藏。
<3> 明代戴进《春山积翠图》，上海博物馆藏。

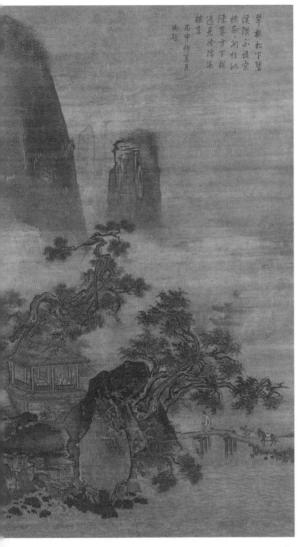

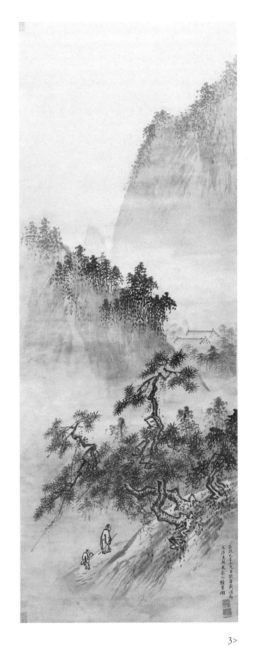

2>

3>

中国古代山水画中常见"访友"情形，这种真挚而又洒迈、悠然而又孤独的情形成为中国古代文化的一种经典图景。它应该源自"雪夜访戴"。访，或可访得，或访而不得。而"访"已然于时光山川中进行。或许，所访之友，只是时光和山川，只是自己的一个梦境而已。

似乎已经定型，不适合改变了。

时至今日，我们经常慨叹古琴文化的博大精深却不甚为人所知。比之于古代诗歌，琴在今天所得到的重视远远不及，研究积累也相当有限。只是从许多古谱今天已经不知本来面目这一点，就可以看到琴文化已经衰弱到何种地步。杨宗稷《琴学丛书·琴话》卷二：

> 三代以上，家弦户诵，君子无故不撤琴瑟。至汉犹有房中乐。古人视琴瑟如寻常日用之具，故神妙不可测。师旷奏《清角》，风雨大至；聂政鼓阙下，马牛止听。雍门一弹，孟尝涕泣，则弹者神妙矣。孔子见狸鼠有贪狠声，曾子不见狸首成残形操，蔡邕赴酒食知有杀心，则听者神妙矣。知钟子期死，伯牙终身不复鼓琴，遂为千古知音佳话。其后嵇叔夜《广陵散》成为绝调，戴安道对使碎琴不为王门伶人。其器日尊，其道日隘，流风所播，变本加厉。如《五知斋》谓得千金不传秘谱，不知者以为铜臭，而近于亵矣。于是好利者略习宫商辄改古谱，惊世骇俗，自诩秘传。琴学不绝，亦云幸矣！安得好古有力者置琴瑟于学校中，使诸生以时习之，庶几三代遗风可复见于今日也？

又：

> 三代后，琴学盛于汉、晋，中郎、中散其尤著也。自是以降，达官名宿垂为著述播之诗歌或制曲或制琴以传后世者，虽偏安割据，代有其人。迄于有明，自成祖、宪宗、宁王、益王、衡王、潞王以下，如韩邦奇、杨椒山先生皆一时显宦名臣。《诚一堂琴谱》云，

毕尔恕先生以善琴从史阁部游。则史公亦必知音同好。明以后至今三百年，名公钜卿以琴名者无一人焉。抱残守缺仅二三位。布衣之士何由提倡风雅乎？光宣之际，朝廷大祀典礼，太常乐部设而不作，用小麻绳为琴瑟弦以饰耳目。礼坏乐崩于斯为极。闻近年来孔林释奠琴瑟笙磬亦复虚陈。简陋如此，成何气象！湘省丁祭今犹明备，秩然可观。盖道光中浏阳邱氏创造之功不可没也。琴师黄君云："遨游南北三十余年，所见按弹旧谱不恃传习能得谱中精意者才六七人。"吁！可以观世变矣。

杨宗稷先生身处中国封建末世，感叹先前各代琴学的昌盛及本朝琴学的衰败。其实，这样的感叹在唐代便有了。若要细究起来，"三代以上，家弦户诵"的景象是可疑的。这句话的真实背景，大概是三代以上有身份、有文化的家庭多备有琴而已。至少从魏晋开始，琴便从礼的堂庙之上走下来，成为传达个人性灵之器。而这，正是琴真正兴盛的根源，如果不是这样，琴只是朝廷大典时众琴齐鸣的礼器，或者是科举考试的必考科目，那么，在漫长的封建岁月中，琴的确不会沉寂，但可以肯定的是，琴文化绝不会有如此丰富的内涵和积淀。

琴在中国文化中的淡化、琴文化本身的衰退有多种原因，但不能不指出，琴在走向高迈走向超越的同时，也走向了一条狭窄孤寂的道路，而对知音的追求以及知音之思的懈怠，也正是琴文化走进窄路的一个原因。白居易《弹秋思》说："信意闲弹秋思时，调清声直韵疏迟。近来渐喜无人听，琴格高低心自知。"又《夜琴》："自弄还自罢，亦不要人听。"可以想象，古代的琴家，在深山里得了好曲，或许会记下谱，有机会还多少能给别人打谱的可能；或者弹给高山流水听过，弹给自己听过，也就随流云、随烟

波而俱逝了。这种情况，在中国文化思维中，一定会出现的。无论如何，这都是一种巨大的损失和遗憾。一种理念，成就了一门艺术、创造了一种境界，却又同时阻碍了艺术的发展，这是中国艺术境界、艺术思维的二律背反。

但历史是神圣的，不可更改。琴之所以有今天渊深的积累，成就卓然不群的精神内涵，又正与中国文人对知音的渴求有关，与琴人的清高自重有关。琴也许会有别的可能，但历史的、传统的琴，本来就是孤清的。应该认识到，这种孤清，正使一种难得的高贵品格得以留存，其间的孤哀寂寞也好，高旷清朗也好，都只有琴人自己能够体会，而他人，只有心怀澄明之思、辽远之想，摆脱名利诱惑，才有可能约略地领受古代琴人的精神境界，才能真正地进入天地山水之中，感受生命无尚的美好。

琴遇知音，是中国文人高士的梦。中国文化，与梦的关系大矣！孔子有梦，庄周有梦，李白有梦，李商隐有梦，陆游有梦，辛弃疾有梦，吴梦窗有梦，汤显祖有梦，曹雪芹有梦……有梦，是因为有病、有苦痛，有病、有苦痛，便会寻求梦，使生命变得甜润起来。对梦的不懈追寻，成就了中国文化中的许多不朽。知音佳话，在历史上曾经出现过，但在此后它却成了一个优美的词语，一个梦境，它在中国人漫漫长路的前方闪烁着迷人的光，等待着中国琴人、中国艺术家们将生命的激情燃尽，与之相辉映，等待着琴人们拨动生命的琴弦，与之相应和。能如此，知音能否遇到已经不重要，重要的是琴人们必将遇见天地间最美好的事物，遇见自己。这，已经足够了。

<h1 style="text-align:center">说古琴之"古"</h1>

我们今天说七弦琴,总要在"琴"前面加一"古"字,以免表达不明确,因为钢琴、小提琴、吉他、筝等乐器也都是可以被称为"琴"的。而在古代,人们对七弦琴的称呼多用"琴"这一个字,没有人会产生误解。如果在古代诗文里有"古琴"这一提法,那此处所谓的"古琴"便不是指这种乐器的统称,而是实指这一张年代久远的乐器。不像我们今天,一张刚做好三天的琴,我们也会称之为"古琴"。

可是,有一点值得注意:即便在古代,人们说起七弦琴来,也总把它与"古老""陈旧""遥远"等涵义联系在一起。作为一件乐器,往往越"古"的琴越好,目前存世最好的琴是唐琴,而宋、元、明、清依"年龄"质量递减。年代久远的琴,火气小,燥气少,声音淳淡松透。但并不是说年龄越大的琴就越好,作为物质材料,老到了一定的程度,衰朽了,火气倒是小了,但精神气也一并失去。所以冷谦在其著名的"琴有九德"中提到"古"

时就很辩证地指出："'古'，谓淳淡中有金石韵，盖缘桐之所产得地而然也。有淳淡声而无金石韵，则近乎浊；有金石韵而无淳淡声，则止乎清。二者备，乃谓之'古'。"这是由乐器角度说琴。作为音乐的一种境界，"古"更是每每在古人心目中作为高标。每回在诗文里看到古人说琴，总有一种与我们今天很相近的感觉。琴对于古人来说，好像也是一种过去时的东西，他们一再地在诗文中感叹这种乐器不被重视、与时尚格格不入。而且，这种哀叹甚至延续了至少上千年。似乎每一个时代弹琴的人表达的都不是这一时代自身的精神趣味，而是对"古代"精神、品格、境界的追慕。

"古"从时间上看，是与"今"相对的。其内涵比较复杂。当古人叹息古韵不在时，其实并不只是简单地对古琴音乐少有人弹、少有人听的音乐趣味变化的遗憾，而是对琴道不存的悲叹，是对社会道德、人格操守改变的不满，是对具有超越的精神品格的音乐、趣味，被功利、浮薄之心取代的感伤。

唐代是个昌明繁华的时代，但正是在这一时期，似乎对古琴少有人问津的不满特别多。白居易说："人情重今多贱古，古琴有弦人不抚。"（《五弦弹》）在他看来，古乐"融融曳曳召元气，听之不觉心平和"是一种享受。李白听蜀僧弹琴，"为我一挥手，如听万壑松"，更是形神飞越无可比拟的体验。但是，有这种喜好的人毕竟是少数。刘长卿诗曰："泠泠七弦上，静听松风寒。古调虽自爱，今人多不弹。"白居易《邓鲂张彻落第诗》："古琴无俗韵，奏罢无人听。寒松无妖花，枝下无人行。"《废琴》："丝桐合为琴，中有太古声。古声澹无味，不称今人情。玉徽光彩灭，朱弦尘土生。废弃来已久，遗音尚泠泠。不辞为君弹，纵弹人不听。何物使之然，羌笛与秦筝。"

为什么当时人对古琴音乐没有兴趣，其原因白居易自己是清楚的，古代音乐淡泊简朴，不合时人的味口，他们喜欢的是热闹响亮的羌笛与秦筝。

从诞生之日起，古琴似乎注定是寂寞的。作为一种娱乐，每一件乐器都是时代风习的产物，是一个时代最普遍情趣的传达物。听得人多、喜欢

泠泠七弦上，静听松风寒。古调虽自爱，今人多不弹。

癸卯夏 郭平书

的人多，它就有存在、热闹的基础。唐代那么恢宏，有那么多热情要宣泄，有那么多欢乐要播撒，来来往往，喧腾繁华。琴的声音那么小，意思那么淡那么深，非静听深思不能得其旨趣，谁耐烦得了！而羌笛和秦筝不同，它们的音量大，嘹亮，开阔，用以传达唐人的声音、动静真是再合适不过了。战争时代，金戈铁马，正宜关西大汉粗犷地横扫铁琵琶；倚红偎翠之地，浅吟低唱，只合细敲牙板歌"杨柳岸、晓风残月"；移山填海，要的是震天的号子；焦虑狂躁，摇滚最好打发。人们忙忙碌碌、熙来攘往，无非要顺应潮流、与众共醉、与世浮沉，大家都明白，这就是命，要顺命，否则便不能得到自己需要的东西，只能在生活的边上两手空空地发呆。生活是需要交换的，有的东西也古，比如谁要是家藏一件商代的青铜鼎或宋代的汝窑瓷器，现在的好东西一定是巴不得与您交换的。而琴的品格，是不肯与任何东西交换的，所以只能寂寞。

　　古，距今天远矣，距时尚远矣，是时间的概念，但更是心理的一种时间尺度。好古之人，爱琴之人，不肯随波逐流，不肯相信时间可以改变永恒的美。他们固执地坚守着，心里充满悲愁，也充满欢乐。众人以为自己是明智的，因为他们现实；好古之人也以为自己不糊涂，因为他们有固执的梦想。到底是谁超越了生的病痛和烦恼，各有各的标准和道理。执着于古的人们，当然是迷恋被时间之浪淘洗之后留存下来的精华，以为它们的美得到了肯定，它们已经具备了不朽的证明，想把超越依托于这种不朽，可是这与当下的眼光不合，现在的人不爱它们，于是，古便被当下抛到了一旁，而爱古的人却正因此而超越了时俗。

　　到底什么时候才能称作古呢？相对于清代，明代是古；相对于宋代，唐代是古；相对于魏晋，汉代是古。若要穷追下去，直要追到我们茹毛饮血的老祖宗不可。因此，"古"便有点模糊。但从古人对"古"的追慕中，我们可以大致明白，他们的"古"大概是淳朴仁义的上古。对于物质生活条件相对比较简单的古人来说，他们遇到的诱惑要比"今人"少得多，无

聊情绪的消耗要少得多。春天到了，就扶犁耕种；麦子熟了，就挥镰收取；大敌当前，便告别妻子，挺戈出征。一切做为都那么自然，欢喜便欢喜，痛苦便痛苦，直接而纯粹，较少分裂。他们盼望的是未来，却又索取有限。

"古"的这种简单，越到后来改变得越多，成了复杂的纠缠。诱惑人们的东西越来越多，在物质和精神的积累面前，人们对世界和自己都失去了基本的判断力和控制力。满眼五彩的事物，满耳纷乱的声音，使得人们眼花缭乱，心绪如麻。所以老子要说"五色令人目盲，五音令人耳聋"（《老子》十三章）。这样的五色、五音随着时间的推移，变本加厉，成了越来越汹涌的世俗洪流。有独立品格的琴人，不由得要怀想、追慕"古"的简单和健康，希望弹古人的谱领会古人的心怀，当然，也更有人创作新曲以传达合乎古代品质的精神。他们是以精神返回"古"来对抗"今"，走向"明天"的。

在徐上瀛的《溪山琴况》中，"古"也是一况：

> 一曰"古"。《乐志》曰："琴有正声，有间声。其声正直和雅，合于律吕，谓之正声，此雅颂之音，古乐之作也。其声间杂繁促，不协律吕，谓之间声，此郑卫之音，俗乐之作也。雅颂之音理，而民正；郑卫之曲动，而心淫。然则如之何而可就正乎？必也黄钟以生之，中正以平之，确乎郑卫不能入也。"按此论，则琴固有时古之辨矣！
>
> 大都声争而媚耳者，吾知其时也；音澹而会心者，吾知其古也。而音出于声，声先败，则不可复求于音。故媚耳之声，不特为其疾速也，为其远于大雅也。会心之音，非独为其延缓也，为其沦于俗响也。俗响不入，渊乎大雅，则其声不争，而音自古矣。

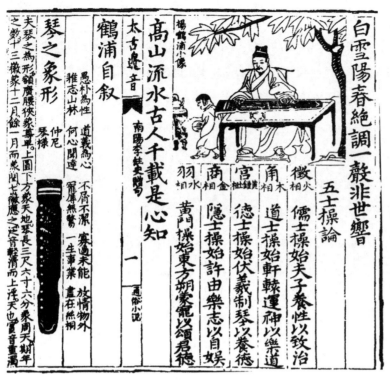

<1>

<1> 《太古遗音》书影。

　　然粗率疑于古朴，疏慵疑于冲澹，似超于时，而实病于古。病于古与病于时者奚以异？必融其粗率，振其疏慵，而后下指不落时调。其为音也，宽裕温庞，不事小巧，而古雅自见。一室之中，宛在深山邃谷，

老木寒泉，风声籁籁，令人有遗世独立之思，此能进于古者矣。

为了说明"古"，徐上瀛借用了"雅"来解释其涵义，那么什么又是"雅"呢？在"雅"况中他说过："遇不遇，听之也，而在我足以自况。斯真大雅之归也。"这是说，不管有没有人理解、是否得到认可，只要能通过琴表达自我心怀，就够了。这就是"雅"。可见，古、雅就是不与时风、俗流相合。但是，与时俱进、随波逐流者往往活得有精神，因为人气旺，热闹。而慕古者不免自绝于众人，跑到逝去多年的古人那里进行精神的交流，除了看不见、摸不着的精神，什么也得不到，这就不免会不思进取，疲乏无聊。因此，徐上瀛把那种有点儿像古其实是假古的表现指出来，真"古"是宽裕温庞，是内在的古朴和淡泊；至于粗率和疏慵，则是没有价值、没有精神气的假"古"，看上去与热闹的时风不一样，实则却是一路货色。

琴是艺术之一种，而艺术总是有追新立异的特质，在无论是内容还是形式方面取得突破，是艺术家最计较、追求的事情。琴却似乎不是这样，它把"古"作为一种标准，甚至是既基本又极高的标准。结果对琴文化造成了这样的影响：一方面它相当固执地坚守了琴的基本品质和风格，使得琴未被世俗音乐同化；但在它保持了琴的特有风格的同时，我们也应看到，正是这种对"古"的执着，多少影响了琴乐的发展。

这是琴的历史事实，不可假设，优劣亦难辨。但正是在对"古"的品质的固守之中，各个时代依然有属于自己这个时代的琴乐，琴乐依然不断发展并蔚然成大观。慕古与追新之间构成的张力依然是艺术发展的一种重要动力而不是阻碍。是不是可以说，艺术无论如何发展新变，内涵和形态如何丰富，有些基本的品质依然具有重要价值，正如人的发展，不论走到什么时候，童年的清新自然都是一个重要标准。范仲淹说："移风易俗，岂惟前圣之所能？春诵夏弦，宁止古人之有作？若乃均和其用，调审其音，

说古琴之「古」

〇九五

上以象一人之德，下以悦万国之心，既顺时而设教，孰尊古而卑今？六律再推，自契伶伦之管；五声未泯，何惭虞舜之琴？"（《范文正公集·今乐犹古乐赋》）只要顺时设教，只要有美好的心愿，只要天地之间五音不泯，春天就还会有人吟咏诗章，夏天就还会有人拨响琴弦，六律再推，艺术再新变，有些东西应该是永恒的吧？

说古琴之"清"

"古"是琴的一种境界，但它还不是琴的最高境界。琴的最高境界是"清"。

对"清"的讲求，不仅在中国古代音乐领域常见，它也是其他中国艺术门类共同追求的境界，极富中国特色。

"清"要细说起来，并不简单，因为它的内涵始终有变化。

在先秦时期的各家有关音乐的著述中就提到了"清"，只不过这时的"清"还没有与审美意义相联系。它的意思，多半是声音高低之"高"。孔子和老子都没有从"清"的角度说音乐。《庄子·天地》中有一段文字提到了"清"，且与音乐有一些联系：

> 夫道，渊乎其居也，潦乎其清也。金石不得无以鸣。……视乎冥冥，听乎无声。冥冥之中，独见晓焉；

无声之中，独闻和焉。

这里说的是"道"的清澈。作为无处不在的"道"，它会在所有的事物中显现。比如乐器，若不得清澈纯净的精神，便不可能发出美好的声音。不过，这里的"清"的哲学含义明显多于审美含义，与他提倡的"无为""素朴"一样，都是庄子哲学理想境界的要素。但尽管如此，它已经非常接近审美的乐论了。后代音乐境界的"清"，也包含着人格、世界观的重要内容。中国古代艺术审美总是不脱离这些精神要素的。

《荀子·乐论》中有这样一段话：

> 君子以钟鼓道志，以琴瑟乐心。动以干戚，饰以羽旄，从以磬管。故其清明象天，其广大象地，其俯仰周旋有似于四时。故乐行而志清，礼修而行成。耳目聪明，血气和平，移风易俗，天下皆宁，美善相乐。

这里说的是音乐作品受天地"清明广大"之气影响，又转而以艺术的方式影响人的心志，使其"志清"。这里面，人的作用极大，因为是人实现了这种转化。人通过音乐传达出内心与天地正气一致的精神品质。音乐不仅有"乐心"、使"耳目聪明，血气和平"的作用，更是一种伟大的理想，希望以音乐的手段实现"移风易俗，天下皆宁，美善相乐"的大目标。

先秦时期最重要的音乐美学著作《乐记》也表达过与此相同的意思，而且将"清"与个人品质相联系：

> 宽而静、柔而正者宜歌《颂》；广大而静、疏达而信者宜歌《大雅》；恭俭而好礼者宜歌《小雅》；正直清廉而谦者宜歌《风》；肆直而慈爱者宜歌《商》；

温良而能断者宜歌《齐》。

看上去这里说的是具有不同气质、品格的人适宜于歌不同风格的诗。细一看，却发现所谓"宽而静、柔而正""广大而静、疏达而信""恭俭而好礼""正直清廉而谦""肆直而慈爱""温良而能断"其实区别不大，基本上是同一类型的美好品质。要细微地区别这些歌者，只有从他们分别擅长的风格来分析。从这个角度，我们就可以认识到，这里的"清"有着正直而脱俗的含义，因为《诗经》中的《风》多为民间质朴的歌吟，"脱俗"之"俗"，可以看成是礼乐的秩序。因此，适合歌唱《风》的歌者，大概是个性突出、多一些逸情逸兴的人物。这种意思在《乐记》中虽未展开细说，但我们还是可以通过分析，对其中"清"的内涵有所了解。

从人的角度说，一言以蔽之，"清"意味着正直而脱俗。

如果在先秦著述中翻检与"清"有关的言论还比较费事的话，到了魏晋，却是随手翻看，尽皆"清"风了。

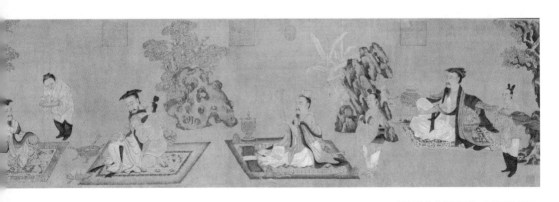

　　　　　　　　　　　　　　　　　　<1>　唐代孙位《高逸图》，上海博物馆藏。

汉末以来，人物品评之风大盛。论人物风采，"清"算是一个最重要的标准。这种品评风习延至《世说新语》，已经由汉代带有不少社会功用意识转而倾向审美品鉴了，而原先的道德评判，被包含进了审美品鉴之中。这时期的诗歌也好，写这一时期人物的品评文字也好，只要是说人的境界格调，似乎不带一个"清"字就不成词语。你看："清简""清伦""清出""清约""清壮""清虚""清悟""清远""清真""清贞""清警""清静""清和"……不胜枚举。德行、言辞、形象、智力、思想等方面，无不要与"清"挂上钩才好，否则，再如何正直、聪慧、漂亮，究竟还是俗人一个。

在中国历史上，魏晋是一个政治黑暗民生痛苦的时代，却如鲁迅先生指出，是一个人的自觉和文的自觉的时代。这一个时代出了不少特立独行、才华横溢的名士。这些名士以"竹林七贤"为代表，在思想、行为、艺术创作各方面都在中国历史上产生巨大影响。而若要以一个词概括这一时代名士风貌，则非"清"不可。

"清"是内在的、智性的品质。这种品质不仅使魏晋士人在污浊之世中清醒地保证自己的性命和精神，使精神远离污浊，同时也以"清"清楚地超越了自己行止上的、此时人特有的疯狂。大家都熟悉竹林名士的一些放浪形骸之举。如果说在这个特殊时期，惊世骇俗的疯狂也算是对痛苦的超越的话，那么，内在的或是由内而外显现的"清"则是更高、更纯净、更自由辽远的超越。

这一时期的名士中，以琴名世的不少，阮籍、嵇康更是琴史上的一流人物。阮籍《清思赋》一文，集中描述"清思"之美，这是一种寂然无欲却又清新生动的思想；嵇康《琴赋》一文，说琴材的生长环境，说琴的品格，琴人的品格、琴声所传达的精神，也可以一个"清"字概括。他们的乐论由琴言说，其中"清"的概念，很明确是精神的超逸高远。他们的追求因为精神的深邃高远，所以它是哲学的；又因为与琴与音乐有着不可或分的关联，因而又是审美的。所以嵇康要说："齐万物兮超自得，委性命兮任

去留。激清响以赴会，何弦歌之绸缪。""愔愔琴德，不可测兮。体清心远，邈难极兮。良质美手，遇今世兮。纷纶翕响，冠众艺兮。识音者希，孰能珍兮？能尽雅琴，惟至人兮。"

"清"，是邈远空明的天地精神，又是名士心灵的质地。"清琴横床，浊酒半壶"，是清琴连接了苦难之中的人和那纯净无限之光。天地自然、道、人之"清"因琴而统一融和了。

魏晋以后，弹琴的人们说起"清"来，似乎总要与魏晋名士的品格相联系。唐代大诗人白居易的《清夜琴兴》诗这样写道：

> 月出鸟栖尽，寂然坐空林。
> 是时心境闲，可以弹素琴。
> 清泠由木性，恬澹随人心。
> 心积和平气，木应正始音。
> 响余群动息，曲罢秋夜深。
> 正声感元化，天地清沉沉。

"正始音"，指的便是阮籍、嵇康这些魏晋名士所代表的精神。白居易这首谈琴的诗，通篇说的是"清"的精神。他把"清"的构成说得相当全面。分析起来，"清"的精神需要符合这几方面的条件：一是环境要清静，月出鸟栖。这样，天地精神才能显现。二是琴须是木性清泠的素琴。三是弹琴者心境要闲静，寂然兀坐，恬淡和平。但这种恬淡和寂静不是心如槁木，而是在纯净之中遥接正始名士的孤傲。如此才能真正地与天地正气相应合。

弹琴是一项艺术活动，需要有高明的技艺支持，否则，什么人都有可能达到"清"的境界而不一定是琴人。由琴乐谈"清"，是说由琴而达到、表现出的"清"。因此，"清"的境界能否实现，归根到底还要看琴人究竟

<1 明代丁云鹏《漉酒
图》，上海博物馆藏。古琴
真正成为中国古代文人的
生活和精神伙伴，严格地
说，应该是始于魏晋，且
树高标于魏晋。此一时刻，
药、酒、琴成为中国文人
士夫的"标配"。其后服药
之风不复存在，而酒琴相
随却似乎成为某种风尚。

把琴弹成个什么样子。魏晋时以"清"论乐，对于人格精神、天地精神比较重视，这与当时人迫切于安妥精神有关，指法技艺等方面还未得到充分的重视。随着琴乐艺术的发展，音声、手法、技艺等更纯粹的音乐问题逐渐与"清"的审美要求联系起来，这是音乐艺术、音乐作品发展到一定水平的必然结果。唐代薛易简说："弹琴之法必须简静，非谓人静，乃手静也。手指鼓动谓之喧，简要轻稳谓之静。"（见《琴书大全·弹琴》）这里所谓的简静与手法单调不是一个意思，而是大气、凝练、化繁为简的高境界。宋代范仲淹也说：

> 盖闻圣人之作琴也，鼓天地之和而和天下，琴之道大乎哉！秦作之后，礼乐失驭，于嗟乎，琴散久矣！后之传者，妙指美声，巧以相尚，丧其大，矜其细，人以艺观焉。皇宋文明之运，宜建大雅。东宫故谕德崔公，其人也，得琴之道，志于斯，乐于斯，垂五十年。清静平和，性与琴会。著《琴笺》，而自然之义在矣。某尝游于门下，一日请曰："琴何为是？"公曰："清厉而静，和润而远。"某拜而退，思而释曰："清厉而弗静，其失也躁；和润而弗远，其失也佞。弗躁弗佞，然后君子，其中和之道欤？"（《与唐处士书》）

弹琴以巧细相尚，炫技逞能，不仅心不"清"，手亦不"清"，因此遭到批判。但应该指出的是，高超的技艺并不一定是清远之思的敌人，并不一定与"道"相左。而以拙劣粗陋的技巧求高蹈超拔之致，却是自欺欺人之说。要做到"清厉而静，和润而远"，除了要有心斋坐忘的修为，除了胸襟气度的清朗，手法技艺的支持也是不可或缺的。而且，一般来说，技艺越高明，抚琴遣心才会更有分寸。这个道理，宋代朱长文在《琴史·尽

美》中就说得很明白：

> 昔圣人之作琴也，天地万物之声皆在乎其中矣。
> 有天地万物之声，非妙指亦无以发，故为之参弹复徽，
> 攫、援、摽、拂，尽其和以穷其变，激之而愈清，味
> 之而无厌，非天下之敏手，孰能尽雅琴之所蕴乎？

也就是说，琴的包括"清"在内的一切美好境界，都需要精湛技艺的支持。妙指与调心不是矛盾的。如果有人舍本逐末地玩弄、迷恋技巧，那是他自己的、人的问题，而不是技巧本身的过错。

魏晋士人将"清"提到了一个极高的标准，它成为中国文化清流的一个基本的指标。如果说这时期的琴乐文献积累还不够多、技艺上还没有达到巅峰的话，其后则渐渐臻至丰富。琴乐的文献渐积、技艺日增、流派纷呈，对于许多具体的琴乐问题探讨起来就有了扎实的基础。

明代徐上瀛的《溪山琴况》是古琴美学的集大成之作。在琴史上影响甚巨。这本书仿唐代司空图《二十四诗品》之例，概括出了二十四琴况，即：和、静、清、远、古、淡、恬、逸、雅、丽、亮、采、洁、润、圆、坚、宏、细、溜、健、轻、重、迟、速。其中的"清"况，是对琴之"清"说得较充分细致的文字：

> 一曰"清"。语云："弹琴不清，不如弹筝"，言
> 失雅也。故"清"者，大雅之原本，而为声音之主宰。
> 地不僻则不清，琴不实则不清，弦不洁则不清，心不
> 静则不清，气不肃则不清：皆清之至要者也，而指上
> 之清尤为最。指求其劲，按求其实，则清音始出；手
> 不下徽，弹不柔懦，则清音并发；而又挑必甲尖，弦

<1> 元·倪瓒《桐露清琴图》，台北故宫博物院藏。倪瓒此图与他绝大多数山水画一样，均不绘人物，而画上题跋却与弹琴有关："暮投斋馆静，城郭似幽林。落月半床影，凉风鸣鹤音。汀云萦远梦，桐露湿清琴。卑喧净尘虑，萧爽集冲襟。"画、诗俱为清寒萧散之意。满目空阔，寂寥而冲淡。这正是文人琴的况味。也可以说，在古文人心里，古琴可以没有知音聆听，可以不必抚弹，但不可以没有山水相伴。

必悬落，则清音益妙。两手如鸾凤和鸣，不染纤毫浊气；厝指如敲金戛玉，傍弦绝无客声：此则练其清骨，以超乎诸音之上矣。

究夫曲调之清，则最忌连连弹去，亟亟求完，但欲热闹娱耳，不知意趣何在，斯则流于浊矣。故欲得其清调者，必以贞、静、宏、远为度，然后按以气候，从容宛转。候宜逗留，则将少息以俟之；候宜紧促，则用疾急以迎之。是以节奏有迟速之辨，吟猱有缓急之别。章句必欲分明，声调愈欲疏越，皆是一度一候，以全其终曲之雅趣。试一听之，则澄然秋潭，皎然寒月，潝然山涛，幽然谷应。始知弦上有此一种清况，真令人心骨俱冷，体气欲仙矣。

徐上瀛在规定"清"的重要条件："地不僻则不清，琴不实则不清，弦不洁则不清，心不静则不清，气不肃则不清"，承认内心修为之于"清"的重要性之后，马上强调指出"指上之清尤为最"，表明他所谓"清"的境界，主要还得由"妙手"获致。他所说的"清音"主要是指弹奏之下琴发出的音质。"指求其劲，按求其实"，是说右手弹弦要有力，左手按弦要坚实。要进一步做到"清音益妙"，右指之劲力还应"挑必甲尖，弦必悬落"。按照他的意思，出音坚实、清脆便是"清音"，手法必须简劲。如果"傍弦挨抚"（《大还阁琴谱》语），将得来模糊浑浊之音。这段文字中有一段话值得细析："故欲得其清调者，必以贞、静、宏、远为度。"也就是说，"清"的内涵中还包括"贞、静、宏、远"之意，"贞、静、宏、远"是"清"的必要补充。那么，"贞、静、宏、远"又是什么呢？在《溪山琴况》中，"静""宏""远"都是一况，这就给了我们认识的条件。兹录于下：

一曰"静"。抚琴卜静处亦何难？独难于运指之静。然指动而求声，恶乎得静？余则曰：政在声中求静耳。声厉则知指躁，声粗则知指浊，声希则知指静。此审音之道也。盖静由中出，声自心生。苟心有杂扰，手指物挠，以之抚琴，安能得静？惟涵养之士，淡泊宁静，心无尘翳，指有余闲，与论希声之理，悠然可得矣。所谓希者，至静之极，通乎杳渺，出有入无，而游神于羲皇之上者也。约其下指工夫，一在调气，一在练指。调气则神自静，练指则音自静。如爇妙香者，含其烟而吐雾；涤芥茗者，荡其浊而泻清。取静者亦然。雪其躁气，释其竞心，指下扫尽炎嚣，弦上恰存贞洁。故虽急而不乱，多而不繁。渊深在中，清光发外，有道之士当自得之。

一曰"远"。远与迟似，实与迟异。迟以气用，远以神行。故气有候，则神无候。会远于候之中，则气为之使；达远于候之外，则神为之君。至于神游气化，而意之所之玄之又玄。时为岑寂也，若游峨嵋之雪；时为流逝也，若在洞庭之波。倏缓倏速，莫不有远之微致。盖音至于远，境入希夷，非知音未易知，而中独有悠悠不已之志。吾故曰："求之弦中如不足，得之弦外则有余也。"

一曰"宏"。调无大度则不得古，故宏音先之。盖琴为清庙、明堂之器，声调宁不欲廓然旷远哉？然旷远之音落落难听，遂流为江湖习派，因致古调渐违，琴风愈浇矣。若余所受则不然：其始作也，当拓其冲和闲雅之度，而猱、绰之用必极其宏大。盖宏大则音

<1> 清金农书陶渊明诗句。

老，音老则入古也。至使指下宽裕纯朴，鼓荡弦中，
纵指自如，而音意欣畅疏越，皆自宏大中流出。但宏
大而遗细小则情未至，细小而失宏大则其意不舒，理

固相因，不可偏废。然必胸次磊落，而后合乎古调。彼局曲拘挛者未易语此。

"清"中是含"静"的，而静并非无声，徐上瀛强调说"政在声中求静耳"，声得之于指，而运指之静是"独难"得到的。指上之静，根本还在于心、气、神之静，如若能在调气、练指两方面都下功夫的话，则指法的急缓繁简都不会妨碍"清光发外"。至于内在的"清"究竟如何，"静"况中自有说明："淡泊宁静，心无尘翳""至静之极，通乎杳渺，出有入无，而游于羲皇之上者也"。前者指出琴人品格之清朗，后者则着重琴人神思之清远了。

"清"与"远"是最易发生关联的，这在魏晋乐论中便时有反映。而以"宏"说"清"，则较为独特。但他对"宏"的基本意义的解释是"廓然旷远"，既然"宏"最终的指向是"远"，那么"宏"用以说"清"也便是很恰当的了。值得注意的是"宏"还有声音宏大之意，包括猱、绰这些最基本的左手指法也要求大的幅度、大的声响。如果"宏大则音老，音老则入古"的说法有点牵强或费解的话，那么他接着的解释"至使指下宽裕纯朴，鼓荡弦中，纵指自如，而音意欣畅疏越"，则比较清楚地追加说明了"宏大"的内涵。它不仅是音量的，更是胸襟气度的，而胸次磊落、冲和闲雅的气度，当然是"清"的一层基础或内容。

"清"是徐上瀛琴况中极重要的基本的内涵，其他各况中都多少与"清"这一品格、境界有关，如"古""淡""逸""雅""丽""亮""洁""坚"等，都无非是指明琴应当具备的淡泊、古雅、超尘脱俗的格调境界，其中"逸"况表现得最为显著：

> 一曰"逸"。先正云："以无累之神合有道之器，非有逸致者则不能也。"第其人必具超逸之品，故自发超逸之音。本从性天流出，而亦陶冶可到。如道人

弹琴，琴不清亦清。朱紫阳曰："古乐虽不可得而见，但诚实人弹琴，便雍容平淡。"故当先养其琴度，而次养其手指，则形神并洁，逸气渐来。临缓则将舒缓而多韵，处急则运急而不乖，有一种安闲自如之景象，尽是潇洒不群之天趣。所为得之心而应之手，听其音而得其人，此逸之所征也。

把这段文字并入"清"况，应该也是非常合适的，尤其在人格气度方面，"清""逸"两况完全可以相互作注。而在古汉语词汇中，"清逸"本身就是一个常用词。这是一种孤独、清奇的精神，正如汉代王充所说："歌曲弥妙，和者弥寡；行操益清，交者益鲜。"（《论衡·讲瑞篇》）但这是自我选择的孤独，其间既有忧伤，更不乏喜悦和幸福。

琴是一门需要技艺完成的艺术，境界的实现，需要具体工作完成。"清"作为一种内在的气质和精神境界，亦需要琴人在具体抚弹过程中完成。而且，对于与弹琴有关的各方面因素都有要求。清代王善在其《治心斋琴学练要·总义八则》中说及"清"时指出：

> 清者，地僻，琴实，弦紧，心专，气肃，指劲，按木，弹甲。八者能备，则月印秋江，万象澄澈矣。

话说得虽简单，实则相当讲究，相当准确而全面。"地僻"是对环境的要求；"琴实"是对乐器的要求，琴人都是择琴而弹的，并非所有的乐器都能弹出"清音"，琴不合适内在气质，再"清"也未必能弹出"清"音来。管平湖先生一生经眼过手的好琴可谓多矣，但弹得最多的，仅"清英""猿啸青萝"和他亲斫的"大扁儿"而已。"弦紧"之说，不弹琴的人或许不容易体会，需要多说几句。古人弹琴，并没有现代乐器演奏的标准

音的概念，通常，每一张琴都有适合它的定弦，因此，弦的松紧是不一样的。一般说来，弦松一些，弹起来也容易，心思放松；而若弦较紧，左右两手的力度都要加大，尤其右指弹弦，心、手都会比较劲挺。心、手劲挺，心气自然接近清拔，松软则接近淳厚甚至柔腻。据管平湖先生的弟子郑珉中先生介绍，管先生的"清英"琴，其弦甚紧，一般人左手按弦都会觉得抗指，可见，管先生琴格之清，与弦紧也是有关系的。"心专""气肃"指的是弹琴者的心态。"心专"容易理解，"气肃"之说却是很有些与众不同的。通常，对弹琴者心态的要求都是从容和缓，亦即"松"，而"气肃"却要求弹琴者有严正、凛冽的心态，这与"清"的不同流俗的孤傲清高显然是一致的。"指劲"指的是右手指力的坚实劲挺、干净利落，不可挨抚含糊、出浑浊之音。"按木""弹甲"分别对左右手提出要求，与"弹欲断弦，按令入木"是一个意思。

"地僻""琴实""弦紧""心专""气肃""指劲""按木""弹甲"，寥寥十六个字，却把弹琴的"清"的要旨概括得相当全面，如果结合更深微的综合素质，可以说便将"清"与琴的关系完全说明白了。

"清"与"浊"相对，是艺术的一种境界和讲求，更是人格的自许和规范。它需要技术的支持，更需要品格的支撑。这是对俗世的疏离和超越，是对功名利禄的放弃，是对自然、大道的喜好，是对美好事物的追求，也是物我两忘的超脱。因此，它又往往与"空"相应对。这个空，不是意义的缺失，不是全然地懈怠，而是远世俗近自然、近自我的一种平静与欢喜，是沉醉与忘却，是对最美好事物的大牵挂，又是对既往追求的大解脱，是大彻大悟。它的空，是精神的纯净。所谓"静故了群动，空故纳万境"，"清"与"静""空"紧密相关，它是以洗练、明净来表达丰富与深厚的。

中国古代艺术与思想体系关系密切，特别是儒、释、道三大体系。琴曲有空明澄澈之境，这似乎与释禅的入定、彻悟相似，但它更近道教的归真返根。佛教说到底，是一种智慧体系，日常注重的是明心见性的自我心

<1

<1>　黄宾虹《临刘松年山水》，浙江省博物馆藏。

理调适，通过内省，通过自我心理体验和暗示，达到空明澄澈、辽阔无碍的境界。它对物的依赖较少，对有限肉身的命运并不计较。而道教则既注重心理的自律调适，也看重肉身的价值。所以，道教要养气养身，而这种对生命的看重，又和大自然相关联起来。道教不仅把人体看成类同于生生不息的、无限永恒的大自然一样是一个宇宙，更"功利"地去亲近自然山水。而这样的方式，恰恰满足了那些看轻荣名、企求自由逍遥的士大夫。依山傍水，饮酒烹茗，莳花吟诗，抚琴弄鹤。个人功名、社会责任已被当成庸俗的背负抛弃，大自然无有穷尽的美丽正有待士人享用。这种享受和快乐，是需要表达的，乐中述乐，本身就是一种快乐，因为它既满足了心理，又滋养了气脉，身心双修。容颜行止、日常经营的艺事，又成为一种高雅的

生活态度和方式。何乐不为？

琴的最高境界之一，是清，这个清，应该有不同的涵义，既有儒家之清，如桓谭《新论》所说："琴者，禁也。古圣贤玩琴以养心，穷则独善其身，而不失其操，故谓之'操'；达则兼善天下，无不通畅，故谓之'畅'。《尧畅》经逸不存，《舜操》其声清以微，《微子操》其声清以淳，《箕子操》其声淳以激。"又有道家清洁、自由之清，佛家空明澄澈之清。不同的琴曲题材、不同性情修养的琴人，其"清"的内涵有着不同的表现。对于以艺求道的琴人来说，我们有时是很难将他们归入哪一体系的，因为中国传统文化的各种内涵都浑融地存在于他们的意识中，积淀于他们的人格中，又以美的形态，浑融、丰富地表现于他们的琴音中了。

古琴指法之美

　　嵇康有一句诗，写弹琴情状："目送归鸿，手挥五弦。"寥寥数字，把弹琴潇洒清越的风神全然写出，很美。

　　乐器的演奏，由动作完成，各种乐器的演奏都有各自不同的动作形态，各有讲究。但客观地说，有的乐器演奏起来，其姿态称不得美，形态的讲究也并不丰富。而有的乐器在演奏手法、形状上有着诸多的考究，十分丰富。琴的弹奏，正属于后者。

　　一种乐器的演奏动作，首先与乐器的形制、大小、长短及演奏者与乐器的空间关系有关。琴的长短适中，左手移动的范围较大，但它离开弹琴者最远的音，恰好是左手臂伸展到最大限度时能够表现的，这就使得手臂动作得到充分舒展而不致勉强。弹琴者端坐于琴前，琴或置于琴人膝上，或置于几案，弹琴者恰好是一种端然俯视乐器的架姿，无须扭捏俯仰，是一种端庄、从容、谦和、自在的样子。

吟徵調萬竅下桐
松間疑有入松風
仰窺低審念情密
以聽無絃一弄中
臣京謹題

聽琴圖

<1> 宋徽宗《听
琴图》，故宫博物
院藏。

因为琴与中国文化的丰富内蕴有着深刻的联系，因为琴有着悠久的发展历程并与中国古代最优秀的群体有着最密切的联系，也因为这件乐器乐律、题材的丰富，琴乐的指法便自然得到细致的讲究，不仅技法相当多样，其内涵也日益充实起来。

二十世纪五十年代末，中国音乐研究所曾编辑一部《存见古琴指法谱字辑览》，有名称和无名称的指法共计一千零七十个。这在中国乐器乃至中西所有乐器中，都是最为繁复多样的。

琴是弹拨乐器，左右手除小指外，其他手指都用于弹奏。因为琴没有音品，左手按弦后便会有诸多变化、选择的可能，单是一个"吟"法，就有细吟、长吟、定吟、飞吟、落指吟、游吟等多种，因为弹奏者的流派与个人气质不同，这些手法又有柔婉、劲健、闲淡、质朴的种种不同。右手手指弹弦，不仅都是双向的，而且击弦的轻重变化和组合方式都很多。同样向内弹，抹、勾、打、擘的弹奏感觉和效果很不一样，同一个音，用向内的抹、勾、打、擘或用向外的挑、剔、摘、托，其心情和韵意也有差别。

古人对指法形态是很有讲究的。他们把各种指法用形象比附，这些比附，都是美丽的自然物。在许多琴谱中，都在画出手法形态的同时，给该手法定一个美好的名称。如右手：

> 大指的"托""擘"，在《太音大全集》中名为"风惊鹤舞势"。
>
> 原书在手势图旁边还有一首兴词帮助理解其意："万窍怒号，有鹤在梁。竦体孤立，将翱将翔。忽一鸣而惊人，声凄厉以弥长。"
>
> 食指的"抹""拂"均是右手食指向内弹弦，除了食指的动作要求外，对其他手指也有要求，整个手形，如同鸣鹤展翅。在《太音大全集》中名为"鸣鹤

在阴势"。

兴词为："鹤鸣九皋，声闻于野。清音落落，自合韶雅。惟飞指以取象，觉曲高而和寡。"

食指的"挑""历""度"为食指向外势，名为"宾雁衔芦势"。

兴词为："凉风倏至，鸿雁来宾。衔芦南乡，将以依仁。免度关而委去，递哀音而动人。"

中指的"勾""剔"，在《太音大全集》手势图中名为"孤鹜顾群势"。

顾梅羹在其《琴学备要》中解说道："以中指屈于掌下，而众指低昂绰约，宛如张翼，与孤鹜高飞，俯首顾盼，形极相类。"

《太音大全集》于此指法所作的兴词为："孤鹜念群，飞鸣远度。堪怜片影，弋人何慕。与落霞以齐举，复徘徊而下顾。"

古琴右手弹弦，多单音，两音齐出者较少。其中，大指、中指相向同时弹一、六弦或二、七弦叫作"大撮"。《太音大全集》手势图将"大撮"名为"飞龙拏云势"。

兴词曰："云物为龙兮，非池可容。头角峥嵘兮，变化无穷。位正九五兮，时当泰通。攀拏而上兮，瀚然云从。"

中指、食指相向，即中指向内食指向外同时各弹一弦，叫作"小撮"；两指相背，即中指向外食指向内同时各弹一弦，叫作"反撮"。《太音大全集》手势图将此手法名为"螳螂捕蝉势"。

風送輕雲勢

興曰
并之泫泫
集氣以成
油然而起
勢逐風輕
喻度指之如雲
不致重而有聲

右手食中指

圓摟
譜作圓
要摟
譜作愛
假如以食株五絃中
勾四絃併下清貝如
一聲謂之貝摟輪屎
威曰謂攏摟是也

十二

鸞鳳和鳴勢

興曰
鳳翔高崗
鸞遊層巒
同類和鳴
邕邕喈喈
摟二絃而併作
象其音之克諧

卷之三

右手食中指

撥剌
譜作繁
二指雙出鉉曰撥
二指雙入鉉曰剌
出入二作曰撥剌

十三

<1> <2> 《太音大全集》中的手势图。

兴词为："蝉性孤洁，长吟自乐。螳螂怒臂，一前一却。谓齐撮而复反，取其状之相若。"

名、中、食三指次递向外弹同弦同音，叫作"轮"。在弹奏初始时，要求这三指并齐。《太音大全集》手势图将此手法名为"蟹行郭索势"。

兴词为："蟹合离象，赋性侧行。内柔外刚，螯举目瞠。观其连翩之势，似夫轮历之声。"

大指扣住名、中、食弹出的音叫作"弹"，只弹一音叫作"单弹"，两指先后向外弹一音，叫作"双弹"，三指次递弹一音，叫作"三弹"，《太音大全集》手势图将此名为"饥乌啄雪势"。

兴词为："爰集爰止，莫黑匪乌。饥而啄雪，其味不濡。爰借喻于清弹，欲其势之虚徐。"

这些手势的比附，大多数象形，以自然形象比附手形手势，也有的比如以"幽谷流泉"名"涓"法——是拟声。总之，都是以自然界中一些事物来形容右手指法。兴词对命名作进一步的阐明，常用一些古代诗文中的典故，以增加其文化含量。如此一来，弹弦的功能性的动作就有了额外的内涵，多出了许多的趣味。其实，这些动作本身不仅是动态的，更在弹奏过程中迅速组合、变化，未必有时间让弹奏者感受这些用来比附的形象，琴人的注意力，一定是在琴曲的精神方面。但在学习指法的过程中用这样的形容，却是一件有雅趣的事情。而且，对弹琴者体会、掌握指法，也的确是有很大帮助的。

古琴的弹奏，右手相对于左手，动作的幅度要小得多，基本上是在靠近岳山的地方弹弦。因为大多数的音都要靠左手按弦得之，而琴的有效弦达三尺之长，因此左手臂的动作幅度就较大。左手的形态如何，是很能见

出一个弹琴者姿态的妍婤的。

左手除小指外，其余四指都各有运用。其中，大指和名指运用得更多。尤其是大拇指，在大多数拨弦或拉弦乐器演奏中，少有用左手大指的，而在古琴演奏中，左手大指用得几乎是最多的。

大指按弦，在《太音大全集》手势图中被名为"神凤衔书势"，这是因为大指按弦时，"大、食二指屈节相应，状如鸟啄，而余指翩然张举，有似翱翔。"（顾梅羹《琴学备要》）

《太音大全集》中的兴词曰："凤兮凤兮，感德而至。衔书来仪，表时嘉瑞。谓拇按而食覆，取夫味之相类。"

左手名指在按弦上的作用与大指同样重要，《太音大全集》手势图将左手名指按弦之势名为"栖凤梳翎势"。

兴词为："有凤栖梧兮，不飞不鸣。意将冲天兮，载拂其翎。名侧按而拇屈，因其势而命名。"

食指按弦在《太音大全集》手势图中被名为"芳林娇莺势"。

兴词为："相彼娇莺兮，迁于芳林。飞鸣求友兮，睍睆其音。谓按指之雍容兮，有如软语之春禽。"

中指按弦在《太音大全集》手势图中被名为"野雉登木势"，徐青山在《万峰阁指法秘笈》中改为"苍龙入海势"。

原谱无兴词，顾梅羹在其《琴学备要》中依其例补了一首，也是相当恰切典雅的："不飞于天，不见在田。偓然入海，将潜于渊。谓中直而俯按，类夫势

之蜿蜒。"

古琴左手指按弦，有一个特别的手法，即"跪"，是将名指第一、二关节屈曲，而以末节关节处按弦，形如跪状。从按弹上说，这种手法有一定的困难，但它的运用不是为了求形态的特别，而是根据琴谱取音的现实做出的。《太音大全集》手势图将此法名为"文豹抱物势"。

兴词为："有豹待变兮，隐于南山。抱物而食兮，孰窥其斑。状其形而取象，盖在乎作势之间。"

左手指有不少指法是需要在运动中完成的，这在琴书中也多有图示，但手势图不易将动态表现出来，因此这里就不列入了。这些手势，也有名称和兴词。如大指的"猱"法，在《太音大全集》手势图中被名为"号猿升木势"。兴词曰："瞻彼号猿兮，升于乔木。欲上不上兮，其势逐逐。重按指于分寸兮，欲去来之神速。"右指不弹左大指在上一音之后按弦得音，叫作"罨"。《太音大全集》手势图对此法的命名和兴词都极为恰当，名为"空谷传声势"。兴词曰："长啸一声兮，振动林麓。随声响答兮，在彼空谷。喻名按而抚罨兮，欲其音之相续。"

"吟"大概是左手最常用的指法，是获得韵味的方式。它在具体按弦上又有多种变化，以获取不同的韵味。有"定吟""细吟""游吟""飞吟"等。《太音大全集》将"细吟"名为"寒蝉吟秋"，"走吟"名为"飞鸟衔蝉"，比喻十分恰切。"游吟"得音比"飞吟"松活舒缓，《太音大全集》手势图将此法名为"落花随水势"，兴词为："落花随水兮，顺流而去。逆浪所激兮，欲住不住。因其势以取喻兮，能求意而自悟。"

泛音在古琴中有着极丰富的表现，七根弦，每弦有十三个清晰的泛音，共计九十一个泛音之多。其丰富与优美，在中西乐器中可以说是绝无仅有

的。泛音在琴曲中经常成段出现，需要左手大、名、中、食指组合运用。其着力、运动之态，很是讲究，否则，难以表现泛音之美。《太音大全集》手势图将左手大、食、中、名指互泛的手势名为"蜻蜓点水势"，兴词为："无数蜻蜓兮，在水之湄。款款而飞兮，点破涟漪。犹对徽而互泛，类物象之如斯。"

古琴的手法众多，这里只能举其中一小部分为例。

每种乐器的演奏，都须手法技巧来完成。手法技巧是为表现音乐内容服务的，不可能独立存在。弹琴不是舞蹈，手法再优美，弹出的音乐不美，也是毫无意义的。古人将大多数指法用形象的方式加以美化，目的并非要脱离弹奏效果、孤立地说指法。正如清人蒋文勋在《琴学粹言》中所说："盖不独取其隽雅可观，亦运指之法宜然耳。得其势则佳，否则便不佳也。"这些手形，是根据弹奏效果来定的。也就是说，形的讲究与神的追求是协调一致的。

在以形象的方式解说手势形态之外，古人还对左右手弹奏进行更细致的阐述。

右手弹弦，古人常说要"弹欲断弦"，粗粗理解，似乎要用极大的力气。实则要细究此意。《琴学粹言·右手纪要》说：

> 右手之要有三：曰点子，曰轻重，曰手势。点子则欲其圆绽，轻重则欲其恰好，手势则欲其自然。右之抚也，始于弹欲断弦，以至用力不觉。尤其要者，正正剔出也。不论轻重，俱要圆绽，犹之精金，一分亦是十成足色，以至一钱，亦是十成足色，无一毫搀杂其中。惟轻点子最易飘忽，故特表而出之曰：一丝一忽，指到音绽。弹琴如作文，右弹如实字，左手如虚字。文章中之实字，亦有轻有重，有正有侧，有宾

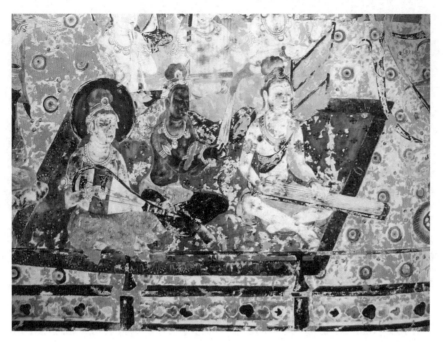

<1>

<1>　阿弥陀经变乐舞图，敦煌莫高窟第 220 窟南壁。

有主,有详有略。又如写字,右弹如笔画,左手如映带,而笔画亦有粗有细,有长有短,有浓有淡,有正有偏,有起有伏,是实中有虚也。指下出音,自一分以至十分,当体曲之情,悉曲之意,有期轻而自轻,不期重而自重者。手势要潇洒自如,若不经意,闲暇之极,有"手挥五弦,目送飞鸿"之概。或上或下,倏高倏低。大段最下毋过四徽,泛宜近岳。泼剌轮声,独宜下弹。勾挑、剔抹、托擘、打摘、轮鼓、泼剌,皆有手势。虽长锁七声,亦要分还勾挑剔抹之势,盖不独取其隽雅可观,亦运指之法宜然耳。得其势则佳,否则便不佳也。

"弹欲断弦"，是说右手指弹弦要刚劲有力，但并非一味地用力。用劲拉丝弦，固然可以达到"断弦"的目的，但声音如何能听？要达到出音圆绽的目的，右手指弹弦须迅捷劲健，在出音美妙的前提下，"用力而不觉"。要做到"用力而不觉"，需要功力积聚到一定程度才能达到。必须贴合曲情曲意，符合"自然而然"的要求。力量是需要的，但须"若不经意，闲暇之极"。"轻重""手势"较易理解，"点子"的意思，是说右手击弦的一刹那的感觉和取音效果，无论轻重，这一刹那的出音都要清晰、饱满。

每一种右手技法，都因手指的先天差别、动作及曲意要求而有差别，或轻或重，或柔或刚。这需要细致地体会每一指法的动作要领，如果把所有不同指法的音都弹成一样轻重一种音质，那琴乐趣味的丰富性就会大大减少。

从学习的角度来说，刚开始练习指法，应该在符合一定的指法动作要求的前提下，着意把每一个手指的力度都练出来，使得每一个右手出音都清晰、结实。在此基础上，再根据曲意适当地运用。先做到有力，然后再追求"不觉"，而"不觉"只是动作的形态，其声音结果，依然是须有力的。

不同的流派、不同的琴家、不同的琴曲，在具体弹弦时也是有许多差异的。有的琴家指力很强，刚健雄强；有的琴人弹弦轻柔雅淡，原本不应同一。但右手弹弦的有力应该作为一个基本要求，只是应遵循分寸恰当的原则。劲健而不应粗厉，柔和亦不应屡弱。

我以为，可以将右手指法的要求归纳为"松沉""清朗"四字。"沉"者，符合有力的要求；"松"者，符合用力而不觉的要求；"清朗"者，是对出音的要求。弹琴不是体育比赛，谁的力气大谁就是高手，出音效果是最终的考虑目标。清晰明朗应该是恰当的分寸。在此基础上，右手的用力感觉就可以根据具体曲意和各个指法自身的特性，"随物赋形"，自然而然。当然，要做到这一点，既有深厚的功力，又精微妥当分寸精湛，殊非易事。艺术的讲究，往往就是在毫厘间的分别。正如杨宗稷《琴学丛书·琴话二》

<1

<1> 抚琴图。(吴当 / 摄)

中所说："弹琴至得心应手时，左右指下望之不觉其用力，实则进退抹挑声声具有击鼓撞钟之势，盖狮子搏兔与搏象等也。然弹者听者非至精皆不足语于此。信乎琴学之难也！"

左手按弦的讲究，原则上与右手是一样的，既要有力，又要圆润松活。琴书上把左手形态形容得那么美，也并非孤立地追求手形姿态。总体而言，当某一手指按弦时，其他手指要保持松弛，并与按弦的手指形成参差之势。这样的形态，的确很类似于飞鸟的羽翼。所以琴书上在为左手指按弦动作命名时，多用鸟翼来形容。

弹琴是左右手配合协调的事情，有人说右手比左手更重要，有人的意见相反。其实，两者是相辅相成不分主次的。若一定要分开说，则右手主要决定出音的轻重刚柔，决定大的变化幅度；左手主要用以取韵。蒋文勋《琴学粹言·左手纪要》中说：

> 弹琴之妙，全在左手。其法有三：曰吟猱；曰绰注；曰上下。其要使以按令入木，以至音随手转。

"按令入木"，是说左手按弦要极有力，仿佛要把弦按入琴之面板里去。手指按弦不实，出音会难听，所以，要用力把弦实实地按在琴面板上。但过于用力，手指手掌都不免呆板僵硬，出音也不会动听。这个矛盾的解决，也有待于长期的习弹、体会，当功力日深以后，自然便会用力而不觉。高手弹琴，按弦都非常坚实，而左手的形态又一定是非常松活的。

朱长文在《琴史·尽美》中说："有天地万物之声，非妙指无以发。故为之参弹复徽，攫援摽拂，尽其和以至其变。激之而愈清，味之而无厌。非天下之敏手，孰能尽雅琴之所蕴乎？"没错，一首琴曲，只有当被弹出时，它的美才能得到最后的完成。琴是一种以弹作曲的乐器，也就是说，琴曲起初就是被弹出来的而不是写出来的，这与其他乐器尤其是西方器乐

有着极大的不同。谱上的琴曲究竟能变成怎样的境界，要靠弹奏、靠手法技艺；甚至一个制曲者能把琴曲写成怎样，也在极大程度上依赖制曲者弹琴的技巧水平。柴可夫斯基显然没有能力演奏他的小提琴协奏曲，但这不妨碍他写出技巧复杂、难度相当大的小提琴协奏曲，而我们却可以肯定，《离骚》《广陵散》的作者一定是能够亲自弹出这些大曲的。当今新创琴曲极少，原因当然有多种，但其中一个主要原因是作曲家们少有会弹琴者。琴有琴的弦法、手法，若不深通弹奏之法，再好的旋律也不可能变成一首可以弹奏的琴曲。成公亮先生之所以能写出《袍修罗兰》套曲，与他的综合素养有关，也与他自己本身就是琴家有关。

可见，仅是内心有清奇高古的境界却手法拙劣，是不可能把琴弹好的。要把一种精神变成有声之乐，需要坚实的技巧功夫。但话又得说回头，琴技只是一种必要的手段，传达琴人的精神境界才是弹琴的最终目标。技巧纯熟的琴家，并不一定能弹出动人心魄的琴乐，原因在于，他们或许忘却了弹琴的本意。因为对于艺术家来说，技巧也永远会是一种诱惑。用得得当、内在，技巧是艺术强大的支持；反之，技巧则会变成艺术品上的肿瘤。

清代著名琴家祝凤喈在随其伯兄习琴的过程中，终日苦练仍未得琴之妙，其伯兄说："此岂徒求于指下声音之末可得哉？须由养心修身所致，而声自然默合以应之。汝宜端本，毋逐末也。"此后，祝凤喈经过再三体会，终于明白了这个十分重要的道理，他在总结自己的习琴体会时说他有过三次变化："初变知其妙趣，次变得其妙趣，三变忘其为琴之声。每一鼓至兴致神会，左右两指不自期其轻重疾徐之所以然而然。妙非意逆，元生意外，浑然相忘其为琴声也耶！"

琴的手法是丰富的，蕴意是美妙的，但客观地说，琴的技巧与钢琴等西方乐器相比，还是较为简单的。而其精微的讲究以及琴乐境界，却不可以技巧难易来判别。许多传统琴家，一生只能弹数曲，这些琴曲的技巧也并不难，但他们却达到了非常高的艺术境界。广陵派著名琴家刘少椿先生，

习琴的天资并不出色，技巧掌握得很慢，但他的琴凝重雄厚，有一种老拙朴茂之风，十分耐听，有"半曲《平沙》走天下"之誉，这个说法，一点也不过分。为什么能达到这样的境界，我想，这是"本"厚之故，是所用技巧恰当地合于"神"、合于个人本性之故。

至于技巧炉火纯青无往不能，而人格、艺境又能臻于极高境界，当然最好，但这样的琴家，真的是寥若晨星呢！

琴曲题材

不管是从古代诗文还是从古代画作上，我们都容易得到一种印象：琴表现的都是高迈之士于崇山峻岭之上、茂林修竹之间的情趣，他们眼中所见，无非是行云流水秋鸿麋鹿；耳中所听，无非是雨打芭蕉风穿幽篁，正如嵇康自况，是手挥五弦，目送归鸿，超迈得很。以至于我们今天对琴曲的印象，多集中于《渔樵问答》《平沙落雁》这类曲子，总是冲淡、古朴、平和、沉静的境况。

其实，琴曲内容从来都是相当丰富的。平和、冲淡、雅致的，只是其中的一类而已。便是"手挥五弦，目送归鸿"，单独看去，好像一点人间烟火气也没有似的。而只要稍稍联系嵇康那整首诗，便可知道这么洒脱的形容其实是沧桑动荡生命中内心形象的比喻而已。在漫长的历史中，古琴内质的来源是长期的流离、战乱，是生命有旦夕之虞的危苦，有深重的社会人生内涵，绝非轻巧愉悦的雅玩。

谢惠连《琴赞》曰：

> 峄阳孤桐，裁为鸣琴。体兼九丝，声备五音。重
> 华载挥，以养民心。孙登是玩，取乐山林。

重华是上古先王大舜，他弹琴的目的，是为了调养万民之心，以求天下安宁。他弹的曲子，除了传说中他尚未做天子时思念亲生父母的《思亲曲》外，恐怕与以后的《文王操》属于一类乐曲，都是心怀天下、悲悯众生的内容。孙登是三国时魏人，是个有名的隐士。喜好研读《易》，擅弹琴和为啸（即吹口哨）。他弹琴，当然与舜的悲天悯人不同，而是啸傲林泽，自由无碍。

可见，琴在古代就有不同的表现内容。

尽管不少古书都说，从一开始琴就不是民间娱乐的器物，而是王者所为，但从古书里我们又能看到，琴并非只是王侯们制礼作乐时才能用，一般人在日常生活中似乎也总拿它来传情达意，用它表现的内容很广泛。中国最早的诗歌总集《诗经》里有一些与琴有关的诗句。《国风》中的第一首《关雎》写一个男子日夜思念一位姑娘，寝食不安。为了表达爱意，还用上了美妙的音乐："窈窕淑女，琴瑟友之。"他到底用的是什么曲子，诗里面没有说，但我们可以想象，恋爱时的男女，总应该是弹一些小情调的东西，不至于用悲天悯人的情怀来感动一个在水边的怀春的窈窕少女——那会把人家吓跑的。《郑风·女曰鸡鸣》写一对夫妇凌晨在床上的对话情形，其中有句曰："宜言饮酒，与子偕老。琴瑟在御，莫不静好。"琴好像也很家常，没什么需要特别恭敬待之的地方。《诗经》中反映的社会生活内容很广泛，而孔子是"诗三百，孔子皆弦歌之"。也就是说，孔子吟咏"诗三百"时是一边弹琴一边唱诗的，那么多的内容、题材，琴都可以去弹。而这个时候，离逍遥于山林之间的隐者情调成为琴乐主要题材的日子还早

<1>

<1> 明代无款《孔子圣迹图》，孔子博物馆藏。

着呢。

在上古黄帝、舜的时代，琴是君王所制，琴乐主要是君王弹奏。这时的君王悲悯天下，一心要富天下之财、解百姓之愠，琴乐，也是以这些心情为内容。唐人司马承祯《素琴传》说："黄帝作《清角》于西山，用会鬼神；虞舜以《南风》之诗而天下理。此皇王以琴道致和平也，故曰：琴者乐之统、君臣之恩矣。"《南风》这种题材的琴曲，特别符合后来儒家对琴乐的理想。此后《文王操》《禹会涂山》等应属这类题材。只是这类题材或是圣贤之作或拟圣贤作曲，其内涵非一般音乐家所能把握，因此，这类题材

的琴曲总量相当少。尽管儒家有关琴乐的论说甚多，而符合儒家立意的琴曲却较少。从艺术的角度来理解，此类情怀写入音乐，也的确可能是中正有余而灵性不足。二十世纪末期，成公亮先生接受电视剧《孔子》配乐工作，将《文王操》打出。成老师是当代打谱大家，但从来未考虑要将《文王操》打出。这也是一种先入为主的印象使然，以为这样的乐曲多半是政治教化，不会有什么神妙之处。然而，结果却出乎成老师的预料。《文王操》气质之高古，内涵之深沉，胸襟之磊落仁厚，如同天地一般苍茫雄浑。其古仁人君子的悲悯之心，真是感人肺腑！其精神境界之美，完全不同于人们听惯了的《醉渔》《平沙》这类琴曲的清越与疏秀。琴也能传达这样的情怀，真是一次不可多得的发现。人们对"儒曲"不美的误解来自传世的"儒曲"太少。其实，我们只要看看杜甫的诗作就可以明白，儒者的情怀、儒者的理想可以缔造出多么伟大的艺术作品！琴曲能有《文王操》，就不是一件不可思议的事情了。但可惜的是，这类题材真的没有成为琴乐的主流题材。诗中大儒杜甫将诗写到了中国诗歌的最高境界，琴中此境却未成气候。可不可以这么认为，比之于道家的潇洒不羁，以儒者的仁义之心进行艺术创作，要不讨好得多，也难得多。

不管是黄帝作《清角》以会鬼神，还是虞舜作《南风》以理天下；不管是禁邪以正人心，还是调和己心，上古琴曲，主要还是以入世内容为主，有突出的追求社会功能的意思。这样的情感内容，在以后的琴曲中依然有表现，而且有宏大的作品。（如《潇湘水云》，为南宋郭楚望所制，最早见于明初朱权编订的《神奇秘谱》。乐曲所传达的，是亡国之人托琴寄托对故国的倦倦之思。虽然身份只是一介布衣，而其内涵却极阔大，超越了一般的悲愁小情绪，是身卑不敢忘忧国的思想境界。）其后琴与个人遭际的联系渐密，如伯奇《履霜操》痛述骨肉分离、遭谗罹祸的不幸，蔡邕《游春》《渌水》《幽思》《坐愁》《秋思》这"五弄"，都把个人情感与社会状况紧密联系在一起，直抒胸臆，内涵深沉。只是琴与文人士夫的个人情感

<1

<1> 明代摹本《胡笳十八拍》(第四拍),
美国纽约大都会艺术博物馆藏。

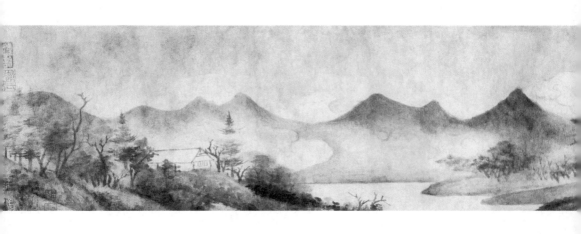

与生命的联系日益紧密，忧国恋君的情感为伤己之情所替代。琴曲中的个人情怀、个人感伤更突出。

这类反映社会现实内容题材的琴曲，代表者有《秋塞吟》《捣衣》《思贤操》《泣颜回》《龙朔操》《文王操》《胡笳十八拍》《长门怨》《离骚》《搔首问天》《孤竹君》《广陵散》《潇湘水云》等。这些曲子，都源于具体的社会历史事件和个人生活背景，社会生活内容丰厚，或思念贤人，或忧怀祖国，或抒发个人不幸遭遇，较少山水闲情。情绪较为激烈饱满，只求充分传达，不求有所超越。情感的炽热、心思的执着是这类琴曲的共同特点，它们把或幽愤孤绝或慷慨悲凉的胸臆作淋漓沉郁的倾泻，除了自己一颗赤子之心，别无依傍。是九死其犹未悔的绝然，是以美来传达浩然正气、对人间幸福的眷恋。这类琴曲，多直泻胸臆，其中即便有自然山水，也都是作为生活环境、情感背景出现的，而不同于逍遥于山林、以大自然纯粹的美作为审美对象的琴曲。在情感倾向上，这类琴曲多悲壮而少欢愉，崇高

<2> 南宋米友仁《潇湘奇观图》(局部)，故宫博物院藏。

2>

美远甚于优美。聆听以后，我们会被激发胸中的慷慨之情，而不会悠然与物相忘。在乐曲形制上，这类琴曲多大曲，内涵深厚，情感不是在同一个平面展开，因而形制也较大。只有这样，才能支持曲折多变的情感，而小曲通常适宜于表达比较单纯的情绪。

尽管以上这类琴曲无论在内涵还是艺术规模上都相当厚重博大，但琴曲中最具有特点的题材却似乎不是这类曲子，而是表现逍遥于自然的琴曲。

中国文人对大自然的美有着突出的喜好，无论诗词歌赋还是绘画，都喜欢将大自然中的事物作为题材内容。山水田园、花木鱼虫、风雨雾雪，是中国艺术中最多的内容。这或许与中国这片土地所在的地理位置及风土物质有关。中国地大物阜、四季分明，这在很大程度上决定了中国人的时空意识。阳春的融和、盛夏的葳蕤、初秋的高爽清旷、冬日的沉静萧然，逝者如斯，周而复始。它们的变化很容易让人与人生命中的各个阶段对应起来思索问题，这使得中国人对生命的过程有着极为深切的感受。这样的对应，使得大自然与人相互映射，自然具备了人的品质，而人亦深受自然的教益，但总的来说，是大自然无限的美升华了中国的思想者和艺术家。中国的思想者和艺术家在大自然中得到了比在任何地方所能得的更多的东西。中国文人的精神只有在大自然中才能得到最高的快乐。略为夸张一点地说，自然在中国思想者和艺术家精神中的地位和作用，远远超过了宗教和历史。它是形下的，同时又是形上的，它可以引领中国文人进入无限辽远的形上之境，又能够切实地以形媚道、以可感的美滋润中国文人。

当然，中国文人、艺术家多以自然为创作题材，更源于他们的历史命运。琴原先有各种内容，悲天悯人之心、思亲悼亡之情，皆可入琴，因此，琴是对天下弹的。而当士人一旦明白自己的卑微，明白天下不是他们可以惦记的，他们不过是君王幕前的一名待诏僚客甚至一块刀下俎，琴便渐渐远离政治，而成为士人自遣幽情的一件乐器，一位可以坦诉心灵的朋友，

成为精神独往与远游的载体。他们把目光转向含蕴万有的大自然，在高山之巅聆听万壑松风，在流水之侧沉思生命与时光的涵义。秋风乍起，飞鸿掠过高爽清澈的天空；静寂轻寒的良夜，独坐幽篁，万籁有声。晨曦微现，樵人已肩着柴禾踏着露水走下山冈；薄暮初合，渔舟还载着微醺的渔人随流漂荡。春花烂漫之时，有无限的希望在琴人眼中呈现；雪落空山之际，剡溪会友的念头却在心中消解……

当文人们建功立业之心受到打击，不能兼济天下了，不免穷途而哭，退而求独善己身之道。于是大自然便成为最佳选择，它使得独善成为一种美丽而不孤独的存在。在大自然中，文人的失意转而为愉悦，执着升华为旷达，而文人们的艺术创造也因此而获得无穷尽的源泉，臻至新的境界。

古人常常在自然山水、自然物中发现生命的美好以及自己珍爱的品格，早期琴曲如《白雪》《幽兰》都属于这类题材。按朱权《神奇秘谱》的解题："《白雪》取凛然清洁、雪竹琳琅之音。""《阳春》取万物知春、和风淡荡之意。"此后这类用以表现山水自然的琴曲，大多旨在抒写面山临水时与物同化、超尘出俗的快意。代表琴曲有《秋鸿》《鸥鹭忘机》《遁世操》《长清》《短清》《渔歌》《樵歌》《欸乃》《渔樵问答》《山居吟》《梅花三弄》等等。

《神奇秘谱》中的《秋鸿》共三十六段，各有标题：

一、凌云渡江；二、知时宾秋；三、月明依渚；四、呼群相聚；五、呼芦而宿；六、知时悲秋；七、平沙晚聚；八、南思洞庭水；九、北望雁门关；十、芦花月夜；十一、顾影相吊；十二、冲入秋旻；十三、风急雁行斜；十四、写破秋空；十五、远落平沙；十六、惊霜叫月；十七、延颈相聚；十八、知时报更；十九、争芦相咄；二十、群飞出渚；二十一、

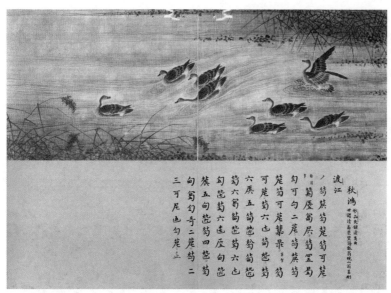

<1

<1> 《秋鸿》琴谱，"渡江"与"天
衢远举"，故宫博物院藏。

排云出塞；二十二、一举万里；二十三、列序横空；二十四、衔芦避弋；二十五、盘聚相依；二十六、情同友爱；二十七、云中孤影；二十八、问讯衡阳；二十九、万里传书；三十、入云避影；三十一、列阵惊寒；三十二、至南怀北；三十三、引阵冲云；三十四、知秋入塞；三十五、天衢远举；三十六、声断楚云。

　　许多琴谱在各段之首都有标题，这是对琴曲内容作出的一种提示，对题材的一种解说，但实际上与具体曲谱的意思并不一定对应。曲谱有自己的发展过程和逻辑。除了标题，琴曲中还有对曲子进行较集中解释的解题。《神奇秘谱》对《秋鸿》的解题是：

　　　　琴操之大者，自《广陵散》而下，亦称此曲为大。盖取诸高远遐放之意，游心于太虚，故志在霄汉也。是以达人高士，怀不世之才，抱异世之学，与时不合，知道之不行而谓道之将废，乃慷慨以自伤，欲避地幽隐，耻混于流俗，乃取喻于秋鸿。凌空明，干青霄，扩乎四海，放乎江湖，洁身于天壤，乃作是操焉。

　　标题中那么多具体情状，在琴乐中其实是无法得见的，音乐的描述功能不同于绘画和诗文，它以写意见长，更玄虚微妙，也更丰富和深邃。它看不见摸不着，却又无处不在，做假不得，逃脱不了。因此，这样的写精神的乐曲，完全要靠制曲者和演奏者的精神品质来传达。秋鸿，在这里是耻于流俗、放迹天涯的达人高士的人格象征。也只有以自然来拟人，人的品格、琴乐的精神才可能达到清旷神远的境界。

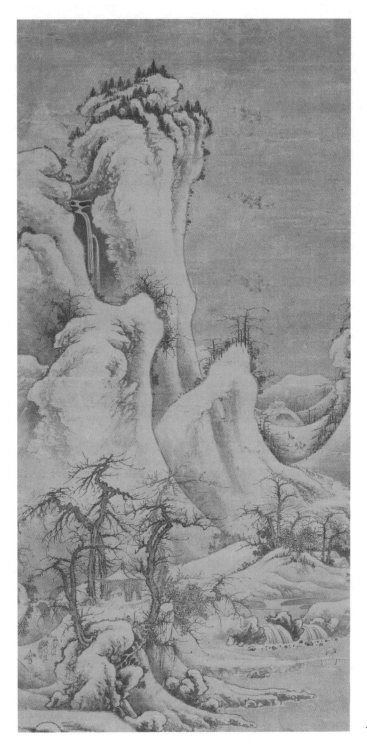

<1> 元代佚名《雪山行旅图》，故宫博物院藏。林木萧瑟，山野皆雪，两位高士，两位仆从，所携之物，唯琴而已。显然，这是专程踏雪去山中弹琴的。

<1

《樵歌》《渔歌》传为南宋毛敏仲所作（查阜西认为此二曲是毛敏仲窃自其师郭楚望，见《查阜西琴学文萃·再谈毛敏仲》），《太古遗音》对《樵歌》的解题是：

　　　　　　　　是曲宋末毛敏仲所作也。斯时贾相当权，不修国政，致元师长驱临安，以改玉而改步矣。公遂耻事胡元，隐迹崖壑，意欲与文天祥公同一输忠见赤。遂作是曲，以招同志者，相与盘桓于苍松翠竹之间，徜徉于层峦叠谷之内。友麋鹿，侣木石，遁世逍遥，餐风饮露，视夫名利若浮云尘芥耳，所谓乐乎樵而忘乎樵者也。其中音律潇洒脱尘，有振衣千仞之态。听者自是触耳赏心。

　　如果仔细地分析一下，会发现这段解题中的矛盾之处。如果真如前半部分所说，毛敏仲意欲与文天祥这样的民族英雄一起表现自己对祖国的赤胆忠心，那他就不会选择遁世逍遥。从乐曲的内涵来看，这首曲子与《渔歌》一样，几乎没有故国之思的内容，而是归隐山林的意趣。

　　《重修真传琴谱》中《渔歌》的标题是：

　　　　　　　　一、潇湘水云；二、秋江如练；三、洞庭秋思；四、楚湘烟波；五、天阔明朗；六、渔歌互答；七、嘹嘹鸣雁；八、夜傍西岩；九、渔人唱晚；十、醉卧芦花；十一、蓬窗夜雨；十二、梧桐叶落；十三、晓汲湘江；十四、渔舟荡桨；十五、寒江撒网；十六、日出烟消；十七、欸乃一声；十八、山高水长。

从这些标题中明显可以看出，此曲亦非眷恋故国的深沉，而是忘情山水的淡泊。它更像是从唐人柳宗元《渔翁》一诗化来："渔翁夜傍西岩宿，晓汲清湘燃楚竹。烟销日出不见人，欸乃一声山水绿。回看天际下中流，岩上无心云相逐。"解题中的"楚湘烟波""夜傍西岩""晓汲湘江""日出烟消""欸乃一声"等都显然与柳诗有直接的关联。因此，要说此曲为南宋亡国之人缅怀故国，是相当勉强的。天阔水长，渔人唱晚，晓汲湘江，都是身处林泽的隐者的生活情况及内心状态，是大自然的美好景象。它与《秋鸿》的内涵很相似，都是远离污浊之世、栖形游心于大自然的意思。相比而言，《秋鸿》更清奇孤远，而《渔歌》《樵歌》较为闲适和缓一些。

《神奇秘谱》对琴曲《山居吟》解题曰：

> 其趣也，巢云松于丘壑之士，澹然与世两忘，不牵尘纲，乃以大山为屏，清流为带，天地为之庐，草木为之衣。枕流漱石，徜徉其间。至若山月江风之趣，鸟啼花落之音，此皆取之无禁，用之无竭者也。所谓乐夫天命者，以有也夫。又付甘老泉石之心，尤得之矣。

有的琴谱干脆以歌词形式表白内涵，如《太古正音琴谱》中的《渔樵问答》歌词内容就相当具体：

第一段　清隐高谈

问今古几经蕉鹿，嗟浮生许多劳碌。烟波钓叟，常自无拘无束。一叶扁舟，芦花岸曲，更那丹崖野叟，陟险探奇，仿佛身如在白云深谷。两般不俗，一个欸乃声中，汲清波燃那楚竹。和着那一个邪许歌中，听

春莺唱那伐木。心同也，志合也，坡下滩头，啸傲徜徉晤宿，共话人间清闲福。

第二段　垂纶秋渚

渭川也，严滩也，千秋二老，却同我生涯。月白也，水树暮栖鸦。手中牵动纶丝，每向水乡云际，引却鱼虾。恰似天河银汉，泛却仙槎。只见白萍红蓼，满目秋容交加。天空海阔，遥见白鹭平沙。睹景伤情，中流也，中流也，却望那汉江水，石头城，尽几繁华。浮沉得失，过眼堪嗟。羡渔翁，摇曳也咿哑，出没烟霞。羡渔翁，洒脱也飘扬，天地为家。

第三段　山居避俗

赤脚陟岷峨，历山阿，鹤唳与猿和，白云深处乐婆娑。山翁呵，野客呵，牧唱和樵歌。娱心处，东山月色，与那松萝。

第四段　得鱼纵乐

钓得松江细鳞，沽来美酒，对明盈倾。酩酊后，歌一曲，响并云英，把洞箫频横。名不营也，利无关也，隐吾志也，独乐吾天也。浑宠辱无惊，纵志在沧溟。朝游彭蠡，暮听浙潮声。时看夹岸桃花片，似过武陵津。

第五段　松枝煮茗

登山日未曛，昆仑绝顶。拗珊瑚宝树，带月连云。

归来煮茗也氤氲。薜萝深处绝尘纷。问山君，北山移文，请俗客漫相闻。

第六段　遨游江湖

水天无际远相连，有时把却丝纶，星斗动寒涟。宅江湖也，幕天地也，吞日月也，更傲风霜也。江干任昼眠，扁舟不系也，一任风吹芦花浅水边。醒时万里湍流处，濯足漫衣裳。却笑范蠡当年，不早归旋。

第七段　啸傲山林

科头箕踞长松下，日影移，烟霞为侣。无尘也，无尘也，千仞岗常振衣。采药时呵，却被烟阻云迷。逢着仙人，倚斧看棋。羡樵夫，偃仰也，人问甲子谁知。羡樵夫，忘机也，山中猿鹤相依。

第八段　渔樵真乐

青山绿水也，足盘桓，人情几变翻，好似梦里那邯郸。樵山呵，渔水呵，乐事更多般。醒眼看，将相王侯，那里肯换！

于世两忘，不牵尘纲，并非天生如此性情，而是一种转志，由先前希企建功立业转而为纵情山水。这是中国古代文人共同的心迹、共同的自我安适的路径。从自然山水中汲取思想并经营艺术，这几乎贯穿了整个中国古代史。作为艺术题材，山水及陶然于山水的内容在古琴、绘画中占据了最大的份额，它们成了中国古代艺术的一个具有标志性的面容。

古人的依傍山水、表现山水情怀，有一个内涵变化的过程。魏晋时期，

名士归隐山水，既纵情林壑、忘怀累有，又同时将山水自然当作形而上思辩的对象，精神性很强，此后则渐转而为生活趣味、日常享用，由清拔高迈转而为愉悦滋润。其中的痛苦少了，超越的精神气象也弱了。文人们面山临水，不再做深思，他们的精神难题已被前人解决，他们只是多少带有功利色彩地享用风景。琴曲之中，也少了先前的清奇高远，多了手法趣味的讲求。如果说魏晋风度是在深邃的精神痛苦中寻求解脱的话，明清琴曲则更多平浅细致的艺术讲究。然而，技艺的丰富，却似乎并未在琴曲精神上抵达更高更远的境界。

有一类琴曲题材相对于《广陵散》和《渔樵》这两类琴曲似乎并不多见，但它们却很能代表中国古琴艺术的精神深度。这类琴曲，是以玄远的精神询问为题材的。代表作品是《玄默》《忘机》《神游六合》。

《重修真传琴谱》中的《玄默》有标题：一、小天地；二、隘六合；三、俱造化；四、忘物我；五、同道化。其中，可以明显看出并无具体的起兴之物，而是直探虚无。更早的《神奇秘谱》中的《玄默》有解题：

> 是曲者，或谓师旷之所作也，又云嵇康，莫知孰是。盖古曲也，自周春秋之世有之。其曲之趣也，小天地而隘六合，与造化竞奔，游神于冲虚之外，使物我两忘，与道同化，有不能形容之趣焉。达者得之。

这支曲子是否为师旷所作，已不可确知。而将此曲与嵇康联系在一起，却是有根据的。因为嵇康是琴中大家，且其精神向来是欲"游心大象"的（见嵇康《酒会诗七首》之三），对冲虚玄远有着突出的追求。其《秋胡行》一诗的内容更直接与"玄默"有关：

> 绝智弃学，游心于玄默。

绝智弃学，游心于玄默。

遇过则悔，当不自得。

垂钓一壑，所乐一国。

被发行歌，和者四塞。

歌以言之，游心于玄默。

　　用这首诗来阐释琴曲《玄默》的内涵，显然是合适的。但因为这样的琴曲在意思上相当抽象，缺乏具体生活事件和自然物的映衬。而且，其情绪无嗔无怨无悲无喜，缺乏丰富的变化，精神是极为和平疏淡的。用诗歌来表现已经觉得有些寡淡萧瑟，以抽象的音乐来传达这样的内涵，理解起来就更加有难度。无怪乎收入此曲的琴谱仅只二三部而已。

　　相似题材的琴曲还有《神游六合》，《神奇秘谱》解题为：

是曲之来也，尚矣。然其曲弥高而和弥寡。是以鼓之者少，而听之者稀，非食霞服日者，不能形容于此。昔霞洞以其秘而不传，守斋老翁临逝嘱其子，改其字谱，将亦泯示后学也。岂意雪祖生曾授受之，故有所传。盖曲之趣也，御六合之气，上朝于九天，控志于碧落之虚，弄影于银河之湾，振衣于金阙之上。睥睨江汉，何其大哉！欲知其趣者，惟控鹤乘鸾者钦。

　　当一首琴曲的涵义过于高深，又没有可供启发的物象，就难免玄虚，一般人很难理解。目前，弹奏此曲的琴家几乎没有。这总让人有一种莫名的怀疑，以为该曲的艺术性并不高。音乐作品，描述功能弱，精神性强，原本较为抽象，但不至于令演奏者望而却指不愿弹奏。精神的清虚玄远，只有与一定的情绪情感倾向相联系，或取兴于一定的自然物，才可能给人

进一步领略形而上意味的条件。如果一种高蹈的境界是以无滋无味来表现的，那它很可能会因为淡乎寡味而不美。音乐毕竟是艺术而不是抽象的哲学，即便是超蹈玄远的境界，也需要通过美来实现。一味地追求虚淡，则反而会丧失艺术创造所必须的激情。中国古代艺术追求平淡，其实是需要更深在、纯洁的激情的，如果把平淡推向了极端，则艺术也会失去动力，成为枯槁之物。

正因为如此，以哲学玄思或宗教情绪为题材的琴曲在数量上明显很少。在琴史上，曾有许多僧人善弹七弦琴，今天我们所能见到的僧诗中，有许多弹琴的内容。但我想，他们所弹的也并非都是宗教题材的曲子，因为他们的诗中在讲到弹琴时，多与山水之好联系在一起，应该也都是弹《山居》《樵歌》一类的琴曲。

宋代曾有一个影响很大的琴僧派，其开创者是北宋太平兴国年间的琴待诏朱文济，沈括在其《梦溪笔谈》中称朱文济"鼓琴为天下第一"。朱文济传琴艺给佛门的慧日大师夷中，后夷中又传琴于弟子义海。义海尽得夷中之艺，而后"天下从海学琴者辐辏，无有臻其奥。海今老矣，指法于此遂绝。海读书，能为文，士大夫多与之游，然独以能琴知名。海之艺不在于声，其意韵萧然，得于声外，此众人所不及也"（见《梦溪笔谈·补笔谈·乐律》）。义海传琴于则全，则全也是琴艺高超的僧人，在北宋当时评价就极高。则全的弟子照旷也名闻一时，尤以擅弹《广陵散》著称。从他们有关弹琴的著述以及时人的介绍中，可以看出他们所弹曲目极广，并不限于佛教题材。

以佛教为题材的传统琴曲而至今仍为琴人习弹的，仅《普庵咒》一曲而已。此曲又名《释谈章》，最早见于明末的《三教同声琴谱》。这首琴曲与一般琴曲在结构、旋律上有明显的不同，乐句回环往复，又多用撮音，如同僧人齐声诵经，庄敬平和。近年来，成公亮先生创作了八首以佛教精神为题材的琴曲，总名《袍修罗兰》，其中各曲名分别为《地》《水》《火》《风》

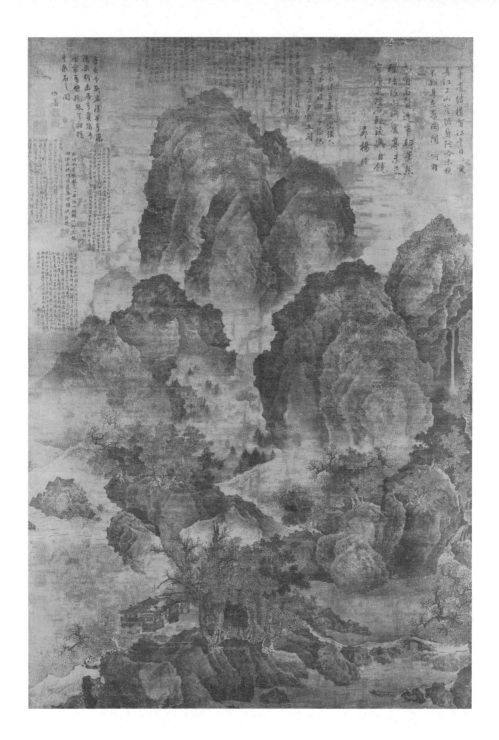

<1>　北宋无款《临流独坐图》，台北故宫博物院藏。　　　　　　　　<1

《空》《识》《见》《如来藏》。成先生在创作这支套曲时，并未拘泥于佛典、故事，而是以一个思想者的角度，在汲取佛教精神的基础上，对生活、对世界进行个人的感受和思索。多数乐曲都强调形神合一，以形写神，《地》的苍茫浑厚，《火》的炽烈，《水》的永无止息，《风》的莫可端倪的超越……都给人清新明确的情绪倾向，其抽象的玄思则在具体可感的心绪中自然进行。这八首曲子，只有《如来藏》借助了已有的佛教音乐素材，其他则都是作者耗费巨大的心力创作而成。成先生既不是僧人，也非居士，这八首琴曲的创作，似乎可以给我们理解佛曲提供一个新鲜而深刻的思路，以琴来反映佛教精神，完全有新的可能，而这种可能的实现，需要创作者投入巨大的心智、在很高的立意上来表达对生命的真实的感受。这样的音乐，并不一定是平和单一的面目，相反，它们需要最纯粹、最自然的品格面对真实与丰富。这不仅是对生命和世界的尊重，也是为艺术发展提供更广阔的天地。而美，无疑是对生命和世界最好的献礼。

传统琴曲的音乐特征

提及"传统"，人们都明白这是一个时间概念、历史概念。《现代汉语词典》对"传统"一词的解释是："世代相传、具有特点的社会因素，如风俗、道德、思想、作风、艺术、制度等。"琴发展时间长、历史久，千百年来，琴已经融入、积淀了丰富的内涵，要对琴的传统做一个准确、简要的概括不是件容易的事，或许，倒是"丰富"一词可以对琴的传统、传统的琴做概括。这里的"丰富"，是针对一些对传统古琴盲人摸象式的概括提出的。它意味着所谓"传统"是指在琴的历史上出现过的一切有价值、有影响的思想观念、艺术风格的总和，是古琴文化的总和。执其一部分的特点概括琴传统是片面的。此外，"丰富"还意味着传统是变化发展的，不是一成不变的。传统琴的丰富，不仅是说它的基本遗存的总量大，更深的意义是它所引向、深入的精神世界，它所建立的高标、境界具有无限性，而绝不仅仅只是完成了一个可以测量的数据。

嵇康的《琴赋》在琴史上影响巨大，它对与琴有关的因素做了全面的理论阐发，既是对琴的品质、琴已有的抵达做了描述，更为琴的可能性建立了一个高度。如果我们要从琴史文献中找寻一篇文章来概括本质意义上的古琴精神传统，《琴赋》应该是最合适的。

　　《琴赋》中讲琴材、斫琴、弹琴手法的内容，我已经在此书的其他章节介绍过。而《琴赋》对琴意义更重要的强调还在于人。良材的获取，要靠人的非凡努力；琴的制作，则是"至人揽思，制为雅琴。"什么是"至人"？《庄子·逍遥游》曰："至人无己，神人无功，圣人无名。"无己，就是任顺自然。也就是说，只有任顺自然的人才能被称作"至人"。那么，什么样的人才配弹琴呢？嵇康说：

　　　　　非夫旷远者不能与之嬉游，非夫渊静者不与之闲止，非夫放达者不能与之无恡，非夫至精者不能与之析理也。

　　这种要求是极高的，既要深沉厚博，又要旷远超迈；既要能深思明辩，又须放达不羁。这种要求，比普通意义上的好人要高得多。如果联系文中的另一段话：

　　　　　愔愔琴德，不可测兮；体清心远，邈难极兮；良质美手，遇今世兮；纷纶翕响，冠众艺兮；识音者稀，孰能珍兮；能尽雅琴，惟至人兮。

　　我们可以看出嵇康论琴时所说的"至人"更偏向于品格高而心思孤清旷远之人。这样的人，在现实社会中注定是少数，"识音者稀"，由此也便注定琴人的精神走向无限辽远的大自然、无限深邃高迈的"道"，琴乐内

涵注定不是为了取媚世俗欢乐的。后人喜欢说琴旨在修生养性，此说没有什么不对，却总让人觉得有点往"小"处说、往拘谨处说了，它更接近嵇康在文章开头时所说的音乐的一般功用："可以导养神气，宣和情志，处穷独而不闷"，而嵇康自己的独特立意，显然要更加跳脱、清拔一些，其中的悲怆与快乐更加沉郁也更加洒脱一些。

琴是心器合一、"技""道"并茂的，这里为了方便概括、分析，权且将琴的"道"与"技"分别开来解说。

传统的琴论，于"道"的认识并不同一，嵇康借琴追求的精神是极具代表性的一种。另一类论说则可以看作是嵇康立论的基础甚至对立面。这种观点先于嵇康出现，主要是儒家思想观念的一种反映。

儒家思想主入世，主张人的一切努力都要有益于社会，要在自省、慎独的自我修炼基础上，进一步做到"仁者爱人"。在儒家思想的规范下，诗歌、音乐这类抒发情感的艺术也要符合儒家的核心目标，符合"礼"的规范，符合"中庸"的尺度。《左传·昭公元年》："君子之近琴瑟，以仪节也，非以慆心也。"慆，悦也。慆心，就是让自己的心情愉悦、心灵舒展。弹琴不是为了让自己的心情愉悦、心灵舒展，而是使自己的行为符合儒家礼仪的规范。这种观点，是很能代表儒家对琴、对音乐的要求的。然而，音乐不可能只是一些空洞无味的声音动静，它必然与人的情感有关。这一点，古人当然也不会视而不见。荀子于是说："夫乐者，乐也，人情之所必不免也。故人不能无乐，乐则必发于声音，形于动静……故人不能不乐，乐则不能无形，形而不为道，则不能无乱。先王恶其乱也，故制雅颂之声以道之，使其声足以乐而不流……"（《荀子·乐论》）

这显然也是一种"道"，只不过对这种"道"的追求，是以拘束甚至放弃自然而生的情感、拘束甚至放弃个性为代价的。即便承认琴不同于陈于宗庙的钟鼓，特别适合"以和人意气"，但最终结果还是只能"感发善心"（见《风俗通》），这种强调的结果，致使"琴者，禁也，禁止于邪，以正

人心也"的观念在琴史上延续了千百年。尽管其间有老、庄音乐观的冲击，汉魏闻乐好悲的一时之风，有魏晋名士借琴的精神独往，有琴乐艺术上的丰富发展，"琴者禁也"的观念始终没有退出正统，始终有相当大的影响。

我在这里不想就儒家的音乐观展开更具体的讨论，只想对近些年来对儒家琴论的批判发表一点个人观点。儒家琴论有突出的社会功利色彩，对艺术发展产生过不良作用。但以琴修身理性，终究会有结果，而这样的结果不会是唯一。作为道德感、社会责任感强烈的儒家思想的要求与规范，与传统琴人修身理性的结果在本质上有时并不矛盾，甚至嵇康、阮籍的终极追求与儒家思想也有共同之处，只是他们所处时代的黑暗导致他们走向另一端。

琴是个人情感的载体，而所谓个人情感也是极丰富的一种状况，并非只有不衫不履、弋钓草野的孤清行状才叫个人情感的表现，悲天悯人、胸怀天下就不是个人情感。简单地说，只要对美好理想进行不懈的追求，就可说是一种求道的表现。"求道"，既有返乎天真本性的一面，同时也有不丢弃沉重背负的一面。遁世逍遥是求道，怀想仁治之邦也是求道。南朝宋的宗炳在《画山水序》中就说："圣人含道应物，贤者澄怀味象。""道"是一个宽广的、丰富的概念，只要投入时间、生命、激情，执着不弃，便各有境界，皆为求道。

这个道理，可以很容易地在传统琴曲题材中找到证明。明清以来，琴曲偏向轻微淡远的个人趣味，多表现居于山水间的闲适，出世之意多，入世之意少，但这远远不是传统琴乐的全部。

所以说，从"道"的角度讲，琴的传统是丰富的，琴对于内心精神的行走，提供的是广大的天地，不能偏狭地理解。

从"技"的角度看，传统的琴就更加丰富。前面我已经专门介绍了琴谱的文化意味。琴谱不做节奏的规定，正是给多种情感、趣味的表达提供了一个最大的、最丰富多样的可能。值得讨论的是，琴的节奏多散板，且

有自己独特的语言方式。但并不能说琴乐的不规定节奏就意味着可以没有节奏，也不意味着琴乐可以松散到谁也把握不住琴乐的规律，更不意味着可以把一首琴曲随便弹成什么样子。老一辈琴家，其实都有自己的节奏特点，尽管各不相同，但都有规律和逻辑。

再从琴的手法、琴曲的结构特征角度来说。

前面已经说过，琴的弹奏手法极多，这个多，正给琴人在弹奏时提供了多样化的选择，而一旦选择，又须规范，统一于某一种风格之内。

琴的左手手法，以吟、猱、绰、注最为常见。绝大多数按音都非绰即注。绰由本音以下的某个音滑至本音，注由本音上的某个音滑至本音。这是由琴的本音不易一下子按准的特点决定的。单单是这简单的滑音，就可能因人而异产生多种变化。一是长短不同，二是虚实不同，三是轻重不同。有的琴家喜欢简洁平直，滑音较短，而有的琴家则喜欢较长的滑音。有的琴家滑音变化多，有的琴家则喜欢用基本一致的滑音。琴谱于绰注的标注也有很大的不同，有的琴谱标出的绰注很多，而有的琴谱则基本不标绰注。如《神奇秘谱》，对"注"都特别标出，而"绰"标得极少。这意味着较古远的琴曲的取音，有可能很多是直接按在本音上而不用绰的，否则，如后来琴家按音时只要谱中没有注明"绰"的基本都用绰，便没有必要特别标注出来。单单是绰注，传统中就有多种选择，各家各派不尽相同且各有特征。

琴曲的结构有自己的特点。大多数琴曲的结构都有点像中国画，是"散点透视"的，这与西方音乐大多以呈示——展开——再现的结构有所不同。西方音乐的核心是主题，而琴乐的核心是精神气韵，西方音乐围绕一二个基本主题重复、展开、变化，而琴乐更多的是气韵、精神品格笼罩下的"平面构成"，是"行到水穷处，坐看云起时"的萧散自在，因此，用主题分析的方法分析琴乐不大合适。琴乐的"主题"，就是琴人且行且吟的全部行状，是琴人与琴曲合二为一的精神气质，其中琴人主观精神、情怀、趣

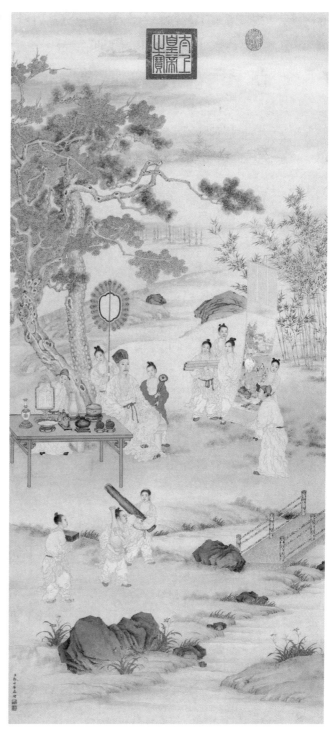

<1> 清代郎世宁
《弘历观画图》，故
宫博物院藏。

味的成分极大，实际打谱、弹奏的结果，往往超越了作曲者、琴曲题材要求的内涵。琴曲的弹奏与西方乐手对乐曲的演绎，在概念、思维习惯上有着很大的差别，琴曲的打谱和弹奏，更多的不是代言，而是自我的一种表白。可以说，琴曲结构的"传统"，基本特点是"自由"。这是琴谱的文化特征决定的，也与中国艺术的总体特征有一致之处。这个"自由"，有琴谱文化形态的支持，又恰好与琴人违时矫俗、独标高格的精神独立相应和，音乐的结构形态与内在精神特征于是高度地统一在一起。

然而，这种自由并不意味着琴曲的结构都是散漫无序，只以所谓精神气质统领的。也有相当多的琴曲，无论谁来打谱或弹奏，都不免围绕一定的音乐素材重复、展开、再现，其规定性很强，如《龙朔操》《忆故人》《流水》等。

其实，琴这件乐器的形制特点特别容易产生重复的作曲安排，因为琴音均衡地在七徽两边对称呈现，两边距离一样、泛音一样，按音又恰好是同音名的八度关系，很自然地可以安排变化的重复，任何人在这件乐器上作曲，都不免自然会选择重复。如果将一首乐曲中反复出现的手法、相同的乐句逻辑、琴人个人的节奏习惯等考虑在内，那么琴乐就很容易出现类似西方音乐的固定音型和主题。但是，琴曲中大的操弄因为内容多、段落多，这种重复不像西方音乐那样来得集中，"散"的特点依然突出。

琴曲的句式有自己的特点，乐句极似散文句式，长短不一，又因为节奏大多不固定，没有固定的节奏框架，乐句的把握全靠个人语气。但这样的特点也并不意味着琴的传统都是如此，有的琴家——如管平湖——演奏的琴曲大多都有鲜明、规整的节奏，但其散文式的语式还是不同于西方的乐句处理，这与琴曲大结构的"散"有关系，也与乐句的起、止、进行的轻重、气息直接相关。比如，西方音乐那种强、弱、次强、次弱或强、弱、强、弱的节奏型在传统琴家的演奏中就很少出现。即便是与有节奏规律的中国古典诗歌关系密切的琴歌，其语言的轻重规律也不同于西方音乐的各

节奏型的轻重规律，更何况琴音的轻重还未必与诗歌平仄的轻重同一。

如此看来，是不是就可以认为传统琴乐中就一定不会出现像西方式的节奏、呼吸安排乐句的情况，琴的传统就一定拒绝借鉴和运用异族音乐的处理方式，我看，也不能一味看待。清代西方来的宫廷画家郎士宁，以西画的手法作画，依然被视为中国画而非西洋画，中国古代陶瓷常常用外国器形和纹饰，依然是中国气派并未成了外国陶瓷，应该可以说明一点问题。但音乐有其特殊性，这个问题要极慎重地对待，因为稍不慎重，如果没有对琴乐传统特征及各个构成要素的特点有清晰的认识，很可能导致传统的极大破坏甚至根本改变。

传统琴乐，琴乐传统，是"技"与"道"的高度统一，是人格的高洁，是风格的宽容，是境界的多样，是无尽的可能。但既是"传统"，既然有了相对一定的特征并创造、成就出优秀的音乐，对它的尊重便是关键了。这种尊重，首先是在充分、全面认识它的基础上保持它的面貌、风格，然后才能谈得上其他的可能。

琴是一个极丰富的存在，不愧博大精深之誉。这传统的宝藏，正须后来者虚心学习，这一领域，正须后来者恭敬进入。对传统真实、丰富面目的认识，对传统技艺的掌握，不是一朝一夕就可以一蹴而就的，它需要琴人花费大量的时光、心血去学习。学而后思之，思同时习之，方可不罔不殆，有朝一日破茧而出。

说风格

——琴的总体品格与流派风格

　　艺术发展到一定阶段，自然会形成不同的风格流派。古琴的博大精深，在于其有丰富的乐曲文献、艺术理论文献，在于其有体系精严、丰富的演奏手法和方式，也在于其有丰富多样的风格。如果天下人弹琴都一个样，琴还有什么意思？其实，所有内涵深广的艺术样式，除了有总的风格之外，都是由多种具体风格样式构成的。琴的历史久远，自身便有丰厚的文化积累，加之与中国古代文化的联系十分紧密，形成多样性的风格，是自然而然的事情。

　　琴的多样性风格，古人早已有所论述。今人在说起琴派风格时常引用的一段文字来自唐代的赵耶利：

　　　　　　吴声清婉，如长江广流，绵延徐逝，有国士之风；
　　　　蜀声躁急，如急浪奔雷，亦一时之俊。（见宋·朱长

这段话将江南琴风与蜀地琴风做一比较，概括得相当准确。赵耶利是唐代人，他所概括的两地琴风，到了明清，总体风格依然未有变化。

赵耶利论琴派，是由地域、环境因素而论的，这个道理古今中外概莫能外，在西方文艺理论界影响甚巨的丹纳的《艺术哲学》，也将地域环境作为对艺术影响极重要的因素之一。

艺术皆生于具体的环境地域，中国作为地域辽阔的国度，有着差别巨大的风土人情。山水的雄奇与平缓、语言的繁简、饮食的甜辣等，对艺术气质的影响既深微又直接。吴地多丘陵，山势平缓温顺，水流宽广潋荡，林木花草繁滋，是柔和平顺的形势。这里的人，性情平和，骨格细婉，女子多清秀倩丽。生活从容优雅，极尽讲究。食物以甜软为主，当真是食不厌精脍不厌细。人们的言辞温润细腻，袅然如丝，发了脾气吵起架来，也如同唱歌一般。置琴于明窗净几之前，绵绵细雨滴于芭蕉，明明秋月映在平湖，衣着妍丽的婉约女子纤纤在侧……这样的情境，想不"清婉"都难，能做到"如长江广流，绵延徐逝，有国士之风"，实在是一种非常高的境界了。至于蜀地，山高峡险，"蜀道之难，难于上青天"。水湍浪激，"两岸猿声啼不住，轻舟已过万重山"。身处此境，心绪难平，形之于手，必奔腾躁急，一泻千里。我们今天听得最多的《流水》，即川派风格，七十二滚拂的气势，为其他琴派所无。这正是地域形势使然。

又如近代诸城派，起于山东，其吟猱绰注，重浊豪爽，颇有山东方言腔调的特点，这也是地域环境对艺术潜移默化作用的结果。

这个道理，正如徐卓《论琴派》（见《今虞琴刊》）一文中所说：

> 音由心生，心随环境而别。北方气候凛冽，崇山峻岭，燕赵多慷慨之士。发为语言，亦爽直可喜。南

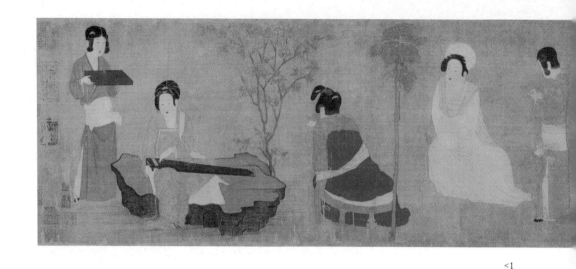

<1>

<1> 传为唐代周昉《调琴啜茗图》，美国
纳尔逊—阿特金斯艺术博物馆藏。

> 方气候和煦，山水清嘉，人文温雅。发为音乐亦北刚
> 而南柔也。
>
> 北方山林雄奇怪特，南方山林平远洁适，各有其
> 山林也。

环境地域只是风格成因的一个重要因素，具体到乐器的弹奏，每个流派在节奏板眼、吟猱绰注等方面都有自己的特点。或取方直，或取圆转，或简明，或繁复。明代王骥德在论戏曲腔调时说："乐之筐格在曲，而色泽在唱。古四方之音不同，而为声亦异，于是有秦声，有赵曲，有燕歌，有吴歈，有越唱，有楚调，有蜀音，有蔡讴。"（见《方诸馆曲律》）琴的道理与此相同。所谓"色泽"，于曲为"唱"，于琴则为左手的进退上下、

吟猱绰注，右手的轻重疾徐的差别。具体而细微的手法连缀在一起，就构成总的形式语言和情趣、境界上的差别。

风格的有无，是衡量琴人有无个性的一个标志，也是衡量一个流派是否建立的标志，因此，琴人们都企望树立个己及流派的风格。风格多样化以后，又能表明一门艺术总的成就，促进这门艺术在相互比照的基础之上反观自我、开阔视野，从而对自己的风格做出调整和提高。因为风格的建立基于某种特质，而特质过于鲜明，有时也会走向偏颇和狭隘，成门户之见。于是，取长补短就成为艺术家应该做的事情了。徐卓《论琴派》中的一段话说得相当辩证：

> 天地之道，曰阴曰阳。阳刚而阴柔。《易·大传》云："刚柔相推，而生变化。"音乐之道亦然。……古琴本为我国普通乐器，历代知音者多有曲操流传，初无所谓派也。既因气候习尚，所得乎天者不同，各相流衍而成派，乃势所必然，不足为病。元音浸湮，不绝如缕。操缦之士，如或因派而立门户之见，则于阴阳刚柔之道，未之思也。琴派良多，综其大要，以南北为著。取音北派多圆，南派多方。操缦者皆知之。予窃谓北派之体实刚，圆乃其用耳；南派之体实柔，方乃其用耳。此与"刚健之乾圆而神，柔顺之坤方以智"，《易》理相通。体刚者必求圆，不则亢阳矣；体柔者必求方，不则靡弱矣。求圆者音雄健，求方者音淡远。吾友邵君大苏谓北派以味胜，南派以韵胜，良有以也。求圆而过必油滑，求方而过必艰涩。和则两美，极则皆病。各派所得既不同，互有特长，宜保存勿失。捐其门户之见，互相研讨，则油滑枯涩之病皆

可霍然，庶几体用备而皆得其正。……世或以古淡疏脱为山林派，用律严而取音正为儒派，纤靡合俗为江湖派。说非不美，而不足以尽之。江湖不能成派，犹南北各地之有小调流行也，可置不论。北方山林雄奇怪特，南方山林平远洁适，各有其山林也。用律严而取音正，乃入门必经之程序，为各派所同。功夫日进，指与心应，益以涵养有素，多读古籍，心胸洒然，出音自不同凡响，以达于古淡疏脱之域，亦各派所同也。殊途同归，何有于派哉？

琴派诸多，难以尽说。徐卓以南北说琴派，正是以最显著的差别讨论风格问题。北派琴刚正简劲，南派琴则柔和圆顺，这是地域风习影响使然，其差别，听者都是了然于胸的。然而，徐卓进一步指出两派琴风在具体取音上却正与这种风格相反相成，北派琴取音求圆而南派琴取音求方。以此来使各自的风格不至于在一个向度上形成单调之势，刚不至于粗厉，柔不至于靡弱。徐卓此论，基于当时的琴坛状况，自然所来有自。如果从今天的现状来看，却似乎有了些许差别。南派琴不仅骨格轻柔，且取音亦圆细；北派琴不仅骨格雄壮，其取音亦方正。以取音圆而求骨格的雄壮，取音方而求骨格的圆柔，是一种矛盾的统一，实际做起来，是相当困难的。所以，我更愿意将这段话作为一种艺术标准，希望有自己或刚或柔风格的琴人引以为鉴。

影响风格的另一个重要因素是具有独特个性气质、艺术创造力极强的艺术家。环境地域因素会影响琴风，但如果没有杰出的琴家以富有创造性的实践弹奏出高水平的琴曲，并在演奏上形成独特的个人风貌，那么这种地域性的特点很可能是低水平的，风格只会是有特色的腔调而已。高级的风格会引领一时一地的作风不断创新、走向开阔，而腔调只会停留在低水

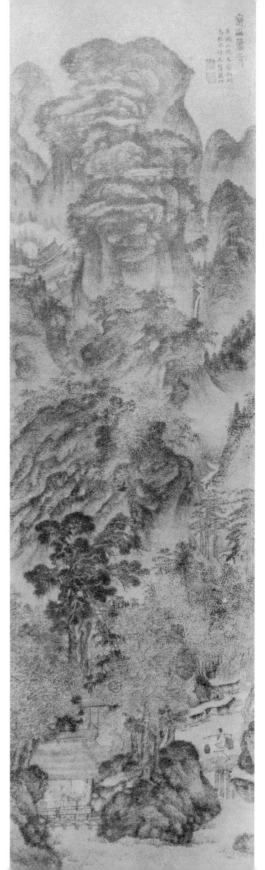

<1> 元代王蒙《秋山萧寺图》。古代山水画中携琴者多为童仆抱琴而行，也有更具写实性的，除了琴，还携带其他生活用品。

平上，成为习气。具有鲜明个性、创造力的琴家，当然在技艺方面超乎群侪，因为仅仅在形而上的层面获得高境界是不足以完成艺术品的创造的。但他们更注重精神境界，更加求道，绝不会满足于形式技巧方面的讲求。这样的琴家，首先于传统十分尊重，善于汲取既有的积累，也就是集体思维、集体智慧。任何艺术的学习，都理当如此，学书法、绘画，首先需要大量临摹，学棋需要打名家棋谱，练拳需要站桩，何况琴这种历史悠久、积累丰厚的艺术。"我师我心""我师造化"，只是到达一定基础以后方可坚持的立意，是内在的要求，是大的原则，而学习的法则是不可以随便超越的。艺术史的事实表明，越是具有创造力的艺术家，传统的功力越深。一味的追求新意，往往只会成为不伦不类的"野狐禅"。功力，从学习方式上看，是一条经过实践证明的宽阔稳妥的大道；从内涵上说，它是时光岁月对于艺术家技艺、品格的规定。

传统琴的传承，多用师生对弹方式，即老师和学生面对面而坐，同弹一曲，老师怎样弹，学生就怎样弹。这样学习的结果，不仅旋律、节奏一样，手法、韵味也须一致。

近代琴坛大家黄勉之教学生弹琴，即是这种方式。学生弹琴的轻重缓急、绰注大小、吟猱次数，都要与他一致才行。管平湖曾习琴于黄勉之的弟子杨宗稷，也得到过黄勉之的指教，他教弟子，也是延用这种对弹的方式，于吟猱的方式、次数都是要求极严的。这就是中国传统学艺所谓的"家数"，是一种规范。待到基础扎实、"家数"严明以后，方可谈到个性的表达。据史料介绍，杨宗稷的琴弹得法度严谨，我们今天虽然听不到他弹琴的录音，但从其子杨葆元的《平沙落雁》中可以约略地看出杨宗稷的琴风，并且可以从管平湖所弹的《平沙》中见出其与杨门非常相似的手法。但是，就是在这种极为相似的形貌中，还是可以分明地辨出管氏个人的风格。这种变化的由来，便是个人品格、修养综合作用的结果。

广陵派著名琴家孙绍陶有两位著名的弟子，一是张子谦，一是刘少椿。

孙绍陶的琴如今已经不可得闻，而他的两大弟子的琴却有着极大的差别。张先生的琴苍劲爽快，天真烂漫；而刘先生的琴古拙厚重，明显是两种风范。尽管张先生多方汲取，但这种差别形成的主要原因还在于两人性情的不同，在于两人艺术追求的不同。两人到底谁更接近孙绍陶，现在已经无法确证。我以为，这两位受业于一师的大家在风格上都不同于孙绍陶，他们都以扎实雄厚的功底为基础，创造出自己的、新的琴风。其实，细听之下，我们还是可以发现两人在手法上的共同之处，比如，他们的绰注都比较大，出音实而满，吟猱变化多。而正是这些相同的手法却弹出了不同的境象。

技巧作为艺术的基本语言，的确需要有一定的规范。一种艺术发展的历史越久，其技巧语言往往越固定。琴的技巧手法虽极多，归纳起来，取其大端，也无非吟猱绰注、勾抹剔挑，至于具体如何吟猱绰注、勾抹剔挑，在相互交流印证过程中，人们也会形成基本的共识。所有的艺术，莫不如此。中国书法发展了数千年，基本点画无非提按，然而就是这一点提按，到了不同书家的笔下却能生出不同风格境界。中国画画山石，无非几种皴法，然而同样的皴法，在董源、郭熙笔下和倪瓒、"四王"笔下却形成不同的品格。西方的小提琴演奏，拉弓揉弦的方法基本没有差别，然而海菲兹和帕尔曼的琴音却是不同格调。这就是"更有一般难说"，最终影响风格的还在于人的品格、气质、学养、经历等因素。如果以技为目的，以技术风格为风格的最终目标，这种对风格的认识是十分浅薄的。如果以一种风格统一所有的风格，那么且不说它是否真正意义上的风格，即便我们承认这是一种风格，那么这种风格便是廉价的、对艺术发展有害的风格。老师弹琴是一种境况，弟子弹琴与老师只在技艺上、功力上有差别，那么，这琴还有什么弹头呢！琴者，心也。风格、境界的高下不论，琴至少、也是最高目的是"以写我心"，表达自己对世界的认识和情意，追求自己理想的艺境。

《琴学丛书·琴话二》引《老学庵笔记》云："范文正公最好鼓琴，而

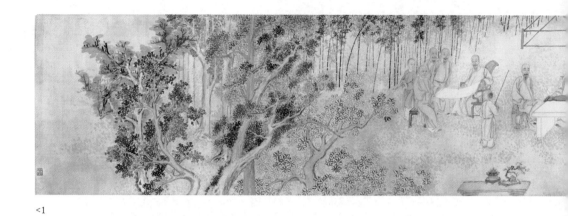

<1

<1　清代叶芳林、方士庶《九日行庵文宴图》，美国克利夫兰艺术博物馆藏。行庵是清代扬州大盐商马曰琯、马曰璐的私人宅院，重阳这日，扬州的文化名流于此雅集。清代时扬州的盐商可称富甲天下，雄于资财的他们大多重视文化艺术，因此，书画、古琴等文化活动在扬州相当活跃，也取得了突出的成果。书画的"扬州八怪"、古琴的"广陵琴派"等，都与此密切相关。

生平所弹止《履霜》一操，人称为'范履霜'。今琴谱《履霜操》为有文之曲，一字一声，甚无意味。不知公何以酷好如此？或宋谱与今不同，抑别有微意欤？"

　　我以为，宋谱的《履霜操》与后来的有文之曲的《履霜操》在技巧难度上不会有太大的差别，即便宋谱的《履霜操》有一定难度，从习弹的角度来看，也仅只一曲而已。可以说，只要学了琴，把此曲弹下来不是难事。范仲淹"最好鼓琴"却生平只弹这一首琴曲，显然是此曲于他两相得意，弹这个曲子即可全然浇他心中块垒了。而且我相信范仲淹的《履霜操》一定是有自己风格的。琴的境界、风格的建立，原本无须过多的曲目支持。性情纯粹的人，原本有自己内心的语言，什么曲子都弹，什么题材都涉猎，未必能会心得意，不能会心得意，即无法建立所谓风格。风格、境界不是

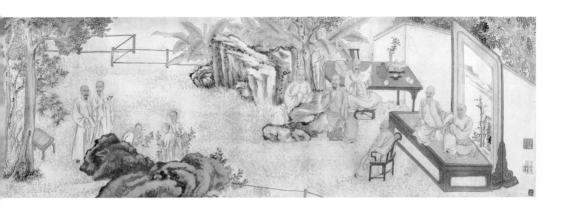

以涉及的题材面积的多寡判定，而是以能否弹出自己的精神内质来判定的。琴曲文献号称三千多首，而我们今天能够得知的被弹出的不过一百余首。而且，这还是所有琴家能够弹出琴曲的总数，一般成名的琴家，能熟练弹奏二三十首琴曲，已经很不错了。有的琴家一辈子也就只能弹三五首而已，但这并不妨碍他们风格的确立。有的琴家只能弹一二首小曲，但境界之高却不是那些能流畅弹奏大曲的琴人所能比拟的。

风格即人，更准确地说，风格即精神纯粹的人。风格的确立，最重要的是要有自己的胸襟气度、有自己的艺术语言和自己向往追慕的境界。艺术只有以自我表达的面目呈现，技巧才有意义，才有可能形成风格。有了自己的精神语言，弹得多弹得少，皆能随物赋形、注神于声。这个道理，在其他艺术门类也是莫不如此的。"搜尽奇峰打草稿"固然好，若胸中无林壑，再多的阅览，也只是拆碎的七宝楼台而已。

需要指出的是，风格的形成是好事，但对风格的偏狭理解和追求却往往又是坏事，弄得不好，风格形成之日便是艺术死亡之时。因为当一个艺术家皓首穷年地确立了自己的艺术面目以后，就容易将艺术格式化，此后

的"创作"无非对自己的复制。因此，艺术的原则既在于根基正、含蕴深，更在于不断创新、不断超越自己。清道光年间的陈幼慈在《邻鹤斋琴谱》中认为：

> 今之弹琴者，动称宗常熟派、金陵派、松江派、中州派，或有以闽派、浙派为俗，以常熟等派为雅，以中州派为正，此等俗议不知起自何年。夫琴乃古圣贤使人宣导湮郁、涵养性情之器，安得造为某派，以乱正音。余唯择其出音坚实，制曲中正者，习之不辍，不以浮夸指法为能，虽不克雅称古乐，亦不至流入时派恶习。唯愿审音者，细追五音生生不已之理，则自无偏执某派之议、为俗所误尔。

这番话，其实是对当时人们津津于所谓风格流派的一种提醒，虽然话未说透，因为琴派既已形成，否认它们的存在是徒劳的，但其中的道理却值得深思。

古琴艺术之所以有深厚的积累，与它于各种风格、各种可能的宽容、敬重有关。如果古琴历来只有一个风格，那它不会有今天的博大精深。

话说到这里，不得不说一说今天的古琴风格，说一说我的一点想法，说一说我对目前古琴风格的疑惑。

艺术发展到今天，从事艺术的人言必谈风格，"风格"一词已经到了俗滥的程度，然而，具有真正风格的艺术品、艺术家却似乎难得一见。这实在有点让人费解。这种表现，不仅在古琴，在书法、绘画、歌唱乃至二胡、琵琶、钢琴、提琴等领域尽皆如此，概莫能外。而且，说得不中听一点，这种风格上的雷同，还是在较低层次的雷同，如果今天的画家都在范宽、李成、伦勃朗、塞尚的水平雷同，如果今天的钢琴家都在鲁宾斯坦、霍洛

维兹的水平雷同，如果今天的大提琴家都在卡萨尔斯、杜普蕾的水平雷同，如果今天的古琴家都在管平湖、刘少椿、吴景略、张子谦、乐瑛的水平雷同，那我们肯定还能对这些艺术家表示起码的敬意，因为他们至少消耗了时间生命，练就了一身不凡的功夫。

按说，今天琴界的重量级人物都师出名门，他们老师都一无例外地有着自己鲜明的琴风，管平湖、查阜西、刘少椿、张子谦、吴景略，风格迥然不同，品格各有境界。为什么到了他们的弟子这里，这种鲜明的差异越来越小了？在这样的作风之下，在他们的教导之下，丰富琴风的出现更堪忧虑。今天的重要琴家，与他们的老师相比，都有变化，这符合艺术创造的规律，但不同风格教习下的琴弟子之间，为何却在本质上缺乏差异呢？

这个原因，实在有必要深思。这里，我坦诚地说说自己的看法。

还是从有风格的琴家的风格是怎样形成的角度来分析比较妥当。管平湖等琴家之所以风格卓著，原因有这么几点：

一是他们都有独立的人格。这是琴最为优秀的传统。历史上的大琴家，或清高孤傲，或悲天悯人，或敦诚谦和，携琴独往，既不媚俗，亦不媚雅，无不有独立的人格。琴者，心也。"唯乐不可以为伪。"音乐的奇妙，正在于心思品格的无可逃避无可粉饰。中国古人喜欢说文如其人、字如其人，这一规律在音乐中的反映更加突出。文章形诸字句，或可虚饰，而人格的高贵与卑下，于琴中却是丝丝可见的。有了这样的操守，琴家才能够以琴求道，以音乐完成精神的传达，而不会以琴作为博取世俗功名的工具，不会将纯洁的内心与其他东西做交换。每个人的经历、学养、气质、性情各不相同，这是人格的基础，也是风格的重要依据，弹琴正应该抒写自己的这份特别的精神积累，而不是取媚他者。管先生的清刚超拔，张子谦先生的苍辣天真，吴景略先生的流美妩媚，都以自己的人格性情为本，形成独特的琴风。可以说，真正的风格，首先是对自己人格的信任和尊重，是对世界、对艺术的敬重。

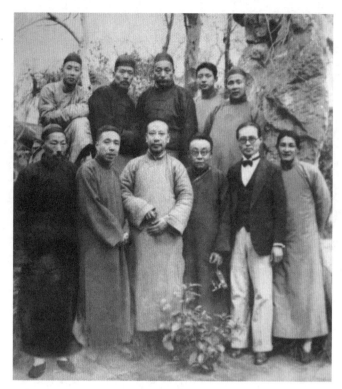

<1

<1> 1936年秋，扬州史公祠梅花岭雅集。
前排左起：胡滋甫、张子谦、彭祉卿、查阜西、
高治平、胡斗东；后排左起：刘少椿、张伯儒、
孙绍陶、朱敬吾、仇淼之。

　　二是对传统的极端敬重。所谓风格，固然要以独出的艺术语言及面貌
确立，但它绝不意味着仅仅完成一种相对性、完成与别人不一样的形态就
能真正确立的。在建立自己的艺术风格以前，艺术家必须恭谨、虔诚地学
习传统，尽可能广泛深入地弄明白传统是什么，尽可能扎实地掌握既有的
传统艺术手法，在此基础上，才谈得上融会贯通，独标一格。管先生等老
一辈琴家，于传统的学习可谓皓首穷经，没有谁想着要走捷径。不说其他，

单单是管先生能弹的那么多曲子，现在肯定已无人能全部弹出，何况其中许多曲子还是管先生"从无到有"艰难打谱而得的。张子谦先生在已经成为名闻遐迩的琴家以后，在垂暮之年，仍然兴致勃勃地向别的琴人学习甚至向他的学生辈的琴人请教，这种毕其一生求学的敬业精神，现在是难得一见了。对比之下，现在有些弹琴者，习琴不过数年，所学不过数曲，却早已忙着开琴馆、出 CD、办个人音乐会，就显得十分滑稽了。

三是他们都有十分丰厚的传统文化素养。中国古代的艺术家，讲究综合的文化素养。他们在某一门类卓有建树，是基于丰厚的综合素养的。嵇康、阮籍是音乐大家，然而在中国文化史上他们的诗名更著，六朝史籍在介绍一些琴人时，也每每以"博综众艺"描述。至于庾信、白居易、张岱这样的琴人，如果不强调他们于琴的关注，人们甚至会忽略他们是擅长弹琴的人。琴产生、存在、发展于传统文化的土壤之中，大到自然山水的状况、世界观的内涵、社会关系的情形、时空的感觉，小到具体生活的情状，一间茅舍，一杯清泉松枝煮出的茶，一只喝茶用的兔毫盏，岩边的一棵古松，窗前的一本芭蕉，一架线装的古书，一方润笔发墨的旧砚，一张俊逸的黄花梨画案，远处传来微雨中的一二声鹧鸪，如铁的梅枝上落就的一层白雪……可以说，事事物物皆与琴的气质相互协调、相互映发。这些影响，时刻发生在琴人的日常生活中，耳濡目染，潜移默化，润物无声，对塑造琴人的心性气质有极深微重大的作用。而今天的琴人，弹的是古曲，有福气的话，或许还能弹到苏东坡抚弹过的琴，但触目是钢筋混凝土的丛林，过耳是汽车喇叭声、流行音乐声、每天不得不听到的无数声"钱"声。清隽的真山真水，要劳神伤财奔向远方方可一睹其容；高雅的字画，一见便想起拍卖时炒成的天价；笔墨趣味，早被敲击键盘的无味感觉取代；冬雪之美，已被大气污染带来的一个接一个的暖冬变成了奢侈的梦……弹琴吧，这边正要正襟抚琴，那边电话铃响个不停；还没弹成个大概，已经在盘算自己如果收徒将以多少钱一小时的标准收费。同样是潜移默化润物无声，

而被化之物只恐怕已成为怎么润也润不清澈的一潭污水。这话说得有点过分，但现代生活中琴人的种种遭际，实在让人觉得弹琴是一件尴尬的事，想要像古人一样心思纯粹地弹琴，几乎不能做到。而且，即便主观上如古人一样爱琴，客观环境的种种影响也会极大地左右琴的内涵、气质。古代的琴人首先必须深通诗文，这一点，老一辈琴家也都是当行本色。他们的琴弹得好，与他们的人格卓然有关，也与他们古典文化方面修养深厚有关。我们不能相信一个连《唐诗三百首》和《古文观止》都读不通甚至看都没看全的现代琴人能把琴弹出高境界来。已故的南京大学著名教授程千帆先生曾说过这样的话，当书法家只是书法家只会写毛笔字时，书法就没有了。说的也是这个意思。琴、棋、书、画是高雅的艺术，植根于中华文化的沃土，它们之间也有相通之理。只有全面地接受中华传统文化的滋养，琴人以及琴乐才会有内涵和底蕴。这是一个简单的艺术道理，不仅是古琴，其他的艺术学习也是这样。如果把话扯得远一些，艺术家之间之所以存在境界格调上的差距，比如马友友与卡萨尔斯、福尼埃的差距，帕尔曼、穆特与梅纽因、海菲兹的差距，中国交响乐团与柏林爱乐的差距，不是技术上的，而是文化修养上的。"诗有别材，非关书也；诗有别趣，非关理也。"（宋·严羽《沧浪诗话》）说的是艺术自有与读书无关的一些细微方面，但说这话的前提并不是否认读书深思的价值。技术天才代不乏人，但只能博得人们对天才能耐的一些敬畏而已，他们大多稍纵即逝。真正的艺术，必以精神传达的丰富取胜，没有深厚的修养，这种丰富从何而来？风格当然是人人所欲，如果根基不深，又如何能够做到花繁叶茂？"德不在手而在心，乐不在声而在道"，这话相当于"诗有别材，非关书也。"道的表现，又是要以具体艺术行为实现的，所谓"山水以形媚道"。于是，技巧、修养、人格缺一不可。"左手吟猱绰注，右手轻重疾徐。更有一般难说，其人须是读书。"古人这话，说得已经非常明白，对于弹琴，这个道理什么时候都不会过时。

以上三点，是我对传统古琴及老一辈琴家为什么会各有风格境界的分析。技巧手法作风的不同，都与这三个基本方面密切相关。如果这三个基本方面做到家，手法技巧的差别只会为风格增胜，反之，则不会造就真正的风格。丁承运先生在《论吟猱》一文中分析了各种吟猱方式，在文章最后他说："高度发展的民族弹拨乐吟猱技法，是中华民族的审美习惯——讲求余音绕梁、流韵悠远的美学趣味的具体体现。但近些年，以韵味见长的表演风格却不多见。"（《中国音乐》一九八四年第一期）他是从手法技巧的角度来谈风格的，说得自有其道理，但根本的问题并不是手法技巧问题，而是人的品格问题，是文化认识、审美观、艺术修养的问题。

"声多韵少"与"韵多声少"
——早期琴曲与晚近琴曲手法差异

　　琴艺发展历史的漫长，在中外乐器中都是罕有其匹的。其间的变化究竟是怎样的，现在已经很难具体说分明。我们今天只能从文献的描述中大致地想象嵇康、戴逵、白居易、郭楚望、张岱等琴人的风采。探讨早期琴曲与晚近琴曲的差别，有相当的困难，因为琴是音乐，要把不同时期音乐状况的差别说明白，极其倚重有声资料。这不同于其他物质文化史的研究。比如要比较青瓷，将西周原始青瓷、两晋青瓷、五代越窑青瓷放在一起，基本差别可谓一目了然。要研究青花瓷，无论是元青花还是清早期、清中期青花，可以就实物进行比较，胎、釉、纹饰、发色的差别，也很容易见出。绘画作品要研究从宋元到"四王"的发展变化，分析他们不同的趣味格调，把画放在一起，差别立判。而琴的研究，极大程度上要依赖文字文献，有声资料阙如。从琴谱中尽管也多少能够分析出一些差别来，但其时琴人到底把谱子弹成什么样子，我们还是没有十足的把握下判断。然而，这些

研究条件方面的缺憾，并不意味着这个工作不能进行，更不能说这种研究没有意义。相反，从大量乐谱文献、文字资料，从中国文化总的发展倾向、艺术的时代风习，从现有的有声资料着手对琴的发展做分析，不仅有助于我们日益清晰地描述琴的发展变化、全面深入地认识琴，同时也有助于对今天琴况的认识，有助于这一历史悠久的艺术的保持和发展。

总的来说，琴的表现手法是不断丰富的，刚开始时，想来相当简单。这里虽有观念的作用，而处于初始阶段的乐器其手法自然会处于相对简朴的状态，其理甚明。

汉代蔡邕的《琴赋》大概是我们今天所能见到的最早说古琴手法的文献，他说：

> ……左手抑扬，右手徘徊。指掌反覆，抑按藏摧……

这话说得很是大略，只说了弹琴时大致的手势形态，具体的指法尚未细说。到了魏晋，琴的发展到达一个高峰，不仅乐器形制与今天几乎完全相同，音乐理论——如嵇康《声无哀乐论》、阮籍《乐论》——也达到了极高的形而上水平。嵇康有一篇《琴赋》，是琴文化中的重要论文，于琴器、手法技艺、弹琴心态、境界多有阐述。其中与手法有关的部分如下：

> ……飞纤指以驰骛，纷飖飖以流漫。或徘徊顾慕，拥郁抑按，盘桓毓养，从容秘玩。闼尔奋逸，风骇云乱，牢落凌厉，布濩半散，丰融披离，斐韡奂烂，英声发越，采采粲粲。或间声错糅，状若诡赴，双美并进，骈驰翼驱。初其将乖，后卒同趣。或曲而不屈，直而不倨。或相凌而不乱，或相离而不殊。时劫掎以慷慨，或怨

嫭而踌躇。忽飘摇以轻迈，乍留联而扶疏。或参谭繁促，复叠攒仄，从横骆驿，奔遁相逼，拊嗟累赞，间不容息，瑰艳奇伟，殚不可识。

若乃闲舒都雅，洪纤有宜，清和条昶，案衍陆离，穆温柔以怡怿，婉顺叙而委蛇。或乘险投会，邀隙趋危，譬若离鹍鸣清池，翼若浮鸿翔层崖。纷文斐辈，慊缫离纆，微风余音，靡靡猗猗。或搂撉拖捋，缥缭潎洌，轻行浮弹，明嫚睐慧。疾而不速，留而不滞；翩绵飘邈，微音迅逝。远而听之，若鸾凤和鸣戏云中；迫而察之，若众葩敷荣曜春风。既丰瞻以多姿，又善始而令终。嗟姣妙以弘丽，何变态之无穷！

这些文字，既有一些手势动作的描写，更多的是对手法技艺带来的艺术效果的形容。而且，即便有一些动词明显用于描述手法，但依然不同于后来的指法谱字。目前有一些论者认为"搂撉拖捋，缥缭潎洌"等即是当时的指法谱字，联系上下文，这个结论显然不能成立。南宋田紫芝《太古遗音》引唐代齐嵩论弹琴法说《琴赋》中的"搂撉拖捋，缥缭潎洌"并非弹琴手势而是调弦手法，这也没有根据。我认为，从《琴赋》内容上看，其时指法系统到底有多完备和复杂，现在还不能简单下判断。但嵇康的时代，琴人对琴的表现力的追求则是可以肯定的，琴的技巧、表现力已经相当丰富，也是基本上可以相信的。

到了唐宋，琴的技法的探究达到很高的水平，指法系统基本建立。明代蒋克谦《琴书大全》录有唐代陈拙有关指法的论说，从中可见他不仅将散、泛、按（原书中为"木"，即后来的按音）声分别论说，其中的按音手法的分别，也已经非常细致了。例如：

大指吟：大指往外屈定，立起指梢，骨节着面，节边纯肉按弦，来往细动而吟。

食指振：侧指承声，绰上至徽，指面复正，细细用力，往下猛振。

中指趯：中指按弦，急细往来，曰趯。又如承声引至上徽再趯，曰节趯。

正猱：抚按见声，猛引徽上，急下至徽。

上猱（又名倒猱，亦名声前猱）：不待按定，承声绰徽上少许，就声却下至徽。

下猱：不待按定，承声注徽下少许，就声却上至徽。有使下猱两遍或三遍者。

小撞：有承声或声后，曲指按弦不动，只掌腕右左轻摇，其指自撞，或一遍两遍也。

大撞：指按当徽，与腕齐动，有先往上撞，有先往下撞，或动一遍两遍者。

猱撞一类，唯争取声长短，猱长撞短。猱亦有长短。长猱离徽远取，短猱离徽近取。猱撞之声，止不应徽，不拘定处，乃换声之意也。须要按指有力，勿使势露，和而有体。猱撞二法，如风荷覆水之势。

韵用有四，韵者，声后而鸣曰韵，其韵其声相连；韵后之韵，名曰余韵。韵欲散而意尚未尽，似有似无也。

陈拙所说的左手指法，还有其他一些，这里不能尽说。在他的论说中，强调左手按音是为了取韵，获得不同的声音韵味。这些方法，已经有了明确的指法谱字，有相当完备的符号系统。如"吟"法，陈拙已分为"细

吟""肉吟""短吟""长吟""偷吟""慢吟""急吟""顺吟""逆吟"等。这表明古琴技法已经有很厚的积累，对弹奏手法的讲究已经达到较高级的阶段。这些指法中，有不少名称到了明清时期的琴谱中已经被改变，如中指的"蹙"，到明清时已与"吟"合并；有的则弃而不用，如"小撸"。原书中说"猱""撸"的区别在于前者取声长而后者取声短，而两者又可细分。"大撸"似乎介于"吟""猱"之间，而"小撸"在明清琴谱中还找不到对应的指法。从陈拙对"小撸"的文字说明中，似乎可以认为这个指法有点类似小提琴、二胡等演奏中的揉弦。有趣的是，这一指法尽管在后来的琴谱中、在老一辈琴家中已经不用，但目前一些中年琴家、特别是被琴界称为"学院派"的琴家中仍然有人在实际使用着。

陈拙所说的右手指法也有不少与明清不同。如名指弹弦，向内曰"打"，往外曰"摘"，这在明清琴谱中已经少用，而陈拙却将名指的手法分得很细：

> 名指：如指往上，一弦用单摘，两弦用双摘，作如一声。如指往下，一弦用单打，有并打两弦，或至六弦者；有双打两弦，作如一声。

又如"提"，是名、中、食、大各指都用的指法，在明清琴谱中罕见。"提"的具体奏法，我也仅在广陵派琴家刘少椿先生所奏《樵歌》中听过。其他如"敲""擘"等，也是各有音效而明清时少用的。

左右手指法的丰富，轻重疾徐，节奏的变化多样，目的都是为了获得丰富的艺术传达效果。如果说指法尚有规范可循，节奏的安排难度就要大得多，陈拙引伊师中的话说："知起伏明节奏，最为枢要也。"宋代则全和尚也说："凡云节者，节其繁乱并急，奏其缓慢失度之声，使其吟猱有起度伏合节。一曲之中，或三五句自成一小段，起头一句少息，方弹数句，留两声急以后段头句相接，却少息，从头至尾一般节奏，自然缓慢成曲。

<1> 明代王铎《听颖师琴歌》行书。

近时弹者，不知此理，全似打羯鼓，不知尽处，真可笑也。殊失海大师所谓'急若繁星不乱，缓如流水不绝'之意。此弹琴之大病也，知音者切宜仔细。"（《琴苑要录》）

如此丰富的讲求，可以想见其时琴艺的高超。至于效果如何，我们今天虽不得而闻，却依然可以由韩愈的《听颖师弹琴》约略地感受：

昵昵儿女语，恩怨相尔汝。

划然变轩昂，勇士赴敌场。

浮云柳絮无根蒂，天地阔远随风飏。

喧啾百鸟群，忽见孤凤凰。

跻攀分寸不可上，失势一落千丈强。

嗟余有二耳，未省听丝篁。

自闻颖师弹，起坐在一床。

推手遽止之，湿衣泪滂滂。

颖乎尔诚能，无以冰炭置我肠！

欧阳修认为此诗为描写听琵琶的感受，但也有古人对此做过具体分析，说明此诗正是写琴而非写琵琶。琴能弹出这般境况，自然不会是平板简单的技法所能实现的。

明清时期，琴谱较先前多了许多，琴谱中的指法也日渐统一，不少琴谱在做指法说明时都直接延用以前琴谱中的内容。在明清的琴谱中，有一些保留了唐宋时的古谱，同时也收入当时的琴谱。这种不同时期琴谱并存于一谱中的情况，为我们了解早期和后来古琴的指法提供了极为宝贵的文献，使我们有可能认识不同时期指法的变化，并从这些变化中见出一些规律来。

明初朱权纂辑的《神奇秘谱》将所收琴曲分为两类：太古神品和霞外神品。其中"霞外神品"中的四十六首琴曲是宋末以来未经改动过的民间流传的谱本，而经过整理的"太古神品"的十六首琴曲中也保留了许多南宋甚至唐代的琴曲。这对于研究古指法提供了极可贵的资料。因为原谱没有指法解释，其中一些古指法需要从朱权的另一部琴书《太音大全集》和其他古籍中寻找注释。这一工作由袁荃猷先生精心做出。此项工作的结果，找到有注释的右手指法四十八个，左手指法四十九个。而未在其他文献中找到印证的右手指法竟有六十四个，左手指法二十一个。

总体比较而言，古琴指法的变化有这样一种倾向：早期琴谱更注重右手的丰富，而明清琴谱更重左手取韵的变化。琴界将此特点归纳为早期"声多韵少"而明清则"韵多声少"。因为早期琴曲具体弹奏的效果我们目前很难确证，这个问题的研究有一定的困难。但明清琴乐受戏曲音乐的影响，注重左手吟猱的韵味变化，则是可以肯定的。比如"打""摘"，在明以前的琴曲中用得很普遍，而明清琴曲则用得不多，现在甚至有人认为可以将

指法集註　　袁荃猷輯

右手指法

尸　太古遺音刂註...作尸内入弦　抹

毛　太古遺音手勢圖註解擘譜作毛内向外出弦　托

木　太古遺音手勢圖註解抹譜作木内向内入弦　抹

乚　太古遺音手勢圖註解挑譜作乚大指指定食指出弦　挑

勹　太古遺音手勢圖註解勾譜作勹向内入弦　勾

弓　太古遺音手勢圖註解剔譜作弓向外出弦　剔

驾　太古遺音手勢圖註解打譜作驾向内入弦　打

丁　太古遺音手勢圖註解打字名指出也　打

亇　太古遺音手勢圖註解摘字名指出也　摘

丙　太古遺音手勢圖註解...摘向外出弦　摘

两　太古遺音手勢圖註...擘譜作丙内向外出弦　擘

驾　太古遺音手勢圖...

弯弯

<2>　《神奇秘谱》中袁荃猷先生的指法解释。

右手指法进一步简化。道理是"打""摘"无非是单一地向内向外弹出声音来，完全可以用"勾""剔"替代。我认为，这种看法对保留古琴弹奏的丰富内蕴、趣味是不利的。"勾""剔"与"打""摘"，即便是取得单一的声音，在弹琴者的心思里其实会有截然不同的滋味，这种听似相似的声音，却有着微妙深细的差别，而且，能够影响弹琴者心理感受的手法，必定会在音乐的整体韵味中得到显著的表现。比如《龙朔操》中有一句，从一弦散音连续弹至六弦散音，《神奇秘谱》中的《龙朔操》的指法为打一，

勾二、三、四、五、六，如果按照统一、简化的原则，则六个音会都用勾法。没弹过琴或对不同指法所能带来不同心情不同韵味缺乏追求的琴人或许不在意这种差别，而弹琴的人、尤其是对指法韵味有细致讲求的琴人则会对此有分明不同的感觉。六音以同样的逻辑结构相连而出，如果其中起头一音以"打"而非以"勾"出之，心情会有明显的不同，如果这种不同散在于琴谱的各个部分，积少成多，音乐效果会大不一样。

但事情的发展总有个恰当的度，过了一定的度，丰富也许就会成为繁琐，趣味也便成为臃赘。琴发展到明代，技艺、手法已经相当发达，而仍然有人从一定的观念出发，表达自己对琴格的认识。如乐学大师朱载堉在[1]

<1>　谢观《琴瑟合奏赋》，《琴书大全》。

论《操缦引》时就说："吟猱绰注、轻重疾徐，古谓之淫声，雅乐不用。"并说："绰注及吟猱，徐疾与轻重。是名郑卫音，放之通不用。"又说："郑卫之音贵泛音而尚吟猱，雅颂之音贵实音而尚齐撮。世俗琴曲吟猱多而齐撮少，古谓之郑卫之音。按庙堂乐章音节自不同。"在他的《律吕精义》一书中他也说："凡琴之曲，有雅有郑。郑卫之音贵泛音而尚吟猱，雅颂之音贵实音而尚齐撮。是故先王之乐，琴曲之中以十分言之，齐撮居其三分。盖琴瑟与笙三器最相似。瑟无吟猱，琴亦如之。笙独簧不能成音，必合两三簧而后成音，则知琴瑟亦然。独弹一弦不能成音，必撮两三弦而后成音。先王之乐，琴瑟笙簧未有不相合者。世俗琴曲则不然。吟猱多而齐撮少，古所谓郑卫之音也，切宜戒之。"（转引自《琴学丛书·琴粹四·古琴考》）这种观点，显然是很保守的。且不说在《诗经》里郑卫之音多为生动自然的民间诗歌，便是那个时代也过早，所有的艺术形式都处在初始的、简朴的阶段。这个问题之未谈透，关键还在于吟猱绰注、轻重疾徐本身并不能说明音乐的雅俗高下，对吟猱绰注、轻重疾徐的处理分寸，对琴曲内涵的表达，对个己品质的传达，才是判定琴乐境界高下的标准。反过来说，不用吟猱绰注、贵实音、尚齐撮，也未必成雅音、未必不见俗意。

指法、技巧是为音乐服务的，琴的形制，决定了这种弹拨乐器左右手技法必然走向丰富，琴的发展历史证明了这一点。我们今天再来谈这一问题，是想对明清以来、特别是现代古琴在演奏技法上的一些状况进行反思。吟、猱取韵，效果显著，音色变化多，自然会成为琴人的重要选择，传统吟猱的丰富性在今天仍有值得再挖掘、再认识的必要。如果将古琴丰富的吟猱简单到如同提琴、二胡的揉弦一般，琴的表现力、琴的传统意味会大大损失。但我认为如今更值得重视的是右手指法，传统琴曲有许多尚未复活，其中的右手指法极为丰富多样，需要琴人们在打谱、弹奏时充分重视，毫不夸张地说，这是一个艺术宝库，绝不能简单地认为这些古指法已经被历史淘汰。细致地考辨、严谨地保留，是目前我们应该采取的态度。

　　这里提一个不成熟的观点。从技艺角度来分析，左手吟猱的过分讲究，容易导致情绪的纷乱和艺境的琐碎，或过于满腻，或过于疏淡，有伤简朴和节制。小提琴大师梅纽因曾对街头民间小提琴家没有揉弦的质朴的左手手法赞叹不已，并吸收为自己的一种技巧因素，或许可以间接地说明这一微妙的艺术演奏之道。而声音的轻重、虚实、手法滋味与右手关系密切，且右手的丰富变化不容易导致韵味的甜腻柔媚等弊端。但重要的是，无论是左手还是右手，其变化都要统一于精神的完美传达，做到"随物赋形"。如古人所说，"取音资简静"。从艺术和精神角度来说，简朴、节制都是一种高境界，如果这种简朴和节制根源于丰富，生之于绚烂，达到形神并茂以至遗形得神的境界，那就再好不过了。

古琴谱的文化解说
——兼说打谱

　　大凡奏乐、歌唱，都要有所据。首创的乐人要把他唱的谱子记下来，其他的人才能依据此谱学习演奏或歌唱。有了乐谱依据，无论是相距万里还是相隔千载，我们都可以把一支曲子演绎出来。我们平时用得多的是五线谱和简谱。有了这些大家都懂的谱子，莫扎特、贝多芬的交响乐中国人便可以奏响，中国的京戏洋人也能哼出个大概。

　　作为一种音乐的符号系统，乐谱一般须具备这样几个基本的要素：音高、时值、速度、力度及其他一些表情指示。其中，音高和时值又是最基本的。有了这几个要素，乐手和歌手拿到谱子，便可以基本上明白乐曲的情况。这样的谱子，训练有素的乐人是一看便能够大致哼唱出来的。

　　但古琴谱却是个例外。就我所知，世界上没有一个人拿到一份古琴谱就可以进行视唱。如果是生谱，不要说视唱，要把整个谱子的状况弄清楚，需要花费许多时日去打谱、去摸弹。而且，不同的人打谱的结果又绝不会

完全一样。所以，古琴谱是一种极特别的符号系统，它决定了琴是一种以弹奏为本的音乐，不仅具体演绎需要弹奏呈现，连作曲都极其依赖弹奏。

许多刚接触古琴的人，一看到琴谱，就像贾宝玉一样，惊奇地视之为"天书"。这些有些像汉字却又不是汉字的符号，如果不是弹琴人，的确会无法"读"懂。

关于琴谱最早的产生年代，宋以来不少文献都有如下的说法：

> 制谱始于雍门周、张敷，因是别谱，不行于后代。赵耶利出谱两帙，名参古今，寻者易知。先贤制作，意取周备，然其文极繁，动越两行，未成一句。后曹柔作减字法，尤为易晓也。（参见《太音大全集》《琴书大全》）

<1>

<1>　《碣石调·幽兰》（局部），唐代纸本墨书，日本东京国立博物馆藏。

雍门周是战国时人，史籍中有关于他音乐活动的记载，却没有关于他制作琴谱的记录。因此，他制作的琴谱是什么样子如今已不可确知。张敷为南朝宋人，与名琴家戴逵同时代，《宋书》和《南史》中有他的消息，但他制作的琴谱是什么样子，我们也无从见到了。可以肯定的是，雍门周和张敷所制作的琴谱都不同于后来广为流行的减字谱，是"别谱"，"不行于后代"，也就是被历史淘汰了。而赵耶利是唐代人，他的谱尽管"名参古今""意取周备"，但仍然"其文极繁，动越两行，未成一句"。什么叫"动越两行，未成一句"呢？就是说，琴谱时常写了两行，却连一个乐句都未写完，说明这种琴谱很不简便。这种状况，与我们今天能够见到的最早的琴谱应该没有太大的差别。

我们现在能看到的最早的琴谱是载于唐人卷子中的《碣石调·幽兰》，这是南朝梁末丘明所记。因为它是用语言描述弹琴的手法、音位，所以后世称之为"文字谱"。

《碣石调·幽兰》肯定不是最早的琴谱，它只是我们现在所能见到最

<1> 《神奇秘谱》中的《长清》。

早的琴谱。但有一点可以肯定，此谱之前的琴谱不会比它更简便。文字谱是一种描述性的记谱方法，它的符号系统还没有建立，直观性差，取音效率差，到后来被简化、改革是必然的。其实，在这个文字谱里面我们可以发现许多指法都已经与后来琴谱相差无几，如全扶、半扶、挑、打等，只是尚未精简成符号系统。

被人们普遍接受的琴谱是唐代曹柔制作的"减字谱"。古琴之有减字

谱，最早出现在唐代。贾宝玉读不懂的就是这种乐谱。唐代以后，这种富有特征的乐谱尽管多少发生着变化，但基本情况未变，它便被历代的琴人使用到了今天，至今已有一千多年。

我们这里选一段琴谱给大家介绍一下这种乐谱系统的涵义。

这是明代琴谱《神奇秘谱》中《长清》的一段。阅读和弹奏次序与读古书一样，须从右至左，自上而下。

所谓"减字"，即将汉字的某一具有特征的部首或笔画取出，与其他部首、笔画及数字组合成一个符号。

艻，草字头取"散"字的一部分，意思是散音，即空弦。勹取"勾"字的一部分笔画，表示要用右手中指向内弹。"一"表示一弦。如果要用文字表述的话，这个符号的意思是：右手中指向内弹一弦的空弦。而弹琴人读这个谱字则为"散勾一"。

屄，"尸"为"擘"之减，是右手指法标志，要求用右手大拇指向内弹。"六"指六弦。这个谱字也要求弹空弦，因为上面的谱字中有了散音标志，这里的草头就承上省略。

匹中的"乚"本字为"挑"，取"挑"字的一个笔画。表示右手食指向外弹。

鸳，这个谱字要求弹两个音，先用勾法弹四弦的空弦，紧接着再用右手中指向外弹四弦空弦，"�291"为"剔"字之减。

鹓，"夕"为"名"字之减，指左手无名指按弦。"卜"为"外"字之减，表示在十三徽外取音。"氵"为"注"字之减，从本位音上的某一处入指按弦后移至本位音叫作"注"。这个谱字的要求右手和左手配合，右手以勾法、左手名指以注法弹奏四弦的徽外音。

辰，这个谱字叫作"长锁"，为"长锁"的减字，是右手指法，须用抹（右手食指向内弹）、挑、抹、勾、剔、抹、挑，以一定的节奏弹同一音共得七声。

减字谱极大地简化了原来的文字谱，它不但告诉琴人音位何在，而且

连左右手指的奏法、表情都标明。似长锁这样有七个音的指法，减字谱只需一个谱字便表示清楚。此外，谱上还有句读，像古文标点一样将乐句一一分开。

这种既有明确音高、音位，而且又有手法、表情标志的乐谱，显然是十分发达、方便琴人弹奏的。但我们很容易会发现一个问题、产生一个疑问：这些谱字，应该弹怎样的时值呢？这种乐谱符号系统中，是由哪一个因素决定时值呢？

答案是这样的：古琴谱没有时值标记。

没有时值标记的乐谱？难道古人弹琴时将所有的音都弹一样长短？当然不是。难道是古人想不出办法来标记时值？当然也不是，为音标时值是个十分简单的事情。

道理很简单，如果一个乐谱没有把不同时值标明，即便有音高、奏法，这个乐谱也是不可能被弹奏或歌唱的，因为无法决定每个音的长度。

古人其实是有办法和条件为琴谱标明节奏的，而且，也有琴人做过努力和尝试。清代初年，《纳书楹》和《九宫大成谱》采用工尺谱记录曲谱，工尺谱较之以往的琴谱，长于记录板眼节奏。有了这种手段，音乐家很自然地会用工尺帮助阐明琴谱。于是，1844 年的《张鞠田琴谱》便率先用工尺注明琴谱。但是，这本琴谱中以工尺注明的琴曲只限于张鞠田自己改编和创作的十三支曲子，而收入此谱的另外十二支传统琴曲却没有以工尺注明，也没有点出节奏板眼。这说明为传统的琴曲点节奏并不合适。这部琴谱印行二十年以后，也就是 1864 年（清同治三年），《琴学入门》以及 1877 年重刻的《琴学入门》，才在谱中的一部分琴曲减字谱旁同时加注了工尺和点板，而大部分琴曲依然未定拍板。再一次说明，为琴曲点板拍有困难。因为琴谱上的谱字的时值不是一定不变的。到了 1918 年，杨宗稷在《琴镜》中以五行谱的方式记琴谱，所谓“五行谱”，即减字谱、唱弦、工尺、点板和旁词各一行。

<1> 杨宗稷《琴学丛书·琴镜》中的《阳关三叠》。

　　这种方式与现在弹琴用得相当多的减字谱、五线谱对照方式的《古琴曲集》在标明节奏方面有同工之用，然而，这只能代表制作这种标明方式的琴家自己弹曲时的节奏，并不是原曲本来的节奏，也不会成为别人弹传统琴曲时在节奏上的依据。因而，这种方式也未能普及起来。琴人惯常使用的，还是那些未标节奏的减字谱。

既然古人并不是忘记了这一环节，不标时值，显然便是有意为之的了。

我们知道，古人学琴，都是心口相传，老师怎样弹，学生也便怎样弹，老师弹什么节奏，学生也便弹什么节奏。耳朵好、记性好的学生，听老师弹两遍，旋律也就记住了。回到家，只要有谱子，不会学错的。但乐谱不是只让一二学生学的，而是要让天下琴人学的。那时又没有磁带、光盘，远隔千山万水，在只能看到琴谱而听不到具体弹奏的情况下，谱子不是等同于天书吗？而事实上，古代的大多数琴人正是拿着琴谱学曲子的。

古人把本来很简单的事情弄复杂了，而且是有意这么做，不仅写谱的人有意这么写，学谱的人也似乎乐意这么去学别人的谱子。为什么？这就要说到"打谱"。

在汉语词汇、表达法中，有"打"词的不少，"打鱼""打水""打猎""打毛线"……其意思，都是把那些暂时不能拥有、未成形的东西变成"我"能够拥有的东西。"打谱"的"打"，也有这种意思。但它的涵义更为复杂精妙，"打"的结果是相当不同的，而这种不同，又显然是古人希望得到的结果。

这需要举例说明。

《梅花三弄》是一首著名琴曲，弹此曲的琴家甚多。溥雪斋和吴景略所据谱本都是《琴箫合谱》，但其风格却有着明显的区别。且看他们对第一段的演绎（如图）。

除了弹奏速度和气质的差别外，我们不难看出他们的主要区别在于对节奏的处理上。溥雪斋的处理比较平稳，显得平和疏淡，而吴景略的节奏则较有变化，显得跌宕多姿。这一段两人的变化差异尚不算大，我们一听就知道他们弹的是同一首曲子，但已经反映出不同的气质与风格。节奏在音乐中是时值不同的组合，而对时值的有倾向性的选择则往往可以表现出演绎者的语气，通过这种个人化的语气，又可以见出其情绪性格的燥与缓、品格的率真与执拗、性情的浪漫多姿与敦厚朴实等方面的差异。谱虽同，

音虽同，只是节奏的细小的不同就能产生如此不同的结果。

这个道理并不难懂。每个人都有自己的品格、性情特点，每个人都有自己的世界观、价值观，对待同样的事物、同样的问题、同样的世界有着不同的反应。在这里，谱的相同，正如梅花这一事物是相同的，而不同琴人对梅花的认识却因为审美个体的差异而不同。有人对梅花的理解、体验是愉悦的，静雅的冬夜，梅花在白雪中悄然绽放，朗月在天，万籁无声。琴人无寐，摄衣而起，邀了一二知己，饮了两盏淡酒，赏月品花，作一番清谈，无忧无虑，无思无想，度此良宵。以此心境操琴一曲，大概是不会选择跌宕变化的。而有人或者生逢困顿，百虑莫消。这样的人，于朔风刺骨漫天大雪之时，见老梅如虬铁般的枝干上怒放的花朵，定然激发孤傲之气，痛饮酒，迎风长啸。指下的梅花，必然奇崛苍凉，充溢不平之气。

琴谱音节的不确定的问题，古人当然是知道的，而且这也是他们弹琴时所遇到的一个难题。祝凤喈《与古斋琴谱》中对此有较多的感受：

> 琴曲音节疏淡平静，不类凡乐丝声易于悦耳，非熟聆日久心领神会者，何时能知其旨趣？岂初学所易得其音节乎？琴曲之音节，惟谱载而传，从指下取得。
>
> 古来指法字母，作简笔省文，各谱大要相同，而少有异义。故必先明其谱中字母取音各法，然后按奏其曲操，庶得如其音节也。若奏此谱之曲，而用彼谱字母取音，则于其异义、用法不同者，势必音节相悖而不合，务须各从其用也。
>
> 字母既熟于胸，音节即出于指，然而初学未易遽得，先从师传指授数曲，留神习听，久则渐能领会。再按照谱曲，逐字鼓之，连成句读，凑集片段，渐可以完其曲矣。但当按谱鼓时，心、手、耳、目四者并

梅 花 三 弄

琴簫合譜
溥雪齋演奏
許 健記譜

梅花三弄

琴箫合谱
吴景略演奏
许 健记谱

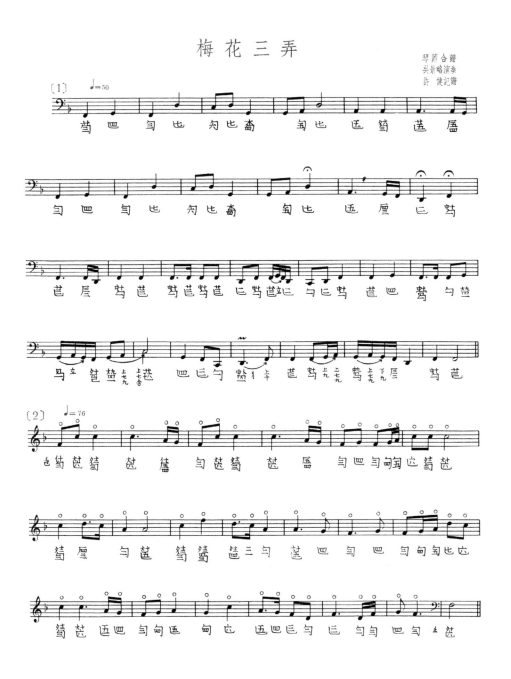

<2> 吴景略弹奏的《琴箫合谱》中的《梅花三弄》。

用：心先主静，目视分明，手按准位，耳听宜聪。一齐相需，不可缺一。每句取音，字字要各分清。如绰则为绰，注则为注，吟则为吟，猱则为猱。逗、撞、上、下，一切皆然，不可彼此牵混忽略过去。

惟其音节，颇难协洽。时日用工，弹至纯熟，一旦豁然而致，所谓丹成于九转也。切勿因一时未得其音节或畏难而半途中止。或欲速而妄为增减，至成靡曼之声，且自诩得意，殊失希音之旨。

夫琴曲，有同音三两声而一气连者；有分一两声而或续上或贯下者；有二三等声而至再作二作者。要不外于联断、疾徐、跌宕、收纵。一曲始终，必得其纲，起、承、转、合，四者以成之。

予操缦卅年，深究其音节，妙在于呼吸气息间，不容毫发之相间。有于一气中得之，有于半息中得之，有留一二气息中得之，各随其曲之悠扬，自得天籁之中节。于是有头板、腰板、底板、余板之分，必须依永和声，而后能合其节也。

凡同此一曲，各谱取音合节，彼此有不同者，宜集而证之。其繁简醇疵，在能审辨。浓艳悦耳，世人多喜；淡泊宁心，知者自得。

予于按奏《潇湘》《搔首》《水仙》等曲，初觉索然，渐若平庸，久乃心得，趣味无穷。凡类此者，可概知也。

予每按奏曲，先审其用何调，便知某弦之各晖(注：即"徽")位，属何工尺，逐字写明，按照鼓之，依永歌之，因是而得其抑扬长短之音韵，并得呼吸气息

之自然，而无不中节，时习熟歌，趣味生焉。迫乎精
通奥妙，从欲适宜，匪独心手相应，竟至弦指相忘，
声晖相化，缥缥渺渺，不啻登仙然也。

　　这段话中并未提到"打谱"的概念，但它所说的内容正是打谱的问题，
而不是根据师传依样画葫芦的弹奏。分析、归纳一下，祝凤喈对如何按谱
鼓曲的体会是这样的：

　　首先要把所弹曲谱的字母弄清楚。祝凤喈之所以要说这话，是因为各
家琴谱的谱字体系有一些差异。"字母"，就是琴谱的谱字。谱字不明白，
音位、奏法就不明确，便无法如实地弹出制谱者的原意。这是不可以大概
的，必须弄明白。这个道理，对于弹琴人来说，人人知晓，几乎不是问题。
历代琴谱谱字的表示确实有差异，理应弄清楚，这是按谱弹奏的基本前提。

　　其次，琴谱谱字在明确音位的同时，于奏法常有所规定，或绰，或
注，或吟，或猱，或撞，或逗，这些奏法，也须依谱字规定弹出。这个道
理，琴人也是明白的。因为大多数琴谱于绰注吟猱等都有特别的标志。比
如绰注这两种在实际弹奏中最常用的指法，几乎绝大多数不加注明的谱字
都是以这两种手法弹出，因古琴直接按准音位相当困难，必须于音位之上
或之下滑至本音才可弹准。即便琴谱谱字不做特别标明，琴人也会选择绰
注取音。而那些特别注明绰、注的谱字是制谱者特定的要求，规定此谱字
要用绰或注来表现。如果说未被注明的谱字尚可以在绰注两法中择一而弹
的话，撞、逗、轮、掐起、淌下、掐撮三声等，则非用规定指法弹出不可，
不能任意改动。也就是说，对于谱字的基本取音法也是相当受限制的。

　　但是，祝凤喈所说的这两点没有解决音的长短和节奏问题。把谱字系
统弄明白、把每个字的弹法搞清楚，琴曲到底弹成怎样，还是不明确的。
所以他说，"惟其音节，颇难协洽"。于是，他便含糊地说出了自己——也
是所有打谱者——的经验，"时日用工，弹至纯熟，一旦豁然而致，所谓

丹成于九转也"。意思是说，音节的事且不去管它，你先把曲子弹得滚瓜烂熟，便自然会解决乐曲气息、节奏问题的。

这种不明不白的、笼统含混的说法，在受西方音乐教育的人看来，简直是不科学之至：连每个音弹几拍且不知道，如何能把曲子弹到滚瓜烂熟呢！

而这种不科学在中国古代的弹琴人看来，正是弹琴的必要的、正常的过程，他们不仅没有把这种含混当成麻烦，而且乐意消磨时光工夫于混沌中见出形象、找到路径，由模糊渐至清晰。而这种寻找和发现，既要遵循和体会制谱者的本意，又最终依靠打谱者自己的学识、品格为原谱做出有个性的阐释，所谓"浓艳悦耳，世人多喜；淡泊宁心，知者自得"。也就是说，音节是在有基本约定的前提下，人弹人殊的。古人制谱不规定时值、节奏，正是要求在更大的可能范围内，让琴人自我表达认识、发挥性情。

那么，按照这样的原则，是否会出现同样弹同一个琴谱中的同一支琴曲却让听者完全不知道琴人所本呢？会不会把傲岸峻拔的《广陵散》弹成流美温存的《凤求凰》呢？却又不是。事实上，琴谱这种独特的自由是在一定范围内的自由，打谱仍然是在一个大的规定的框架中的自由阐发。它的自由，更多是精神、人格、趣味的展示而不是对乐谱无限的随意的安排。

琴谱对节奏的"规定"是多方面的，既有直接的，也有间接的。

首先，琴曲的题材、曲名便是一种规定。

每首琴曲都有曲名，通过曲名，琴人可以明确琴曲题材并大致明确此琴曲的内容。如《墨子悲丝》，是尽人皆知的典故，表现的是墨子见到白皙的丝帛被染成各种颜色而悲叹纯洁的人遭到污染。《秋江夜泊》则明确取材于唐张继的《枫桥夜泊》："月落乌啼霜满天，江枫渔火对愁眠。姑苏城外寒山寺，夜半钟声到客船。"情景、意象十分明了。许多琴谱在琴题之下还有对曲情曲意的解释，如《神奇秘谱》对《白雪》解题曰："是曲者，师旷所作也。张华谓天帝使素女鼓五弦之琴，奏《阳春》《白雪》之

曲。故师旷法之而制是曲。《阳春》宫调也，《白雪》商调也。《阳春》取万物知春、和风淡荡之意；《白雪》取凛然清洁、雪竹琳琅之音。"其意亦甚明。无论打谱操琴者怎样演绎，琴曲的基本情境是不会错的。有的琴谱在琴曲的每段开始之前还有小标题，帮助弹谱者理解曲情。如《神奇秘谱》的《短清》共有八段，小标题分别为：一、琼林风味；二、满头风雪；三、一蓑江表；四、冻云残雪；五、江山雪霁；六、晴日当空；七、一壶天地老；八、万壑尽知春。对乐曲展开、行进过程中的变化做提示。尽管语言对音乐的阐述比较拘泥，弹谱者并不一定根据小标题的规定传达其内容，但大致的约定和提示显然有助于传达制谱者对于琴曲内涵的认识。这方面的内容，对制定琴谱的节奏的影响很微妙，它是在大的情绪范围内对琴曲的平淡舒缓或跌荡多变产生约定的。

其次，古琴谱字中的相当一部分的时值是基本固定的。这些散于琴谱各部分的基本固定时值的音与那些不确定时值的音交织在一起，会对不固定音有极大的影响或限定，它们要求那些不确定的音与之协调。时值基本固定的音大致有以下一些：

夲，"轮"的减字符号：轮指是右手名、中、食三指以"摘""剔""挑"较快捷地次第弹同一个音，共得三声。这三声是匀速的，即三音时值相同。

夰，"半轮"的减字符号：在同一弦上以"摘""剔"次第弹同一音，也是匀速。二声时值相同。

巛，"锁"的减字符号：以食指"抹""勾""剔"同一弦同一音，快捷，匀速，三声时值相等。

毖，"背锁"的减字符号：以"剔""抹""挑"次第弹同弦同音，快捷，匀速，三声时值相等。

夵，"短锁"的减字符号：共五声。前两声以"抹""勾"弹同弦同音，较慢；然后少息。这两音中，后者时值比前者长；后三声与"背锁"同。共得五声，其节奏是基本一定的。

　　𣪊，"双弹"的减字符号：以"剔""挑"次第同时弹两弦音，使一按一散两音如一音，共得两声，时值相等。

　　𥱼，"三弹"的减字符号：以"摘""剔""挑"次第同时弹两弦音，方法与双弹一样，只是多弹得一音，共得三声，三声时值相等。

　　𣀨，"泼剌"的减字符号：同时弹两弦，一按音一散音。右手食、中、名三指并拢一齐向内再一齐向外弹，共得两声，时值相等。

　　𡙡，"全扶"的减字符号：以"勾""抹""勾""抹"次第快速弹两弦，共得快捷相连的四声。每一个音的时值相等。

　　𪔛，"掐撮三声"的减字符号：这是一个较丰富的组合手法，其时值、节奏大体有两种：一是 0̲0̲ 0̲ 0̲0̲ 0̲ 0̲ 0 0-，共得九声；另一种是 0̲0̲ 0̲ 0̲0̲ 0̲0̲ 0-，共得八声。

　　囝，"打圆"的减字符号：在两弦上弹出，左手或一按一散，或一按一泛，或俱按俱散俱泛，右手先一"挑"一"勾"得二声，少息之后，再以快速重复"挑""勾"两次，得四声，然后再缓弹"挑"一声，共得七声。另一种弹法是先"挑""勾"两声，少息，接着"挑""抹""挑"急作三声，再缓弹"勾""挑"两声，也是七声。如果两弦间隔较远，则用"托""勾"打圆。

　　立，"撞"的减字符号：左手按右手弹，得音后，左指急速由本音位向上一闪，并迅捷回归本音位。

　　𥯤，"进复"两字的减字符号：按位得音后，移至上一音位，再退归本位。共得三声，三声时值均等。

　　𥱆，"退复"两字的减字符号：按位得音后，移至下一音位，再退归本位。共得三声，三声时值均等。

　　𠔋，"分开"两字的减字符号：同弦两弹。按弦弹得一声以后，走指上一音位得声，再趁音注下归前一音位又弹得一声，共得三声。三声时值相等。

徝，"往来"两字的减字符号：按弹得音后，即退至下一音位，再上至本位，复又退下一位，共得四声。四声时值均等。

森，"大往来"三字的减字符号。比"往来"的移动幅度大些。但四声时值亦均等。

雀，"小往来"三字的减字符号。比"往来"的移动幅度小些。四声时值亦均等。

这只是时值基本固定的古琴谱字中的一部分，但在琴谱中，这些谱字都是最常用的，在一首琴曲中占有相当的份额。这种基本固定的时值散在一首琴曲中，就使得一首琴曲的总的节奏有了一定的框架，对其他相对比较有变化的谱字无疑形成了一种或大或小的规定，使得那些变化必须在这些约束之下完成，而不是毫无拘束、毫无参考的。

除此之外，琴谱中还有不少表情符号、速度符号，如省，少息；羣，缓作；羣，急作；乞，急；爰，缓；取，紧；昌，慢；丞，轻；禾，重；卢，虚；實，实；屯，顿；霊，渐慢……

加上另外一些如合，入拍；斋，入乱；盒，入慢等符号的提示，各种吟猱的规定，便使得古琴谱的"自由"成为一种相对的自由，也可以说，把这些比较一定的谱字弄明白了，剩下的"自由"是有限的，而且是可以在那些规定了时值、表情的参照下安排的。

不同的谱本、流派，在节奏上又有区别，有各自的一些基本规律。现代著名琴家顾梅羹在其《琴学备要》中谈打谱的节奏方法，从古琴流派风格等方面揭示琴曲的节奏特点，也是相当有道理的：

> 首先要辨明这个谱是哪一派的传本，因为古琴有"声乐派"和"器乐派"之分，也就是"江派"和"浙派"之分，两派处理"节奏"的方法，有些不同，而和其他的中国民间音乐，也是迥异。中国的民间音乐，

大体上都把节奏按疾徐分作"快板""流水板""一点一板""三点一板"和"双重的三点一板"，这很像西乐的 2/4 和 4/4 等拍子，而没有，或很少三拍子和五拍子之类。"江派"的古琴声乐为了须要结合文词的形式，对准三言、四言、五言、六言、七言等诗歌语句和中国古乐强调"乐句"的结果，就有可能有时甚至有必要使用混合拍。例如遇着前四后六的十字句，按"江派"作为声乐要求字音明朗，同时又要求一字一音，就只有用一个三拍子加上一个四拍子；或是用一个五拍子加一个六拍子；或是用两个三拍子这三种方法去处理。这种语言和音乐紧紧结合是民族传统创作手法，文句决定了"节奏"。

　　"浙派"古琴器乐的"节奏"方法也是独特的。明初朱权在他的《神奇秘谱》序中，强调过琴曲有能察出"乐句"，和不能察出"乐句"的两类。(后来浙派琴家把所有刊传至今的琴曲一概断了乐句。)旧时琴家都强调说琴曲只有"乐句"而无"板眼"的说法，但他们从未说过不要"节奏"，甚至还强调要"节奏"。作为器乐来讲，琴家认为琴曲既不受语言文词的拘束，正好奔放地去使旋律尽量优美，不愿再使所谓"板眼"去拘束它，问题是在旧时的所谓"板眼"，一般都是指"一板一眼"，或"一板三眼"等双拍子而言。而琴曲在声乐中就已经不去适合这种规格而用到三拍子或五拍子了。何况是作为器乐的场合，琴家岂肯反而又陷入双拍的规律中去？因此，器乐琴家的"节奏"，采用了另一种方法——用"乐句"和繁复的指法规律

来掌握。在一个"乐句"之中，大体上是独立地组织了一些点拍，仿佛像印度音乐用急骤的鼓点组织出一套"节奏"，那里面可能是一套纯二拍子、四拍子、五拍子，也可能是两三种拍子混合着使用。这就是"器乐派"古琴的"节奏"形式。这样的"节奏"，有一部分可以由古琴繁复的指法去自然地决定，例如抹、挑、勾、剔单字的正音必缓，滚、拂、轮、锁、涓、历的连音必快，吟、猱增长时值之类，再加以旁注的辅助，解题曲意的揣摩，对"打谱"的"节奏"问题，就有把握来处理了。当然，还须要有相当高度的技术修养，才能得到良好的效果。因为"打谱"实际等于再创造。

可是，这种有限的自由依然比西方乐谱演绎的自由大得多，依然需要琴人把谱给"打"出来。这给琴谱的演绎增加了难度，也增加了内涵和趣味，它既是对演绎者的考验，更是对演绎者的尊重。它规定的是一种大致的情境，至于演绎者自己对之理解、传达到什么程度，要看打谱者的修为了。这里所谓的修为，一是要考察打谱者对制曲者、版本及琴曲涵义、艺术风格的知识，一是更要看他自己对这种情境、对生活、对山水的根本态度。古琴谱时值、节奏的不那么"死"，正是给弹琴、打谱者留下了充分的发挥空间、自我创造自我表达的空间，它既是制谱作曲者以此种方式邀约不得谋面的朋友在另一个时空中"会面"，共赏美景、互吐心曲，也是打谱者以此与制谱者的精神相遇，与制谱者眼中的山水相遇，更是自己情怀的一种抒发，是"借他人酒杯浇自己块垒"。依据一定的琴学知识，努力"恢复"琴谱的原貌，当然是首先必须做的工作，要"看山是山，看水是水"，力图明白原谱的本来的"面目"，弄明白乐曲本身想要说什么。否则，

这个依据便没有了意义。但同时,打谱者又须在作曲者提供的"山水"之中,用自己的眼睛和心灵,以自己的学识、趣味和艺术创造力传达自己登山临水的襟怀。这是一种智慧和情感的交融和辉映,是"得鱼忘筌"的快意。

尤其值得注意的是,打谱还不仅是对既有琴谱的一般解读。如果是这样,我们今天所能看到的同名琴曲就不太会出现"同名异谱"的现象。所谓"同名异谱",是说一个同名的琴曲在不同琴谱集中有大小不同的差异。如《阳春》,传为春秋时师旷所作,自明代洪熙元年的《神奇秘谱》到民国三十五年的《沙堰琴编》,载有此曲的琴谱有三十种;又如《平沙落雁》(又名《雁落平沙》),从明代崇祯七年的《古音正宗》到近代的《梅庵琴谱》,共有五十六个琴谱集载有此曲,其中,有些琴谱集中还同时录有多个同名曲。如《春草堂琴谱》中录有本均的《平沙落雁》一谱,外均的《平沙落雁》四谱;《琴谱谐声》录有《平沙落雁》十谱,《天闻阁琴谱》录有六谱。这样的情况,在绝大多数的琴曲都是一样的。这清楚地说明,古人在打谱的同时,或多或少地对原谱进行了改动,加入了打谱者的精神、智慧和趣味。西方研究莎士比亚的学者有句名言,"有多少个读者,就有多少个哈姆莱特"。而古琴谱的文化功能,正在这一意义上表明了它的开放性和创造性。这是"打谱"更有价值的结果,"打谱"的重要意义之一,是在理解原作旨意的基础上,改变、充实原题材的内涵,使原作在很大意义上成为一首新曲。如果不是这样,单单是逐字逐句地演绎原谱,古琴打谱的创作意味就要大大削弱,我们今天能见到的琴曲总数也要少得多,《流水》《潇湘水云》《白雪》《广陵散》《秋鸿》《梅花三弄》等琴曲,只会有一个谱本。成公亮在《〈桃源春晓〉打谱随记》一文中说:"打谱从追求恢复古谱的本来面貌出发,其结果却产生了与古谱原貌不可能完全相同的、打上某位琴家流派风格或个人风格印记的音乐,无论打谱后的曲谱有没有修订,其音乐的实际情况与古代的'原貌'必然存在诸多不同。"

打谱不是件容易的事,它不是一种有格式的工作,因而,今天打谱作

品甚众而被广泛认可的并不多。而当一首在发黄的古籍中沉寂了千百年的乐曲在今天鸣响并得到大家认同时，我们就能够感受到一种神奇的力量超越了时光的拘羁，因为那些优美的心灵借此而得以不朽。

怎样进入古琴世界
——兼说琴的现代传承

古琴作为中国传统文化的大宗，的确是积累丰厚、博大精深的。然而在古琴漫长的发展历程中，却又存在这样的事实：琴和琴人始终是寂寞的，它从来没有热闹过。其实，这样的状况并非古琴独有，一切高雅的艺术、一切深邃的精神都是孤独的。仁人孤独，君子固穷，古今中外皆然。琴作为中国古代仁人君子美好心灵的载体，早已融炼出自己深沉而高迈的精神面容，成为中国精神的一种永远也不会消沉的代表。"古调虽自爱，今人多不弹"式的哀叹延续了几乎整个中国古代文化史，但琴依然没有成为绝响，今后也不会成为绝响。

近年来，抢救古琴、振兴古琴的呼吁之声日隆，许多人开始关注古琴，学习古琴艺术。2003 年，古琴又被列入联合国"人类口头与非物质文化遗产"保护项目，于是对古琴的重视达到前所未有的高度。学琴、教琴、琴学研究，日渐热闹起来。这自然是一件好事，爱琴者多多益善，这总比

所有的人都去吼卡拉 OK 好。但是，什么是古琴，什么是古琴传统，依然有必要通过各种途径介绍给琴的爱好者。琴是一件乐器，又不同于筝、扬琴、二胡等乐器，琴有自己特殊的内涵，有异乎寻常的历史、理念和艺术作风。将古琴视为一般的乐器来学习，当然没什么不可以，只是一来会少了许多的趣味，弄得琴与其他乐器没什么差别，弹到后来必然无趣；二来如果大多数人都以不到位的想法去弹琴、说琴，反而会混淆视听，弄得大家都以为琴就是这个样子。所以，我以为，琴寂寞的时候不会被误解、扭曲，琴热闹之时倒有必要警醒，因为许多伤害往往不是来自外部、外行，而正来自内部、"内行"。

艺术的高雅、精神的高拔，并不意味着它们高不可攀，需要由俗进入；对于尚未进入高雅艺术领域的人们来说，也不意味着需要艺术家们降格以引导之。从一开始起，就应该将最好的艺术呈现给爱好者、学习者，这是对艺术的尊重，也是对学习者爱好者的尊重。那种认为初学者、尚未入门者只能从听由流行歌曲改编而成的琴曲的做法是荒唐可笑的，正如要把我们的民乐介绍到西方，让人家听民乐合奏《拉德斯基进行曲》一样可笑。

先入为主，在艺术熏陶、艺术学习中的作用相当明显。面对越来越多的古琴爱好者，将最好的古琴艺术介绍给他们，将最能领略这门艺术的宽广路径介绍给他们，是古琴界的人应该做的事情，而且，琴界中人也存在一个自我再认识的问题。

首先，应该从聆听进入古琴世界。

琴是一门声音的艺术，是具体的、感性的。理当由聆听进入。我个人认为，应多听老一辈琴家的演奏录音。因为他们有深厚的传统文化修养，人格、性情多有古风，他们的琴严格按照传统的传承方式习得，保存了地道的传统风神，同时，又卓然各有风采。十分幸运的是，二十世纪五十年代查阜西、王迪、许健先生走访全国各地琴家，录制了大量琴曲，其中一部分，前几年由中国唱片公司制成《中国音乐大全·古琴卷》，共八张

CD。这些珍贵的录音，对于保存传统古琴风貌，功不可没。此外，香港龙音公司出版的管平湖、卫仲乐、张子谦、吴景略、刘少椿等琴家的录音，蔡德允、孙毓芹等琴家的录音，也都古意盎然。这些琴家的琴艺，各臻高妙，是入门正宗。

目前活跃于琴界的中年琴家，是以上那些老先生的弟子，他们年富力强，有相当的艺术功力或扎实的音乐基础，也都录制了不少琴曲。如成公亮、林友仁、吴文光、龚一、姚公敬、姚公白、李祥霆等。但公允地说，他们的琴，与传统古琴有不少差别，听他们的琴会得到艺术享受，而如若要领略琴的传统意韵，还是先听老一辈琴家的录音为好。

其次，要阅读一些基本的琴学文献。这里介绍几种：

一、宋代成玉磵的《琴论》。这篇琴论从音乐艺术的角度说琴，谈技法、修养、风格、境界，都要言不烦，体会细致。内容虽较少，也不系统，但认真体会其中的含义，会对学琴者理解传统琴乐有很大的帮助。我个人认为，这篇字数相当少的琴论比《溪山琴况》更简明、自然，没有为了体系的完整而生硬地去把琴品分得过细。

二、明代徐上瀛（徐青山）的《溪山琴况》。这部著作，延用唐代司空图《二十四诗品》的体例，概括出二十四琴况，即：和、静、清、远、古、淡、恬、逸、雅、丽、亮、采、洁、润、圆、坚、宏、细、溜、健、轻、重、迟、速，比较全面地论述琴的技巧与境界，言辞典雅，见解深微精到。徐上瀛由七弦琴的弹奏实践出发，在不脱离具体细微的手法技艺分析的同时，提出自己对古琴审美诸多问题的看法，因而他的琴论就有严密而辩证的系统。阐发既细，又不失境界之高。

三、现代顾梅羹的《琴学备要》。这部由上海音乐出版社出版的琴学专著，体系精严，学养深湛，内容丰富。既可作为学琴者理想的教材、研究者重要的参考文献，又可当作一般爱好者理解琴文化的著作。其治学之严谨、扎实，更可作为今天琴学研究及古琴教学的一个楷范。

四、嵇康的《琴赋》和《声无哀乐论》。琴在汉魏时期勃兴，原因诸多，概括而言，这时的琴是植根于苦痛、深在的精神的。琴之于琴人，不是一件普通的优雅之器，不是优闲中思乐的乐器，不是一般的滋润和补偿，而更是精神人格的伙伴。琴人对琴的精神灌注也不同于此后各阶段。琴曲题材在此时比较丰富，深入各种社会情感，悲凉慷慨而又旷达超拔，与明清琴曲多倾向闲适淡雅有明显的差别。细致地阅读、体会嵇康的文章，有助于在较高的精神层次上理解、把握琴的境象。

五、《古琴曲集》。这部琴曲集汇集了全国各地数十位琴家的数十首琴曲，绝大多数是传统琴曲，也有极少部分新发掘的琴曲。以减字谱和五线谱对照的方式出版，是目前学琴者广泛使用的乐谱。五线谱不能全然反映出琴家细微的演奏风格，但如果能对照已有的相关录音，这部琴谱还是很好用的。此外，对于那些尚未学琴的爱好者，五线谱多少能让他们对这些琴曲的旋律有一个大致的感觉。

六、殷伟的《中国琴史演义》。这部书用通俗、生动的语言对琴史进行描述。尽管此书不是以学术面目出现，多是些琴史上的故事，但作者在史料的收集上花了不少的功夫，演义而不失历史真实，做到这一点已经很不容易。在文化趣味上，我甚至觉得这本书要比一些看似学术其实既没有真正的发现又无趣味的琴学著作强得多。

再次，中国古代历史、哲学思想与诗文。琴是中国古代文化中的一部分，与中国古代文化的方方面面有着非常密切的关联。要了解琴，就应了解琴产生、发展的社会历史背景和广阔的文化背景。琴与中国古代文人的联系尤其密切，基本可以说琴是文人之器。那么，要深入理解琴曲的题材内容、艺术风格和境界，理解中国古代知识分子的精神内涵，不读诗文，便难以做到。

说到这儿，有必要对目前琴界对于琴的传承、教学的一些争论发表一点个人看法。

<1> 清代石涛《山水图册》，故宫博物院藏。

<2>　明代蓝英《山水十开》,天津博物馆藏。

　　琴的传承，有必要在文化观念上强调、在理论上探讨，但首要的任务和终极的目标还是要让这门艺术实实在在地延续、发展下去。这就得不断地有人去学习弹奏。自古以来，琴的传承都主要依靠老师的口传心授。我们今天所能听到的管平湖、吴景略、张子谦等老一辈琴家，都是这么学的，也都是这么教学生的。杨宗稷在《琴学丛书》中这样介绍其师黄勉之的教琴方法："教授有一定程式：两琴对张，其始各弹一声，积声成句，以至于段。学者不能弹则唱弦字指法，使寻声以相和。虽至拙，未有不能习熟者。"管先生教琴，也是要求学生与他对弹，节奏、吟猱都须一样才行。事实证明，这种传统的"笨办法"行之有效。这个道理其实很简单，它类似于学书法过程中的临摹，开始时的亦步亦趋，不仅可以在"技"上学得扎实的规范，于风格、趣味乃至精神气质和人格也会得到习染和熏陶。

　　这种师徒相授的传承方式，具有典型的民间性质，有亲切、温暖的人情味，对"技"的严格要求背后，实际上是对人的道德、情操、文化品位的高要求。然而到二十世纪五十年代以后，这种传承方式发生了极大的改变。琴弹得好的琴家，被音乐院校聘为专业教师。丁承运先生在《世纪古琴艺术的传承与变迁》一文中说："我国音乐院校的设置与教育体制，是自西方引进的，其基础课程如：基本乐理、视唱练耳、和声学、作品分析等均是必修的课程并有严密的体系，后来虽从民族化的要求，开设了民族器乐专业，但其教育体系则是纳入了音乐学院的模式，并不因为是民族器乐专业就可以有所迁就。口授心传的方式在院校里被视为艺人的原始方法，授课必须有正式的教材，各校毫无例外地采用了五线谱或简谱与减字谱对照的双行谱。这首先需把演奏精确地记录下来，原来较为自由的节奏须做规范化处理，或是以某一遍演奏作为记谱的依据，或者由琴家自己酌定一种奏法，而这种业经'固化'了的琴乐的记谱，还会遇到一个明显的障碍，就是自古相传的韵律节拍，很难用西洋的定量性节拍去规范它，一向只承认琴乐有节奏，而不承认其有板眼的前代琴家，必须更新其观念，

1>

将古琴音乐的弹性节拍削足适履地纳入规范的 4/4、3/4、2/4、6/8 等拍子，或频繁地变换拍子来划小节线。音乐院校的古琴教材在印行之前已经过这样的加工整理，于是，崇尚天籁之声的古琴音乐开始有了较精密但已洋化了的记谱。""受过视唱练耳课严格训练的学生解读这种西方符号系统的乐谱是轻而易举的，只是其观念已与琴师有了质的不同。音乐的记忆也不再依赖老师对弹时的口传心授或定当谱的帮助，借助五线谱或简谱的视觉辅助，整个教学的过程显得相当容易，有一定程度的学生甚至于靠视奏就可弹奏新布置的乐曲，老师也可以像其他西洋乐器教师一样给学生以必要的指点，而不必一字一句的对弹。""现代音乐专业教育对古琴的直接影响还不仅仅是上述记谱法与教学法变革这一种因素，学校的环境、占主导地位的西方音乐理论及钢琴、管弦乐、西方艺术歌曲与歌剧演唱的熏陶，使学

生耳濡目染，潜移默化，观摩、考试往往是中西乐器同台演奏，审美的标准采用同一尺度，音乐审美观念逐渐同化，这个音乐观念的变更对古琴音乐形态的变化有着更为深远的影响。"

对古琴在学院的遭遇、结果的同样的观点，目前在琴界非常流行。在这种观点里，学院派的古琴教学、学院的古琴教学体系，几乎一无是处，毫无希望。

我部分同意这种观点，因为这种观点建立在这些年学院古琴教学产生的问题上。但如果因此全然否定学院教琴的有利方面，我却不能同意，而如果进一步认为学院里无法把古琴教好，那我就更不能同意。

我认为，古琴的传统意味淡化更深刻的原因是社会的变化，是人与人之间关系的变化，是人心不古道德缺失的变化，是文化熏染、文化注意力的变化，而不仅仅是学院派教学体系的作用。处于这样的社会文化氛围之中，即便音乐学院的教师依旧延用传统的古琴教学方式，传统古琴的韵味、格调是否能保持，显然也是令人怀疑的。我们处于今天，处于现在，没有可能让教琴、学琴的人回到古代或遗世独立。即便琴不在音乐院校教学而只在民间教学，如今的民间又哪里能找到理想化的适合传承琴乐的环境呢？平日里不学视唱练耳、不弹钢琴、不听西方艺术歌曲，却又如何能全然地充耳塞听不让琴人听到无处无时不在的现代音乐呢！即便习琴者对 2/4、4/4、6/8 拍一无概念，即便习琴者不识简谱、五线谱，现代音乐语言依然潜在于他们的感受、认识之中，挥之不去。说到底，听惯了流行音乐、现代音乐的民间习琴者与学院里接受古琴教育的琴生所受的影响并没有本质的差别。

其实，传统古琴就不是在真空状况中存在的。琴有独立、清高的特性，也始终接受着时俗音乐的冲击，而且，一直或多或少地接纳着各种异质音乐因素，清商乐、民歌、戏曲音乐等，无不能在传统琴乐中找到影子。重要的是琴应该坚持自己的本性，既要在音乐语言、音乐韵味上保持，更要

在琴独立的精神品质上坚持。这种独立，之所以说是精神的，是说琴的阔大、丰富、开放的文化内涵。只有在这样的立意上坚持，琴的优良传统才能够真正地在今天保持得住。否则，琴也太脆弱了！琴在历史上的确一直是孤单寂寞的，但它并不脆弱。今天的琴人，不应该太过悲观。

对于音乐学院能否把古琴教好、能否充分尊重琴乐传统，我同样持乐观态度。近几十年来学院古琴教学有一些问题，结果不尽如人意，很大程度上还是这一段特殊的历史时期文化意识形态比较单一造成的。今天，社会文化意识已相当开明，各种观念都可以在学术上展开交流。打破单一的古琴观念，强调对文化传统的保护，就已经是一个巨大的进步，并预示着可能。

我对于传统琴乐在学院体系中的传承，之所以持乐观态度，还基于所谓"体系"不会是一成不变的，事在人为，只要认识上得到改变，相应的改变就一定会出现。目前高校对中国古代文化已日渐重视，不少高校艺术院系的相关专业已开设中国古代文学课程。古琴专业如果要进一步加强这方面的教学以达到维护传统的目的，我以为可以增设以下几个方面的课程：

一是延请有传统琴学功力的老师到古琴专业任教或兼职，将琴的传统观念、技法介绍给学生，让学生建立什么是"琴"的正确观念，学到扎实的传统演奏技法。

二是开设古代汉语、中国古代文学、古代艺术、古代文化的必修课和选修课。每学期要求学生阅读一定的古代文学名著、思想名著、文化名著。

三是开设"琴论选读""琴律概论"课程。

四是要求学生研究打谱，每学期完成一至两首琴曲的打谱作业。在老师的指导下、在同学间的交流中深入认识琴乐文化。

五是开设西方文化、美学课程，提供参照，扩大视野。

至于音乐院校的常规课程如视唱练耳、基本乐理等，完全没有必要视

如洪水猛兽。如果没有让学生看到、听到、认识到什么是古琴传统，一味地以西方音乐标准、要求进行古琴教学，这是教学者的问题。而在让学生充分了解古琴传统的前提下，掌握一点西方音乐工具，绝不是什么坏事。清末以来，弹琴用工尺辅助，并未导致传统古琴的变质，老一辈琴家中懂得现代音乐的也不乏其人。至于在音乐学院学古琴就一定不是求道、不是修身养性而是去追求功利的观点，是幼稚的，这与认为在民间习琴就一定合乎古风、不求闻达的观点一样幼稚。方法对韵味、境界有一定的影响，而根本影响琴风的，说到底，还在于人的本性、在于人的文化选择。

近几十年来音乐院校的古琴教学，如今有值得反思的必要，琴家和学术界都应该认真总结得失，讳疾忌医、文过饰非都是不勇敢、不科学的。反思的基础，是回过头来认识传统，多做一点基础的工作。而坚持民间传统的琴人，也很有必要对自己做客观认知。因为有的论者对传统的理解相当偏狭，甚至只在简单笼统的观念上做文章，真正的传统是什么，或许自己也并不深知，弹出的琴，手法、趣味也都并非"传统"。简单地说，学院的也好，民间的也好，都应该首先真正把心思放到沉积丰厚的古琴传统中去，诚恳、扎实地向古人学习、向传统学习、向老一辈琴家学习，把人做好，把琴弹好。

上面说得较多的是如何学习古琴，这是普及工作，而更有难度也更有价值的工作还有许多。大体上说，较高层次也是较基础的工作有以下方面：

一是打谱。

存见古琴曲谱有三千多首，而目前传承和被广泛承认的打谱琴曲总共不过一百多首，反差极大。显然，古琴有一个极丰富的宝藏等待发掘。老一辈琴家在世时，琴界曾出现过一次打谱的辉煌时期，《幽兰》《广陵散》《秋鸿》《离骚》等琴曲从无声的历史陈籍中的再现，对古琴艺术的贡献之大，举世公认。此后的数十年，传统文化被革命，琴文化一时荒寂，打谱成果也极少。近些年，一些琴家花费巨大的心力打谱，取得了相当可喜的

成就，《文王操》《孤竹君》《凤翔千仞》《桃源春晓》《明君》等的成功打出，不仅让人们听到更多的富有神思、美感的古代琴曲，还再一次证明沉寂于历史旧籍中的琴曲是一个巨大的艺术宝库，开拓了对古琴文化的认识。

老一辈琴家打谱成就卓著，有目共睹，但他们对自己打谱的丰富经验很少进行整理和总结。这是一个极大的难以弥补的遗憾。因此，与打谱这项工作联系最密切的另一项工作就是对老一辈琴家的打谱进行分析、研究，尽可能地概括出一些规律，为今天、今后的打谱提供帮助。今天的琴家在打谱时，也应该及时将自己的心得记录下来，让琴界共同研究探讨。成公亮先生在这一点上的做法值得推举，他每一次打谱完毕以后，都将对此次打谱各方面的认识——版本的比较、选择；版本的流变考证；音律的新发现；乐句、旋律的安排；指法的体会等——写成论文，希望与琴友和音乐界同行交流。吴文光先生正在进行"《神奇秘谱》打谱研究"的课题，也是极有价值的工作，一定会获得相当厚重的研究成果。

二是琴史的修撰。

对既有历史的描述，是一切工作的基础。琴史悠久，内容极富，但已有的相关书籍却很少。而且，我们目前所能见到的琴史无论是资料还是观点都有明显需要补充的地方。因为琴本身的构成相当复杂，与中国文化的其他方面又有着多方面的联系，重修琴史，工程浩大，恐非一、二人之力能够胜任。因此，很有必要利用可能的条件，有计划有组织地、多方合作地进行这项工作。

三是从各个角度对琴文化进行专项研究、资料整理出版的工作。

这个工作，本身就是琴学知识的积累，也是修撰琴史的一个必要辅助。这些具体工作做得越细致，琴史就越丰实。老一辈琴家曾经做过一批这样的工作，如管平湖先生的《古指法考》；查阜西先生主持的《存见古琴曲谱辑览》和《存见古琴指法谱字辑览》；《琴曲集成》《神奇秘谱》等琴书的出版。这些工作，立意高、方法科学、工作扎实，值得今天的琴界同仁

引以为楷范。琴学研究一方面应该延用这些好的做法继续扩大成果，另一方面，也可以依靠这些厚实的成果、从新的角度对琴文化的方方面面进行研究。比如琴史中的某一个问题、重要琴学文献版本的研究、琴与中国文化的关系、琴的审美特征、斫琴与存世古琴器的研究、琴律研究、著名琴家研究、琴派的渊源谱系等。这样的工作，需要研究者有扎实的知识积累、良好的学术训练基础和科学严谨的学风，应充分尊重历史，不能由观念出发、先入为主地空发议论。有许多这样的工作等待着琴学学者进入，比如，单单是一部《神奇秘谱》、一部《西麓堂琴统》；单单是虞山、广陵、梅庵等琴派的谱系、风格研究；单单是对管平湖先生的研究，就有许多的工作要做。

四是创作新曲。

有一个简单事实似乎常被人忽略：我们现在所听到的传统琴曲，在当时都是创作出来的，其中有一部分是在前人作曲的基础上进行改造，而另一部分则是原创。即便是改造，最著名的如清代张孔山对《流水》的改造，其中的"作曲"意味也是相当大的。那么，是不是现代古琴艺术的延续只能是弹既有的传统琴曲这一种方式？如果古人也像我们今天这么"尊重"更古的人，那么，又如何会产生《潇湘水云》《广陵散》《秋鸿》《离骚》《白雪》等艺术性极高的琴曲？要知道，我们现在所能听到的《广陵散》绝不是嵇康弹的那个《广陵散》，《潇湘水云》也绝不是南宋郭楚望作的原曲，而且，我们还有理由相信它们的艺术水平超过了原创曲。

是不是古琴这件产生于古代的乐器只适合写出一定题材的音乐，而这样的题材今天已经不复存在？这似乎也不能解释疑惑。因为我们已经说过，琴曲的题材极广，而今天的世界也并不单一，说今天的生活和情感没有适合古琴表现的，实在是理由不充分。那是古琴的表现手段太单一？这话更站不住脚，我们不都说，古琴的艺术表现力不同一般吗？

既然陶瓷既有宋代的汝、官、哥、均、定，又有明代永乐、宣德的青花；

既然山水画既有范宽、董源、王蒙，又有徐渭、四王乃至黄宾虹和傅抱石；既然交响乐既有贝多芬、勃拉姆斯，又有马勒、拉赫玛尼诺夫和勋伯格；既然二胡曲既有刘天华、阿炳，又有今天的《三门峡畅想曲》《豫北叙事曲》，为什么古琴就不能有新创之曲呢？

今天古琴新创曲的缺乏，不能表明琴乐只能是"博物馆音乐"，关键恐怕还在今天的人们对古琴传统知之不多，对传统古琴技法、语言掌握得不到家，当一种传统的艺术还不能被人们透彻地掌握时，它必然不能变成今天的艺术家自如运用的一种语言。

可以说，新琴曲的阙如，罪不在古琴传统，亦不在今天这个时代，应该承担责任的，是今天的琴家们，琴家们应该把优厚的古琴传统变成一种活的语言，传达今天的美好心灵和悠远神思。

当然，实事求是地说，目前能进行这种创造的琴家还太少，但不能因为我们今天忙着"抢救"历史文化遗存，忙着"补课"，便可以忘记琴是一种创造性极强的艺术样式，便可以醉心于传统的陈酿中，永远地以古人之酒杯浇今人之块垒。

我对这样的未来有信心：学琴的人越来越多，不论技艺高下，人们都享受这一精神的、美的宝藏，不断升华自己；沉寂于历史典籍中的许多古谱被成功地打出，美的宝藏不断被发掘，传统文化及其价值不断被重新认识；琴的学术研究日益规范和深入，学术成果不断高效率地积累，学术品格与琴的高贵品格日益协调；新琴曲不断地创作出来，使今天中国人的美好性灵与古代那些美好的心灵相映生辉，再次向世人证明琴的魅力，并借琴向世界传达不朽的中国精神。

陶渊明与无弦琴

我们已经知道，琴有七根弦，可以奏出由散音、按音、泛音构成的丰富的音乐。但在琴史上，却有一个人不弹有弦琴，他弹的是一张无弦琴，而且，此人还是在中国文化史上非常重要的人物——大诗人陶渊明。

陶渊明弹无弦琴，并不是民间传说、民间故事，而是正史和有名有姓的历史人物告诉我们的。《晋书·隐逸列传》中说陶渊明：

> 性不解音，而畜素琴一张，弦徽不具，每朋酒之会，则抚而和之，曰："但识琴中趣，何劳弦上声！"

《南史》也说：

> 潜不解音声，而畜素琴一张，无弦。每有酒适，

辄抚弄以寄其意。

《文选》的编撰者萧统在《陶渊明传》中也说：

> 渊明不解音律，而畜无弦琴一张，每酒适，辄抚
> 弄以寄其意。

这些重要的正经著作如此一说，陶渊明不会弹琴却时常在酒后抚弄无弦琴之事，便基本上成了共认的事实。以后的人只要谈到陶渊明和琴的关系，便都以为陶渊明不会弹琴，是个乐盲。大诗人李白在《赠临洺县令皓弟（时被讼停官）》一诗中写道：

> 陶令去彭泽，茫然太古心。
> 大音自成曲，但奏无弦琴。

在《赠崔秋浦三首》之二中李白又一次提及无弦琴；

> 崔令学陶令，北窗常昼眠。
> 抱琴时弄月，取意在无弦。
> 见客但倾酒，为官不爱钱。
> 东皋春事起，种黍早归田。

陆龟蒙在《樵人十咏》之《樵歌》中说得明白：

> 纵调为野吟，徐徐下云磴。
> 因知负樵乐，不减援琴兴。
> 出林方自转，隔水犹相应。

但取天壤情，何求郢人称？

《奉酬袭美秋晚见题二首》之一：

> 鸟啄琴材响，僧传药味精。

《袭美见题郊居十首因次韵酬之以伸荣谢》：

> 近来唯乐静，移傍故城居。
> 闲打修琴料，时封谢药书。

《奉和袭美夏景冲澹偶作次韵二首》其一：

> 蝉雀参差在扇纱，竹襟轻利箨冠斜。
> 垆中有酒文园会，琴上无弦靖节家。
> 芝畹烟霞全覆穗，橘洲风浪半浮花。
> 闲思两地忘名者，不信人间发解华。

<1> 明代董其昌书陶渊明诗。

<1>

从陆龟蒙的诗中，我们可以知道陶渊明不仅会弹琴，而且还亲自择材造琴。显然他于琴是个行家里手，那么，他在诗中提及无弦琴是很好理解的。或因琴尚未张弦，或已得琴中趣，而不必抚弹有弦琴。这分明是一种心情和态度，而绝不是硬要备一张无弦琴于酒后作势。

　　欧阳修《夜坐弹琴有感二首呈圣俞》：

吾爱陶靖节，有琴常自随。

无弦人莫听，此乐有谁知？

君子笃自信，众人喜随时。

其中苟有得，外物竟何为？

寄谢伯牙子，何须钟子期？

　　这么多重要人物都认同陶渊明只会弹无弦琴，于是，陶渊明与无弦琴的关系便在中国文化史上确定下来，陶渊明不会弹琴也便成了事实。

　　我本来也认同这一说法，因为古人说得有鼻子有眼，不像是在说故事。但联系陶渊明的秉性、行事为人的风格，却总心存疑惑：不会弹琴，却好装模作样地弄姿态，这还是那个自然醇和的陶渊明吗？如果有人说纵酒放

达的刘伶或是形骸不拘的李白曾经在醉后手挥无弦琴，我是愿意相信的，因为这基本符合他们的风格，但陶渊明这么做的理由是什么，我有点不明白。

人往往在两种状况下会选择不表达：一是沉陷内心，有最深在的欢乐或悲哀时；一是在大自然中物我两忘时。陶渊明这样的人，把整个生命都融炼成物我两忘的境界，或许会真的选择有弦不张，有琴不弹。但说他不会弹琴，却不是事实。

要把这个问题弄清楚，必须再仔细地去看看陶渊明都是怎样说自己和琴的关系的。在他的诗文里，提到琴的地方不少。如《拟古》：

东方有一士，被服常不完。

三旬九遇食，十年著一冠。

辛勤无此比，常有好容颜。

我欲观其人，晨去越河关。

青松夹路生，白云宿檐端。

知我故来意，取琴为我弹。

上弦惊别鹤，下弦操孤鸾。

愿留就君住，从今至岁寒。

诗人似乎是在说自己曾经去寻访一位高人。当他找到这位隐于高山白云之间的高人后，这位神仙般的高人二话没说，为"我"弹起琴来。弹的是什么呢？什么叫上弦和下弦呢？必须要弄懂。因为这是陶渊明写到的，他自己当然懂。他懂的，我们也应该懂，否则，我们会以为他也不懂。我们绝不可以因为古人说过陶渊明的琴没有弦，就认为陶渊明连琴弦有几根、粗弦细弦分别张在哪里都不关心。"上弦"即我们现在所说的上准，即四徽至一徽的音；"下弦"即我们所说的下准，即十徽至十三徽的音。

上弦音距岳山近，弹上弦音时，因为有效振动弦长较短，使得弹出的琴音较为尖厉、激越；而下弦音则相反，它们近龙龈，有效振动部分长，琴音较为低沉、幽深。而《别鹤》和《孤鸾》是两首琴曲的曲名。陶渊明这两句诗的意思是说，这位弹琴的高人所弹的《别鹤》和《孤鸾》特别有表现力、有特色的内容分别在近岳山的高音区和近龙龈的低音区出现，从而表现出别鹤唳鸣之声的凄厉和失群孤鸾的幽怨。由此可见，陶渊明对琴的声音、技法特征以及琴曲的特点都是熟悉的。至于诗中所谓的"东方一士"，并非实有其人，而只是陶渊明理想人格外物化的反映。这样的表现手法，在陶渊明的诗文中并不少见，其著名的《闲情赋》用的也是这种象征、比附手法。所以，说到底，弹奏《别鹤》和《孤鸾》的"东方一士"就是陶渊明自己。

此外，《杂诗》中也说得明白：

> 丈夫志四海，我愿不知老。
>
> 亲戚共一处，子孙还相保。
>
> 觞弦肆朝日，樽中酒不燥。
>
> 缓带尽欢娱，起晚眠常早。
>
> 孰若当世士，冰炭满怀抱。
>
> 百处归丘垄，用此空名道。

这首诗是诗人自况，用"弦"而不用"琴"，显然是实指自己日常生活中常常抚有弦之琴，而绝非以"弦"来指代他那张出了名的无弦琴。

在《与子俨等疏》中，陶渊明如此描述自己：

> 少学琴书，偶爱闲静，开卷有得，便欣然忘食。
>
> 见树木交荫，时鸟变声，亦复欢然有喜。

长辈对晚辈的自我介绍，是相当严肃认真的。此处所说少时学琴，既未说自己"不解音声"，更未说他弹的是无弦琴。

陶渊明诗文中提及琴的还有：

　　息交游闲业，卧起弄书琴。(《和郭主簿》)

　　弱龄寄事外，委怀在琴书。(《始作镇军参军经曲阿》)

　　清琴横床，浊酒半壶。(《时运》)

　　今日天气佳，清吹与鸣弹。(《诸人共游周家墓柏下》)

　　乐琴书以销忧。(《归去来兮辞》)

　　欣以素牍，和以七弦。(《自祭文》)

<1>　传为南宋李唐所作《归去来兮图》(局部)，美国克利夫兰艺术博物馆藏。
画中童子挑了琴和书，乃陶渊明"左琴右书"之意。

<1

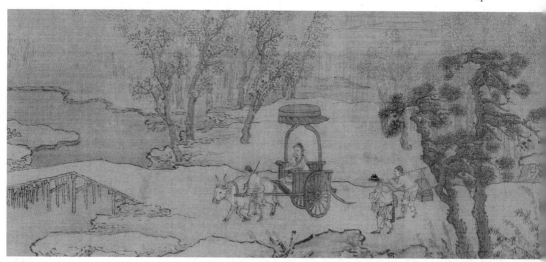

东方有一
士被服常
不完三旬
九遇食十
年著一冠

<2> 清·石涛《陶渊明诗意图》（第十一开），故宫博物院藏。石涛画过一组陶渊明诗意图，画题即陶诗《拟古》之一中句："东方有一士，被服常不完。三旬九遇食，十年著一冠。"他未抄录的部分是："辛勤无此比，常有好容颜。我欲观其人，晨去越河关。青松夹路生，白云宿檐端。知我故来意，取琴为我弹。上弦惊别鹤，下弦操孤鸾。愿留就君住，从今至岁寒。"石涛这一幅画中，一人弹，一人听。所弹显然也不是无弦琴。

陶渊明的自况，应该是了解陶渊明是否会弹琴的最重要的依据，以上所举之例，应该让我们明白陶渊明不仅从小习琴、喜欢弹琴，而且是会弹琴的。而与陶渊明同时期的颜延之在《陶征士诔》中也告诉人们："陈书辍卷，置酒弦琴。"

那么，既然陶渊明会弹琴却又去弹那无弦琴，就成了一个问题。他为什么要这么做呢？一种可能是陶渊明有一次喝醉了，恰好手边有一张琴尚未来得及张弦，陶渊明便取过来闹着玩玩。这种情况或许也发生过，但如果我们真的以为陶渊明总是这么做，那就太浅薄了。

其实，只要我们用心体会一下古人谈及无弦琴的用意，就会发觉其中是别有含义的。李白说："大音自成曲，但奏无弦琴。"意思是陶渊明的人生选择这个"大音"自然成为优美的乐曲，无需于弦上奏出声音来。司空图《歌者十二首》之六："五柳先生自识徽，无言共笑手空挥。"这些话对陶渊明奏无弦琴用意的揭示十分准确。

陶渊明之弹无弦琴，有其性格、人格根源，更有着思想根源。作为一种文化思想的表现，"弹无弦琴"并非陶渊明首创，而是由来已久。

"大音"源出《老子》四十一章：

 ……大方无隅，大器晚（免）成，大音希声，大象无形，道隐无名……

老子把构成万物的根本材料以及万物的变化规律说成一个"道"字，它是自然的、无始无终的、永恒的、感官所不能感知的。同时，万物产生于它，万物的变化根据它，而它的决定万物，又是自然的、无所为而为的。"道"的根本意义是"无"，只有"无"，才是"道"的全部和本质，而"有"，则是"道"的部分显现，越是追求"有"，对"有"的认识越具体越细致，那么，离"道"也就越远。

老子把"大道"的理论运用到对具体"有"的认识时，便强调这些具体事物的"大"，即当这些具体的"方""器""音""象"进入"有"的对立面，也就是"无"的境地时，它们才是"大"的，才是符合"道"的、完美的、本质的。"大音希声"，就是说符合"道"的、完美的音乐是没有具体声音的，那些具体的、人们能够聆听得到的音乐是有限的、片面的、不完美的。"希"者，"听之不闻名曰希"。老子此意并非说听不见的声音是最美的声音，他是从音乐的最高、最理想的美，也就是"大音"来认识的。"大音"是"无"，是音乐本质的美而非一时一地一曲之美。一时一地一曲之美是"有"，是具体的、有局限性的。

弹琴是一种表达，而且是有声的具体表达，是一种有形的追求，而在老子的理论中，这样的追求只能是适得其反的，因为"道"是无为而无不为的，人要有所为，就必须无所为，这样，才能与无为而无不为的"大道"相顺应。老子说："为无为，事无事，味无味。"按照这个逻辑，当然也应该"弹无弦"了。

道家学说的另一位祖师庄子的观点与老子基本相同，他也说过"至乐无乐"，意思是最高级的音乐是不要去制造音乐，也就是说顺应自然、与物俱化、无所作为才是至乐。只有这样，精神才能逍遥无碍，才能得到自由。

在这样的理念作用下，庄子便认为"人乐"不如"天乐"：

> 静而圣，动而王，无为也而尊，朴素而天下莫能与之争美。夫明白于天地之德者，此之谓大本大宗，与天地和者也；所以均调天下，与人和者也。与人和者，谓之人乐；与天和者，谓之天乐……知天乐者，其生也天行，其死也物化。静而与阴同德，动而与阳同波。故知天乐者，无天怨，无人非，无物累，无鬼责。

因此，庄子更强调推重"天籁"，强调无己、丧我、心斋、坐忘，以使己与物同化、与天地精神相往来，只有"视乎冥冥，听乎无声。冥冥之中，独见晓焉；无声之中，独闻和焉"（《庄子·天地》）。才能做到"天地与我并生，而万物与我为一"。

陶渊明的思想与老、庄有差别，但与魏晋其他士人一样，也深受老、庄思想的影响。他又是一个极爱自然的人，大自然对他的安慰、给他的教益最多，他在大自然中最满足。身处于无限蕴涵的大自然中，身处自己清醒抉择的自然无伪的寻常生活中，陶渊明置琴不弹，一定是会选择无言无声来面对这种无限。除此而外，其他一切做为，即便是有一知己在旁可以对之弹琴，也都变得拘泥了。

这是一种得鱼忘筌、得意忘言的精神境况，是一种大孤单，也是一种大自在。这种境界与忧国忧民的杜甫的"瓮余不尽酒，膝有无声琴"（《过津口》）不同，杜甫的忠诚与孤愤是无法化解、无法补偿的，而陶渊明却能在大自然中得到安慰与解脱。所以，李白要说："大音自成曲，但奏无弦琴。"陆龟蒙要说："但取天壤情，何求郢人称？"欧阳修要说："其中苟有得，外物竟何为？寄谢伯牙子，何须钟子期？"司空图看得明白，陶渊明是懂琴的，"五柳先生自识徽"，之所以会偶尔弹无弦琴，是因为"无言"。

有琴不弹，是一种孤单，更是一种无须表达的满足。有的情怀，一旦有所表白，便反而一说就错、一说就偏，落入窠臼言筌。无言无语，不着一字，倒有可能尽得风流。

可是，问题又来了，既然大音希声，无言最善，陶渊明为什么不干脆连无弦琴也不要呢？醺然往田垄上一坐，什么都有了，还要一块有形的木板干什么呢？

或许，陶渊明对这个世界依然是有所依恋、依然有心怀欲述的吧？正如庾信诗云："有菊翻无酒，无弦则有琴。"（《卧病穷愁》）陶渊明固然是罕有的超凡脱俗之人，但恰恰是弹无弦琴的这类表现，让我们还能够感受

他的人间情怀，陶渊明内心世界的纠缠和眷恋，让我们能更丰富地理解这位淡泊的诗人，我们的生命也得到更深的震动。

陶渊明弹无弦琴，是一种精神独往。纵观陶渊明的整个生涯，可以说，他的平淡冲和极为超脱的生命选择，便是在选择弹奏一张无形之琴——他自己无比美好、无比孤独的心灵！

说不尽的管平湖

人类思想、文化、艺术中的有些成就，其实是很难去进行分析、解说的。比如书法中的王羲之、绘画中的梵高、文学中的苏东坡、音乐中的莫扎特，比如《圣经》。他们的不可解说，是因为他们的境界太高，常人要真切地看清他们的面貌、理解他们的精神，不是件容易的事。

如果说我尚有胆气对琴文化的诸多方面说三道四的话，说管平湖先生的艺术，就十分地没有底气了。但因为热爱，因为迷恋其仰之弥高、俯之弥深的境界，不说，不能表白一种情感。而且，我个人认为，管先生的琴，代表着古琴艺术的最高境界，谈古琴不谈管平湖，是极大的缺憾。所以，勉力说一说。

先来看一看管先生身边的人都是怎么说管先生的。

当代著名学者、收藏大家王世襄是我非常钦仰的先生，他的学问，做得不同凡响，做得美。王先生与管先生少年时便相识，且王先生的夫人袁

荃猷是管先生的琴弟子，王先生便与管先生相熟相知。在王先生的《俪松居长物志·家具类》中有这样一段文字：

一九四五年自渝返京，此为最早购得之黄花梨家具。入藏目的，并非作为明式平头案实例，而仅供弹琴之用。时荃猷从管平湖先生学琴，先生曾言，琴几之制，当以可供两人对弹之桌案为佳。两端大边内面板各开长方孔，藉容琴首及下垂之轸穗。其优点在琴首不在琴几之外，可防止触琴落地。更大之优点在学琴。师生对坐，两琴并置，传授者左右手指法，弟子历历在目，边学边弹，易见成效，一曲脱谱，即可合弹。惟琴几必须低于一般桌案，长宽尺寸以160x60厘米为宜。开孔内须用窄木条镶框，光润不伤琴首。予正拟延匠制造一具，适杨啸谷先生移家返蜀，运输不便，家具就地处理。予见其桌案适宜改作琴几，遂请见让，在管先生指导下，如法改制。平头案从此与古琴结不解之缘。

平湖先生在受聘音乐研究所之前，常惠临舍间，与荃猷同时学琴者有郑珉中先生。师生弹琴，均用此案。一九四七年十月，在京琴人来芳嘉园，不曰琴会，而曰小集。据签名簿有管平湖、杨葆元、汪孟舒、溥雪斋、关仲航、张伯驹、潘素、张厚璜、沈幼、郑珉中、王迪、白祥华等二十余人，可谓长幼咸集。或就案操缦，或傍案倾听，不觉移晷。嗣后南北琴家吴景略、查阜西、詹澄秋、凌其阵、杨新伦、吴文光诸先生，均曾来访，并用此案弹奏。传世名琴曾陈案上者，

仅仅唐斫即有汪孟舒先生之"春雷""枯木龙吟"，程
子荣先生之"飞泉"、拙藏"大圣遗音"及历下詹氏
所藏等不下五六床，宋元名琴更多不胜数。案若有知，
亦当有奇遇之感。

　　多年来，予每以改制明代家具难辞毁坏文物之咎。
而荃猷则以为此案至今仍是俪松居长物，端赖改制。
否则定已编入《明式家具珍赏》而随所藏之七十九件
入陈上海博物馆矣。且睹物思人，每见此案而缅怀琴

<1>

<1>　王世襄先生所藏黄花梨琴桌。

学大师管平湖先生。一自改制，不啻为经先生倡议、有益护琴教学之专用琴几保存一标准器，可供来者仿制。是实已赋予此案特殊之意义及价值，其重要性又岂是一般明式家具所能及。吾题其言，故今置此案于家具类之首。

字里行间，对管平湖这位朋友充满了敬重、怀念之情。

管先生的得意弟子王迪先生在《中国古琴大师管平湖先生的艺术生涯》（见香港龙音公司出版的《管平湖古琴曲集》介绍书）一文中写道：

管先生在艺术上是多才多艺，但在生活上却是多灾多难。他少年丧父，家道中落，在苦难的旧社会，尤其是在抗战期间，黎民百姓，饥寒交迫，作为艺术家，也难以幸免。管先生一方面对艺术进行执着的追求，而另一方面还要为生活进行痛苦的挣扎。那时，他家徒四壁，囊空如洗，不得不白日教学，深夜作画。有时，为了卖一把扇面，从北城步行到南城荣宝斋。他也曾做过故宫博物院的油漆工。管先生不仅善于弹琴，而且精于制琴和修琴，现在故宫珍藏的唐琴"大圣遗音"、明琴"龙门风雨"和两个明代大柜子，都是他修整好的。一九四九年前夕，他的生活越发窘困，只好靠画幻灯片来糊口。虽然他过着"一箪食，一瓢饮，人也不堪其忧"的清苦生活，但他依然不放弃对古琴音乐艺术的探索，他每天坚持弹琴打谱和教学，数十年如一日，正是"宝剑锋从磨砺出，梅花香自苦寒来"。

有关管先生的生平，资料相当少，我有幸接触过管先生的弟子，他们说得最多的，是管先生高尚的人品和出类拔萃的琴艺，其余，则是叹息管先生的清贫。可是，每一个热爱管先生艺术的人，都不免会对管先生为什么会取得如此高的成就着迷。因为资料稀有，没有管先生的年谱，管先生写自己的文章一篇也没有，因此，要描述管先生的习琴经历，理解他琴艺的构成，就显得相当困难。

与管先生同时代的琴家查阜西先生在《琴坛漫记》一文中提及管先生，文字是这样的：

> 管平湖年五十四，苏州齐门人，西太后如意馆供奏（注：似为"奉"之误）管劬安之子，父死时年稚，及长，从其父之徒叶诗梦受琴。据云其父与叶诗梦均俞香甫之弟子。嗣于徐世昌做总统时从北京人张相韬受《渔歌》及有词之曲三五，为时仅半年云。嗣又参师时百（注：杨时百，即杨宗稷）约二年，受《渔歌》《潇湘》《水仙》等操。民十四年游于平山（注：疑为"天平山"之误）遇悟澄和尚，从其习"武彝山人"之指法及用谱规则，历时四五月整理指法，作风遂大变云。又云悟澄和尚自称只在武彝山自修，并无师承，云游至北通州时曾识黄勉之，后遇杨时百听其弹《渔歌》，则已非黄勉之原法矣。管平湖一生贫困，与妻几度仳离，近蹴居东直门南小街慧昭寺六号，一身以外无长物矣。十三龄即遭父丧，但十二岁时父曾以小琴授其短笛（注：疑为"曲"之误），故仍认父为蒙师。管亦能作画，善用青绿，惜未成名，则失学故也。五六年来，有私徒十余人，郑珉中、溥雪斋、王世襄

夫人、沈幼皆是。又曾在燕京艺校等处授琴，此其惟一职业。溥雪斋称其修琴为北京今时第一，今仍以此技为故宫博物院修古漆器，惟仅在试验中耳。问其曾习何书，则云只《徽言秘旨》《松弦馆》《大还阁》《诚一堂》诸种耳。（见《查阜西琴学文萃》）

这篇文章写于 1951 年，其时管先生的年龄为五十四岁，正是中年。这篇文章对管先生的介绍尽管简短、粗略，却有许多值得分析之处。

管先生名平，字吉庵、仲康，号平湖，自称"门外汉"，江苏苏州人。清代名画家管念慈之子。生于 1897 年 2 月 2 日，卒于 1967 年 3 月 28 日。管先生十三岁时遭父丧。十二岁时，管先生的父亲曾教他学过琴，是他学琴的启蒙老师。王迪先生的文章中说管先生"自幼酷爱艺术，弹琴学画皆得家传"。可见管先生的琴和画的启蒙老师都是他父亲。因为管先生的父亲在管先生弱龄之时便去世，管先生从父学得的技艺应该不多，但家学之于一个人艺术历程的影响力却不可忽视。

管先生正式习琴的年代不详，按查阜西先生的文章介绍，"及长，从其父之徒叶诗梦受琴"。学了哪些曲子，也不详。而后，"从北京人张相韬受《渔歌》及有词之曲三五""为时仅半年"。这说明管先生在向张相韬学琴时，已经有了相当的基础，否则，要学《渔歌》这样的曲子是困难的，而从张相韬学琴，还学了"有词之曲三五"，说明管先生曾经接触过琴歌。

管先生比较重要的老师是近代名琴家杨宗稷，这一段学习的时间较长，"约二年"，学的曲子也多是《渔歌》《潇湘水云》《水仙操》等名曲。杨宗稷的老师是近代大琴家黄勉之，管先生向杨宗稷学琴二年，应该在很大程度上受杨宗稷的影响。杨宗稷没有录音，但我们今天还是可以从杨宗稷的儿子杨葆元的琴音中听出管先生与杨宗稷的渊源。

对管先生影响更大的应该是天平山的悟澄和尚。管先生遇到悟澄和尚

以后，"从其习'武彝山人'之指法及用谱规则，历时四五月整理指法，作风遂大变"。杨宗稷是成名琴家，又是以教学严格著称的黄勉之的弟子，管先生随杨宗稷习琴，自然接受严格的指法训练和用谱规则。那么，以如此严格的训练基础，再去花大量的时间学习不同的指法和用谱规则，只能说明一个问题：悟澄和尚的指法和用谱规则一定有不同一般的妙处。而"作风遂大变"，更明白地说明了这种影响之大。

王迪先生这样概括管先生的琴艺渊源："管先生对古琴艺术研究极深，得九嶷派杨宗稷、武夷派悟澄老人及川派秦鹤鸣等名琴家之真传，他能博取三家之长，并从民间音乐中汲取营养，融会贯通，不断创新，自成一家，形成近代中国琴坛上有重要地位的'管派'。"可见，管先生的琴风由三个重要方面构成：一是博取各家之长，二是从民间音乐中汲取营养，三是创新。这种概括与查阜西先生文中的内容略有差异，但基本意思是一致的。

因为管先生没有留下教琴的教材或操缦的笔记，致使我们今天非常遗憾地不能具体分析他的心得，好在他留下了大量的录音，使得我们可以直接聆听他的琴音，使我们须臾不离他的艺术，这其实是最要紧的。

管先生的琴艺有一个发展变化的过程，在这里，我不可能、也没条件详说，只能谈谈自己听管先生琴曲的大概感受，说说我对管先生总体琴风的理解。

我说过，古琴的最高境界是"清"，而管先生的琴风，正可以一个"清"字概括。

声音是无处逃心的，是一个琴人内心情况的反映，是人格精神的写照。

管先生的"清"，首先是人格的清洁。

但凡介绍管先生的文章，都不免说到管先生的清寒，但正如桓谭《新论·琴道篇》中所说：

雍门周以琴见，孟尝君曰："先生鼓琴，亦能令

郭平先生：

寄来《古琴丛谈》，早已收到。近因身体不适，足部出现浮肿，去医院检几次，还复不愈。尊著内容丰富，内容涉及学术，又有趣闻，十分钦佩。

关于管先生琴学渊源，曾分别与张中先生讨论过，意见一致，简略奉闻，聊供参考。杨时百先生从黄勉之大师学琴多年，但杨的天分似稍差，却肯用功。因无法掌握规律而求多微细变化的吟猱，只好划小板来夺其大略。管先生没有从黄大师学，但从杨老学琴有年，他有绝顶音乐天才，又从机械化的分板悟出勉之先生有规律但又无规律的指法，在一定的程度上恢复了黄大师的真谛，故管先生竟是黄大师的隔代传人。不知您对上述看法认为有一定的道理否？

匆复并祝

撰祺。

王世襄
2006年2月28日

<1>　王世襄先生 2006 年 2 月 28 日给作者的来信。

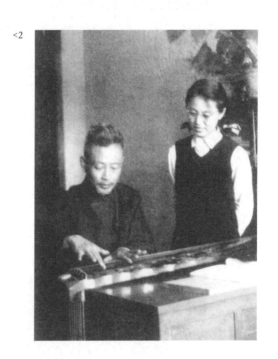

<1> 管平湖和他的弟子们。前排左起：许健、管平湖、
郑珉中；后排左起：王迪、沈幼、袁荃猷。
<2> 1957 年，王迪随管平湖学习时合影。

文悲乎?"对曰:"臣之所能令悲者,先贵而后贱,昔富而今贫。摈压穷巷,不交四邻,不若身材高妙,怀质抱真,逢谗罹谤,怨结而不得信;不若交欢而结爱,无怨而生离,远赴绝国,无相见期;不若幼无父母,壮无妻儿,出以野泽为邻,入用掘穴为家,困于朝夕,无所假贷。若此人者,但闻飞鸟之号,秋风鸣条,则伤心矣,臣一为之援琴而长太息,未有不凄恻而涕泣者也。"

这个道理,再简单不过,也再深刻不过。正如"诗穷而后工"一样简单和深刻。管先生的生活遭遇,与雍门周描述的那些不幸之状是一样的,但管先生之高,在于他的音乐有超越悲恻的美,他的音乐有深在的悲苦,但并非形容枯悴之态。清新质朴,是天行健、君子自强的品格。老子说,大象无形,大方无隅,大音希声,延用此说,我以为,管先生的琴乐是大悲若喜。这样的超越,似乎都没有经过任何的纠缠,没有丝毫的自怜自艾,便转化成一种与天地、山水、人格中最美好的品质浑然一体的美,不可名状。恰如刘熙载《艺概》所说:"天之福人也,莫过于予以性情之正;人之自福也,莫过于正其性情。从事诗而有得,则乐而不荒,忧而不困,何福如之!"他说的是诗人,用以说管先生,也是非常合适的。

性情之正、人格之高,是管先生琴艺的根本,有了这样的根本,管先生是自信的,他的琴因而有了清刚之气,乐而不荒,忧而不困。

管先生所弹的琴曲中,以"悲曲"居多,《幽兰》《胡笳十八拍》《大胡笳》《离骚》《乌夜啼》《广陵散》《潇湘水云》等,都是失意、愤懑的内涵。但他的演绎却将这种内涵引向于"清壮",哀痛总是被转化为深沉内敛,缠绵情绪被转化为大的悲悯,成为哀而不伤的境界。

"清",在明清文化,常常只是一种平和雅致的趣味,这种雅趣当然也

能远离悲苦，但不免让人触摸不到内在的悲怆，而管先生之清，是沉潜于人格精神之中的清，是比雅趣更高的一种人格境界。

管先生有益然的生活趣味，擅种花草，擅作书画，喜爱民间音乐，甚至玩鸣虫也是一流高手。王世襄先生在《冬虫篇》一文中（见《锦灰堆》）说起过管先生养虫的趣事：

> 古琴国手管平湖，博艺多能，鸣虫粘药，冠艺当时，至今仍为人乐道。麻杨罐中喜出大翅油壶鲁，其翅之宽与长，数十年不一见。初售得善价，旋因翅动而不出声被退还。平湖先生闻讯至，探以兔髭，两翅颤动如拱揖状。先生曰："得之矣！"遂市之而归。不数日，茶馆叫虫，忽有异音如串铃沉雄，忽隆隆自先生葫芦中出，四座惊起，争问何处得此佳虫。先生曰："此麻杨的'倒拔子'耳！"（售出之虫因不佳而退还曰"倒拔子"）众更惊异，竞求回天之术。先生出示大翅，一珠盖药竟点在近翅尖处，此养虫家以为绝对不许可者。先生进而解答曰："观虫两翅虽能立起，但中有空隙，各不相涉，安能出音！点药翅尖，取俗谓'千斤不压梢'之意，压盖膀而低之，使两翅贴着摩擦，自然有声矣。"众皆叹服。先生畜虫，巧法奇招出人意想者尚多，此其一耳。

心意之巧，趣味之富，可见一斑。性情如此之人，心中必对生活有喜悦，也必然形之于琴。而琴中所涉社会情感、山水自然，定然有更阔大、更深微的美丽，这些，一定更让管先生着迷，让管先生在于自己情感不离不弃的同时，把深沉的个人情感与广大世界的美融合在一起，在表达的同

<1> 林西莉《古琴》一书中的管平湖先生照片。照片旁边注解文字："管平湖常进来询问我们学习的情况，他坐在王迪那张唐代的大红琴边，用这张他自己录唱片使用过的琴，弹我们正练习的曲子。"

时实现了超越。这种对一己、对雅趣的超越，非常自然，一点姿态也不去做。能如此，恐怕只能说是天性使然。

晋人说，"清正使人自远"。管先生的琴，骨子里清刚清壮，而又有清远之致。清远，是说一个人精神对世俗情感的超越。这种超越，以思辩的方式，或许会落入玄虚寂寞，而以艺术的方式，则在超越自我悲情的同时，与具体可感的美好事物发生联系，以美的形态呈现。管先生的超越，不同于一般的忘怀于山水，不同于简单的依傍。他的琴，更多地有着对历史情感的体贴。当他以琴声去体贴屈原、蔡文姬，去体贴历史上那些仁人志士，体贴那些美好而不幸的心灵，体贴山水自然时，他的个人遭际的不幸就与民族的苦难、与众生的盼望融为一体，与不朽的山水相应和，成为一种大

的关怀。这种"远"，就不是于情感的逃离，而是美与美的交往。

我们在听管先生的琴曲时，总能感到一种不同寻常的清逸之气，一种清越的美。似乎管先生的琴中更多的是山水自然的清新而非人间情感的拘泥。这一方面与管先生的大悲悯、大关怀有关，也与琴曲题材、内涵多山水情抱有关，与管先生重要的打谱多早期琴曲有关，也与管先生的手法有关。

管先生打谱的成就，举世公认。只要稍加分析，就不难发现他所打的谱子多为早期琴曲。《幽兰》取自《古逸丛书》；《长清》《离骚》《白雪》《广陵散》《获麟》《大胡笳》据谱为《神奇秘谱》。这些早期琴曲，保留了大量古指法，风格、趣味与明以后有很大的差异。

琴曲与中国诗文、绘画、书法等艺术一样，早期的作品质朴、厚重，更重人在天地间的直接感受，植根于生活，取源于心灵，而非生长于既有的艺术传统，因而具有更显著的原创性，艺术手段与表现内容的结合更紧密、更天然，相对于后来的趣味讲求，早期艺术更讲究格调和境界。从艺术历史的角度而言，早期艺术更"古"。琴曲也是如此，早期琴曲声多韵少，右手取音，变化丰富，却又不致于熟腻，左手则简洁，具有清劲、质朴的特点。

在前面的章节中我曾说过，打谱的重要意义之一，是它具有突出的开放性和创造性，这是琴曲文献多"同名异曲"的原因，也是历代琴曲传承、发展的主要方式。管先生的打谱，在这一点上表现得非常突出。他打的许多琴曲，有主要的据本，但将其弹奏录音和据本两相对照，却会发现音、谱字并非一一对应。这种改动，根据多种版本，参证考量而做出，其中也不乏管先生自己的增删。这正是古琴文化的特点，在最高意义上体现了打谱的价值。所以，他的打谱和弹奏，既是精湛的艺术品，也是古琴文化不可多得的珍贵文献。

管先生右手出音，均是近岳而弹，力度大，劲健清刚，很少出柔和温

煦之音，显得非常劲拔、开阔，是往远开张而非往里收缩的。但因为管先生右手指甲不好，几乎没有甲音，出音便特别地沉厚，在峭拔的同时，不致于粗厉。古指法用得多，必然变化多，这难免造成细琐，而管先生右手出音既古拙，又在音量上非常统一，始终保持气格上的清正。

管先生左手取音的特点也非常明显。吟猱多用方直而极少用圆柔，而且均是"有板有韵"，有十分严格的规矩。这便化繁为简，使旨在取韵的复杂的吟猱有了统一的个人语言。而且，管先生的吟猱用得并不多，当吟猱便明白清晰地吟猱，不当吟猱则绝不妄动。此外，管先生的绰、注也非常简炼，多取短而少用长。细加留心，可以发现管先生左手的许多取音是直接按本音而不用绰，这与绝大多数琴家取音多用绰有着分明的不同，因而更显得清隽、洁净。古琴取音不易一下子找准本音，所以要借助绰，渐至本音，管先生能直接按准本音，这当然与他无与伦比的功力有关，是一种自信的表现，但我认为这更是由管先生对古指法的尊重、由他清劲简明的性格趣味决定的。《神奇秘谱》中有"绰"音，但大多数按音未标"绰"，这显然是古人的一种要求，管先生左手取音，正是按照古谱的风尚而做的。这样，本音和本音之间就少了许多冗赘，少了许多与本质关系不大的所谓"韵味"。

对于古琴指法的用意，管先生有独到的见解。我听王迪老师弹过管先生传授的《渔歌》，其中的拍煞手法很特别，不同于我们听惯的那种爽利的拍煞。王迪先生说，管先生当时的解说是：《渔歌》是归隐之士的精神自况。醉于江湖，心中有所述说，却又觉得不说也罢，于是轻扣船舷，欲说还休。这里的拍煞，应该取此情况。

这样的理解，找准了手法与琴曲内涵的内在联系，真是非常微妙得当。

在节奏板眼上，管先生也非常有个人特点。他的曲子，节奏规整，韵律方正，急而不乱，缓而不散，语言十分统一。但这种规整，又明显不同于西方音乐的节奏特点，而是以平远、高远、深远的意图，将个人精神均

衡地灌注于琴曲展开的每一个阶段。与此相关，管先生弹琴的音色、轻重的变化不大，对比小。听惯了西方音乐的人可能觉得这种音乐比较单调。其实，这正是中国艺术的特点，它不同于情绪化、戏剧化的音乐表达，避免了那种激动的表情，避免了表面的漂亮，使得情感深在，刚正而不粗厉，生动而不过敏，古朴而不枯槁，润泽而不甜腻。

管先生的"古"，不是苍古，而是清新之古；管先生的"逸"，不是草逸，而是清逸；管先生的"寂"，不是荒寂，而是清寂；管先生的"健"，不是一般的壮健，而是清健；管先生的"刚"，不是刚硬，而是清刚。

管先生的艺术如宋元画，笔笔精到，又略无有句无篇之弊。这有技巧的方面，更反映出人的丝毫不苟且。每一个音、每一个吟猱都有来历有涵义，却又统一于大的境象，遗形得神。

管先生对传统琴学的修养极为深厚。他的独特琴风，有着极为扎实的基础。因为对与琴有关的知识、技法掌握得扎实，管先生才有可能在进入中年以后成功地打出那么多古曲，而且，绝大多数都是大曲。在今天看来，不懂简谱、五线谱的管先生，在当时录音、辅助记录很差的条件下打成那么多大曲，实在是不可思议的事情。须知，这些琴曲，别说"从无到有"艰苦异常地打成功，即便是一个有相当水平的琴家，照着管先生的录音和整理谱把它们全都熟练地学弹成功，也是非常不易的。

古人论山水画，有将画家分为逸家、作家者，所谓逸家，即王维、荆浩、关仝、董源、巨然、元四家等天才纵逸的画家。作家即李思训、李昭道、赵伯驹、马远、夏圭、戴进等长于功力者。而兼逸与作之妙者，为范宽、郭熙、李公麟等。前者大致是具有极高天分的艺术家，是开派立宗的人；后者为功力深厚扎实者。只有极少的艺术家能够综两者之长。

管先生，可以说就是兼逸与作之妙者。

传统"文化"在管先生身上是活的积淀、活的体现，他不是生活在优雅的诗文中，而是生活在生活中，他的琴，植根于中国活的传统中和他自

己的生命、性灵中，其清新与自然，有如种子破土而出。

管先生的琴，不是舞台表演化的，不是庭园式的，而是万壑松风，是大河宽流，是孤云出岫，是清朴之人立于苍茫天地间的磊落与坦荡。

管先生，怎一个"清"字了得！

聆听刘景韶先生

二十世纪初的中国，风云际会，国运凋败，丰博优美的中华文化，于凄风苦雨中飘摇。有言曰"国家不幸诗家幸"，思想和艺术在国破家亡之时往往会激发出不可思议的热力，获得新异的发展。这一时代中国出现的那么多思想文化巨匠，不难证明这一颇有些尴尬的"规律"。

古琴在历史上的衰落，似乎更早。明以后，琴运既已明显衰疲，到了清末就更加不堪。琴文化的各个方面，诸如新曲的创制、琴谱的整理出版、琴器的制作、理论的思考等，尽皆音声喑哑、粗糙苟且，惨不忍睹。

琴的过于完美、丰富，琴文化的过于优雅，显然是它乱世寒碜粗陋的原因。但是，古琴毕竟"天生丽质难自弃"。细究起来，我们会发现即便是放置在整个琴史上，这也是一个相当活跃的阶段。因为它不仅出现了一批大琴家，而且古琴风格在这一时代也有了突出的变化，尽管掀动变化的人数并不多。但艺术历史毕竟往往只记录具有创新之功的这些少数。有

时，一个人、一支曲就可以在极大的程度上代表一个时代、一个民族卓越的意识和精神。

山东诸城琴派，是琴文化史在近代的一个重要代表。其中的重要人物王冷泉、王心源、王心葵、王燕卿以独到的琴风及《龙吟馆（观）琴谱》《梅庵琴谱》，在当时及以后的琴坛上造成广泛深刻的影响。略加归纳，这一琴派之所以在近代琴坛上有相当大的影响，原因有三：一是这一琴派有鲜明、独特的琴风，形成一个流派；二是该琴派有自己不断发展至定型的据谱；三是重要代表人物在中国近代琴坛上影响很大。这种影响的表现之一，是诸城、梅庵琴人课徒甚众，人才辈出；表现之二是在思想、文化、学术上影响巨大的高等学府——南京高等师范学校和北京大学——分别延请了诸城琴家王燕卿和王露于校内授琴。博大精深的古琴进入高等学府，先河自此而开。

王燕卿先生创立了一种古琴风格，被称为梅庵琴派，其学生中有影响的有徐立孙、邵大苏、孙宗澎等，其中声名最著者为徐立孙。他对梅庵的贡献，一是在王燕卿先生去世后于南通以"梅庵"为名建琴社，一是以王燕卿先生的《龙吟观残稿》为本，整理出版《梅庵琴谱》，该琴谱于1931年出版以后，又多次印刷，并被翻译成英文在美国发行，对传承、发扬梅庵琴艺贡献良多。

徐立孙先生在家乡南通数十年，勤勉授琴，学生中的陈心园、吴宗汉、刘景韶、朱惜辰均登堂入室，卓然而为名琴家。

刘景韶先生自1956年始担任上海音乐学院的古琴教师，直至退休。在这所著名的音乐学府里，刘景韶先生传道授业，成果卓著。今天活跃在琴坛上的一些著名琴家如成公亮、龚一、林友仁、刘赤城、李禹贤等都曾受到过他的教益。（注：这是本书第一次出版时的内容。如今，这里所提及的成公亮、林友仁、刘赤城、李禹贤诸先生已去世多年了。）刘景韶先生为人谦和温雅，除了潜心抚琴课徒，他在中国古代诗词文赋方面的造诣

也相当深厚。琴文向来是相辅相成的，没有深厚的古典文化修养而要把琴弹好，是不可能的。而琴如其人，若没有高贵的人格，要把琴弹到高境界，更是绝无可能。刘景韶先生人、琴、文三修，表现于琴，自然有不同凡响之处。

以下就刘景韶先生生前的弹奏录音说说我的聆听感想。

《捣衣》一曲原在《龙吟馆琴谱》中，后被收入《梅庵琴谱》。现传较著名的有声资料是川派琴家龙琴舫弹奏的《捣衣》，节奏规整，始终上板，一气呵成。而刘先生的弹奏有自己的特点：整体感很强，气韵统一。他弹奏平和、文雅，起伏小，右手发力既均衡又富于变化。这其实是极难做到的一种艺术分寸感。曲意俯仰沉思、恍惚思亲，非常有内涵，有个人

<1>　　东南大学内的梅庵，柳诒徵先生书匾尚在。
屋前有梧桐和杉树。

的理解和表达，或者说是弹出了自己的修养，没有腔调而有气质。据资料称，刘先生弹此曲受杜甫有关唐代妇女捣衣思夫的诗作影响，其意为悲别伤离，而从刘先生本人的弹奏中，我感觉其意与老杜诗的沉郁顿挫还是有较大区别的。细品虽有悲意，却是"哀而不伤"的品质。耐人寻味的是，刘先生的另一录音却弹得飞快，好像赛跑。那是一场现场音乐会，不知是否其时场内气氛不适合弹琴，似乎刘先生受到干扰，不能一心一意弹琴。不过，这一录音却又让我们得知刘先生其实有着非常深的技巧功力。

《秋风辞》为《梅庵琴谱》中著名的小品，流传甚广。以此曲开指习琴者为数不少。但要将此曲弹出大境象，需要奏琴者内心对时移事易、人情变迁有深刻微细的体验和感受。理解上的差异，很可能会将此曲弹得纤弱缠绵有余而深沉蕴藉不足。刘景韶先生的弹奏，上下吟猱及轻重的变化都不大，既不迟滞，亦不轻率，匀和平静，而怅惘徊惶之意内蓄，将这支小品弹得清新明净。

《归去来辞》的曲意，来自陶渊明著名的《归去来兮辞》。陶渊明其人其诗文内涵非常丰富，远不是一二个概念所能概括。《归去来兮辞》也是如此。表达以琴，殊非易事。

刘景韶先生弹奏此曲，总体风格依然清新文雅，整体变化幅度不大，但行句自由潇洒，下指浅淡灵动。精彩之处更在泛音，轻快跳脱，一种摆脱世俗烦扰的欢喜惬意。仔细分析，刘先生对乐句的处理有自己的特点。上板在第二句，与开头不对称。这样的处理，与《归去来兮辞》开头却是很协调。将起始的一声舒畅的叹息与其后的诗句分别开来。略加推衍地分析，这种形式上的安排，又多少可以窥见刘先生这位谦谦君子胸臆中的奇气，只是这样的奇情逸气融蓄于平静淡泊之中不易察觉而已。其实在此曲流畅的行句中也时常露出这种奇气，非常耐琢磨。

《樵歌》是著名琴曲，并非《梅庵琴谱》中原有。表现樵人于暮色四合之时，伐木山中，是空寂浑厚的景象。在目前所能听到的老一代琴家的

录音中，广陵琴家刘少椿先生所弹的《樵歌》非常有内涵和特点。

刘景韶先生与刘少椿先生是至交，时常过从。刘少椿先生《樵歌》的弹奏浑厚老辣，拙朴苍劲，而曲意又是闲适逍遥的。据资料云，刘景韶先生习弹《樵歌》，经常与少椿先生交流。少椿先生能弹在前，景韶先生习弹在后。景韶先生弹此曲受少椿先生影响是肯定的，但景韶先生的弹奏又明显有自己的气质，别有境象。

《玉楼春晓》是《梅庵琴谱》中的一首小曲子。照说这样清淡雅致的小品特别符合刘先生的文人气质，但刘先生却将此小品弹得古朴、拙实。

《关山月》，曲虽小却境况大，被视为习琴的入门正宗。刘先生的弹奏为两遍，第一遍凝重甚至略有迟缓，第二遍明显流畅得多。但起首三音及结句时的三音都有意迟滞，极费力气，仿佛内心负担甚重的样子。这种安排也颇具心思，既避免了小篇幅曲子难以避免的单调，又避免将曲子弹得过于滞涩晦暗，于是弹出了慷慨悲凉之意。

《平沙落雁》最早出现于明末《古音正宗》，或为明末曲。经过梅庵琴人的加工，成为梅庵派的代表曲，极富特点。其中那段泛、按相参的段落写形状景，形象鲜明。刘先生的弹奏爽快而苍劲，开头雄壮恳切，一字一音，有北方音乐的慷慨之气，与其主体风格不同。其后的速度于不觉间渐快，没有突然之感；大写意而又大写形，概括力极强，删繁就简。左手的大猱大绰，突出悲愤之意，与其他琴派多注重淡雅寥落的秋天境象不同。

《搔首问天》是著名大曲。刘先生弹得如行云流水，散淡从容挥手而出，却又一字一音如同刀刻出。在行句过程中让人感觉到一种徊惶苦闷，一种不屈孤绝，一种其实并不寻求解答的询问，是一种深刻的自我询问。听到深细处，胸臆波涌，刻骨铭心。弹到迅捷时，仿佛狂乱而清醒的意识，是思想者痛苦的极致传达。

我以为，此曲可以作为刘先生的代表作。

《长门怨》一直被视为是刘先生的代表作，同时也是"梅庵"的代表

<1> 现代琴家刘景韶先生在家中弹琴。照片拍摄时间约为 1966 年初。刘善教先生提供。

作，述说的语气很分明。刘先生的弹奏总有一种说话的意味，乐句有特别的组织逻辑。与一般的音乐不一样，很传统的味道，可以说，是地道的中国味道。乐句和思绪徐徐展开，且行且思，曲意重在写意，而非写形。

刘景韶先生的琴是弹给自己听的，他的琴没有表演的痕迹，没有矫情虚饰的成分，是"自在"的琴。因为不用强，委婉而言，刘先生的琴便有一种理性明净的品质。

梅庵派的琴风，大都大绰大注，而刘先生的绰注却很短，显得干净利索。他弹琴举重若轻，虔敬温厚，不玩琴，不作态。不故作姿态拒人于千里之外。不格外地表白，而是一种表达。仿佛对挚友述说，仿佛自语，不静不喧，恰到好处。他将内心的沉厚，以淡泊出之。不做表面文章，尽去浮华而情意真挚。

刘先生的琴，初听淡，再听深，继听则内心骇然而悲，有一种无处述说、不能解决的痛楚。因为这种内在品格，粗拙者便能收敛之，浮华者便能壮阔之。

刘先生弹琴，手上功夫很好，有特点，但被表达融化而不觉。乐句处理的散、整关系很微妙。散中有整，整中有散，结合得非常自然。气息的呼吸感很强，自然，有语气，顺畅。轻重变化相当大，但又不易察觉。他的变化不是为了音乐的变化而变化，不是外在形式的，而是内心话语的。

流派影响人物，人物丰富流派。今天看来，作为传承梅庵的重要人物刘景韶先生，他对梅庵琴派的传承贡献甚大。他的琴，将民间传统与文人意识恰当地结合在一起，最终表达出个人话语以及独立的人格。刘先生自己强调古琴音乐与文学的联系。这正是古琴不同于其他音乐的一个不容忽视的重要特点。

刘景韶先生的琴风，可概括为温雅明洁。此琴风之来，源于人品的温清，意识的清醒及学识的丰厚。他是学者型的琴家，又是本性自然的琴人。

聆听刘景韶先生，如同与一位沉默、不擅言语而内蕴丰澹的蔼然长者对坐，瞻之在前，又忽觉遥远；瞻之在远，却又清晰亲切。

不知为何，聆听刘先生，有一种特别的感觉，能体会到当一种挚情全然述说出来之时，也是弹琴者茫然若失孤独寂闷之时。

所以，刘景韶先生的明净和沉默，淳厚和孤独，需要再三聆听和体会。

闲话《秋籁居闲话》

成公亮老师的散文集《秋籁居闲话》即将由中华书局出版，让我写一篇书评。成老师的作品，无论是琴曲还是文章，我基本上都是在它们刚刚写出时就听到、读到的，甚至整个的写作过程我都伴随。距离太近，文章很难成为一种清晰、明确的对象，谈读后感有点找不到集中的感觉。

平时跟成老师在一起，二十多年来都是闲话的方式，那么，今天这篇文章也不妨闲话。正经的评论文章，我相信会有别人去写。

《走进邵坞》和《风筝组曲》那两组文章是成老师集中写散文时的产品，那一时期成老师的女儿红雨去了德国留学，成老师的生活中少了个亲人，有点闲，想的事情以及做的事情在时空上就比较远，就会对不太要紧（也可以说很要紧）的事情产生非分之想。成老师开始往故乡宜兴跑，左一趟右一趟，用化纤材料编织的"蛇皮袋"背了宜兴山里的茶叶和冬笋回来，也带回来种种见闻。他说那里的山、水、人多么多么地好，说想在那里买

房子。一段时间过后，成老师的想法不断地发生变化，终于像与所有新事物接触后发生的结果一样，由新鲜、兴奋到深刻、茫然、沉寂和平静。然而，成老师那么需要琴以外的其他的新鲜事情来消磨生活，他又开始学着放风筝——买风筝、放风筝，写一起放风筝的人。结果呢，又是一番由新鲜、兴奋到深刻、茫然、沉寂和平静的过程。

准备回故乡在山中筑居与在公园放风筝这两件重要的事，经过向来极敏感的成老师内心的筛子一筛，深刻的人间世的体验化作了文字和成老师头上渐多的白发，其他则似乎化为平常。但我一直以为，比起成老师与享兹的长笛即兴合作，比起成老师与琼英卓玛绝美吟唱的合作，邵坞和风筝其实对成老师的琴产生的影响要远超之。因为成老师内心最惦记最纠结的是人，而且是最复杂最有血肉的人。历史的深厚，风景的优美，甚至艺术的超越境界，这些成老师也十分喜爱的内容，与他对日常生活的心智情感投入相比，我以为其深刻性和重要性都差得很多。

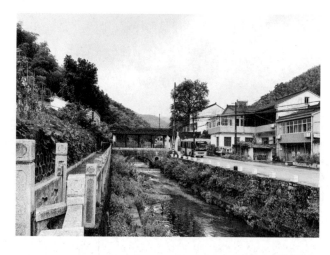

1<

<1>　许多次，成老师坐长途大巴去邵坞。他想寻找一个清净的桃花源待着，但最终还是失望了。（于晶／摄）

成老师去邵坞山里时，带了一本从我这里拿去的《陶渊明集》，显然他是想去做陶渊明的。成老师既有"不为五斗米折腰"的骨头，也有"衣沾不足惜，但使愿无违"的心情，但是他到那里去能做什么呢？陶渊明有田种，成老师没有；陶渊明可以弹无弦琴，成老师肯定做不到。成老师和所有热爱山居的城里人、文化人一样，是纸上的樵夫、弦上的渔父，偶尔去享受大自然很好，要彻底融入，基本没戏。所以，当山里的生活以与城里的生活一样的格式出现时，成老师的新鲜感开始消退了；当思考油然涌出、做不到"弃圣绝智"时，成老师开始沉默了。

相比于邵坞之行，成老师放风筝一直让我不理解，我觉得长时间站在那里仰着个头呆看天空，难道会很有意思？这么多年来，我只勉强去看成老师放过一次风筝，但令人遗憾的是，那次风筝高手成老师忙了半天竟然没把风筝放上天。但是，成老师所写的《风筝组曲》，特别是那篇《普里希别耶夫中士》，我认为放在任何地方都是一流的好文章。

《走进邵坞》和《风筝组曲》之所以让我特别喜欢，大概是因为这些文章与琴无关，与古琴大家无关。也就是说，写这些文章的成老师完全是个寻常人，甚至是因为初来乍到、想要"走进"早就在那儿的而且略处弱势的寻常人。因此经常在艺术的高点上俯瞰、批评众生的成老师，得以用平视的眼睛与别人交流，谁也不是领导，谁也不是大师，每个人都柴米油盐、生老病死，真实地、卑微地活着，大家都携带了不适合言说的生命信息，在一种若即若离的状态下交流，稍深交集，便有可能刺痛对方，让优美的山水和无垠的天空变成黑暗的东西，然后再归于平常。

成老师本来是想以山居、放风筝这类事情超越平日的庸常与纠缠，结果还是回到了庸常和纠缠。不过，这一段"折腾"不仅丰富了成老师的生活内容，也于不觉间深微地影响了他的琴风。成老师后期打谱、创作中表现出来的内涵和品质，无论是哲思的深度、形而上思辩的超逸和内容的丰阔程度，都明显进入一个新的境地，虽然那些快意、沉思、安祥、洒脱中，

仍然处处可听到"成式"忧愁与伤感,但成老师的琴由悲伤转而为悲壮,历史、人文的情怀分明有了增进。我以为,成老师后期琴的格调更高,这一评价绝不仅仅因为这一时期他的作品数量多、题材广,而是指成老师弹琴,有了某种沉醉、洒落与忘却的心怀和气质。换言之,这两段对于饱经沧桑的成老师来说远远算不得什么的小经历,让成老师重新看山是山看水是水了。

今年年初开始,成老师每隔三周住院化疗一次,目前已是第九次了。上苍保佑,成老师身体状况不错。每次我陪成老师住院,两人都可以说很多的话。与二十多年来一样,谈得多的,都是家常闲话。我曾经"抱怨"说,成老师去过的许多好地方——比如邵坞——我都没去过,我跟随成老师学琴二十多年,都在柴米油盐、家长里短中,在生命无比的真切中,眺望崇山大川了。(成老师逝世于 2015 年 7 月 8 日。此文作于 2014 年。)

1>

<1>　2013 年 1 月 6 日成老师住院当天。带成老师去省人民医院，医院决定让成老师住院，开始接受化疗。这是我陪他在医院对面的乌龙潭公园晒太阳给他拍的照片。成老师是 2015 年 7 月 8 日去世的。这张照片上的成老师脸上有笑容，此后被病痛折磨，不记得他还有没有笑过了。

李白诗《鸣皋歌送岑徵君》有"盘白石兮坐素月，琴松风兮寂万壑"。友人藏一宋琴，琴名"雪夜钟"，另有一方印，印文为"盘白石兮坐流水"，当用李白此句意。

中国古人，作诗有诗法，作词有词法，绘画有画法，琴曲作法却阙如，不知何故。此为古琴文化最大的遗憾，也不妨说是最大的缺点。

自明刊《太古遗音》开始，众多琴书谈琴之九德中之"芳"，都说是"芳，谓愈弹而声愈出，而无弹久声乏之病"（《文会堂琴谱》干脆把"芳"改为了"永"）。我

以为，"芳"，是于抚弹之下，琴音有鲜美芬芳的活力，有灵性之意。是九德中其他品格的综合与提升。可与"琴有五能"："坐欲安，视欲专，意欲闲，神欲鲜，指欲坚"中之"鲜"相仿佛。

古人诗画，若有琴，多自然美物相伴。这肯定并非全然写实，可以想见，一定有清寒得像杜甫那样，于秋风茅屋中弹琴的。

早期琴曲，多悲凉慷慨之义士哲人情怀，晚近则多半悠闲文人流丽的巧思，终究归于小意思了。

中国古代诗文讲求"载道"，琴似乎也不免。"琴者，禁也"的意识延续在整个琴史。然而，细究琴曲，却不难发现古人往往有被人们忽视的幽默感。比如《酒狂》，我以为正是有幽默感的琴曲。正如六朝纵酒作达的名士们，是中国历史上最痛苦的一众人，也是中国历史上最有智慧、最有幽默感的一众人。读读《世说新语》，就可以理解这一点。

少年时生长于北国，常得见辽阔秋空中雁群南归的景象。如今听不少琴人弹《平沙落雁》，以为其人未见过那番情形，所弹之曲，名之曰《鸳鸯戏水》或许更恰当。

新斫之琴，挖槽腹甚关键，稍不小心多挖一分，则

出音空泛。而有的旧琴琴面破败，以新材填之，仍出善音，甚是奇妙。

琴人记日记写日札的甚少，无数珍贵信息因而不存，至可惜。若琴人将交游、抚琴所思等记下，像王世襄先生连斗蟋蟀的赌份单都仔细收存那样，琴文化史将会有非常丰富有趣的呈现。也正因此，张子谦先生的《操缦琐记》就显得非常可贵了。

中国古代文学、哲学思想、绘画、语言文字等皆有通史，研究积累厚重。而琴史仅有宋代朱长文那部十分简单的"通史"及今人许健先生的《琴史初编》，作为通史意义的琴史始终是一个十分薄弱的研究领域。其原因，大概是研究中国古代文化的学者大都不熟悉琴，而今天的琴人又大都于中国古代文化的学养相当肤浅，很难在大的文化范围中整理琴史。

好琴和好曲都是最好的老师，会教人该如何弹琴，甚至该如何做人。正如好女人会自然而然地让男人明白该如何做男人一样。

新材不如旧材，主要原因是新材所含水分大，震动受影响，音难松透。旧时候木材伐下后，往往于江河中扎筏运输。木材于水中长时间浸泡，其中浆汁被拔除，继之用于房屋梁柱，经时历世，自然干爽。以之为琴材，

往往佳善。

琴之灰胎，有鹿角霜为之者，有八宝灰胎者，有瓦灰者。有人以为凡瓦灰为之者必劣器。此论大谬！斫琴制器之终极目标，乃出佳音。若能出佳音，瓦灰有何不可？

琴最怕无趣。有的琴似乎散、按、泛、匀、实、净无有不好，却无趣味个性，弹来也是乏味。弹琴亦如是，做人亦如是。

近百年来，新度琴曲乏善可陈，也是怪事。或许，琴家们都忘了琴是可以作曲的，《秋鸿》《广陵散》《潇湘水云》那些伟大的曲子是我们的古人从无到有创作出来的。相信在古代，仅仅能弹别人所作琴曲而不能制曲者，绝非一流琴人。

有人说古琴技巧简单，远不及小提琴、钢琴、古典吉他这些乐器。此说有些道理。不过细想想又有问题。"简单"是个容易让人误解的概念，要知道，就是劈柴担水这样的简单事情，人与人的差别也大得很。天下无难事，无下也无易事。

在我们自己的历史区域中看，古琴的文化遗存的确质与量都出类拔萃。但公允地讲，如果横向与西方音乐一比，古琴音乐的量、古琴文化历史的研究积累实在少

得可怜。把自己的文化捧得太高，并不是件好事。

古画与琴有关者，多山水画，其中有高士于松下林间盘膝抚琴的内容，更多的是携琴访友图，文人逸士策杖行于山间泽畔，或前或后有一小童仆抱着琴。比之高士抚琴图，后者更让我觉得可爱有趣。有时不免会乱想，这些抱琴的小孩子中不知有没有成为大琴家的？或许应该有吧。

总是为那些藏在博物馆的古旧琴难过。狮子老虎即便被关在动物园的笼子里，也还有活肉吃。这些曾在无数琴人指下令众山皆响的佳器，没人弹，多寂寞呵。

管平湖先生之琴，悲凉清越，而其绘画却是妩媚优雅一路。可见高人性情之丰富多样。

新中国成立以后出生之琴家，其琴之风格多半大同小异，难见个性呈现。究其因，无非读书少，学养不足，加之大文化环境的影响与具体训练的"现代"化。

有好丝弦琴者，非丝弦不弹，以为钢丝弦无古意。余以为，古意今意与否，在心志、修养、趣味而非琴器。可以设想，即便管平湖先生、刘少椿先生以钢丝琴弹奏，仍是古意。而今天之琴人即便用装有丝弦的唐代"大圣遗音"琴弹曲，也难得古意。

宋朱長文琴史之盡美篇

琴有四美一曰良質二曰善制三曰妙指四曰正心四美既備
則為天下之善琴而可以感格幽冥充被萬物況於人
況於己乎昔司馬子微謂伏羲以謀八音皆相假合思之無
而備律呂者遍斷衆木得之於梧桐蓋聖人之於萬
物也亦各辨其材而為之器也既知其材矣又審求其良
者以待於用養其小者以致於大故禹作九州之夏有嶧
陽孤桐而詩美周室之盛曰梧桐生矣於彼朝陽又衡公
之作琴也如此後之賦琴言且材者必取於高山峻谷迴
神於良林以待於用養其小者以致於大也古之聖賢留
謂求其良林以待於用養其周室之盛言且材者必取
漢絕洞盤紆隱深巉巖嶇峻之地其氣之鍾者至
高至清矣而雷建之所摧擊霜雪之所飄壓鸖鸞
獨鵠之所棲息黃鵠鶬之所翔鳴其聲之感者至
悲至苦矣泉石之所磅礴琅玕之所蔭集祥雲瑞
露之所覆被零露風雨之所長育其物之助者至深至
厚矣根盤幹以輪囷枝紛郁以崴蕤歷千載猶

鴻泥關

香港黄树志先生研制丝弦，殚精竭虑，消耗积蓄，终因入不敷出而中止。大可惜。

管平湖一辈琴家，多半有深厚旧学修养，诗文绘画书法皆擅，与琴艺可谓相得益彰。而今天的琴家，大概连文言文也读不大通，遑论依律填词、研墨挥毫了。以此素养而欲得古琴妙味，难。又见有琴人登台奏琴，着旧式衣裳，人工喷雾，仿佛仙境，以为得古意。实则聊具皮相，离题万里。

老一辈琴家，多闻师友切磋交流，如"浦东三杰"之张子谦、彭祉卿、查阜西；刘少椿与刘景韶；管平湖与溥雪斋、张伯驹等。山高水远，携琴访友，或陋室轻寒，言笑晏晏。遥想佳况，其乐何极。

尝从王迪先生问琴，王先生以毕生之力整理管平湖先生文献，所抄曲谱积案盈屋，而将管先生所赠之"清英"卸弦囊琴。余有幸多次亲见王先生弹琴，其手法技艺之高，可谓远超群侪。而王先生自己几乎无有录音。学生对老师所为，真可感天动地。

南京博物院藏有南朝砖画"竹林七贤"图，其中之琴已清晰可见十三徽，与今天之琴无异。然弹琴者却是左手击弦，右手按弦。或以为彼时琴人正是如此弹琴，不知砖上之纹样乃先有模范。想来制范者刻纹样之时弹

琴者是右手击弦左手按弦，与常规无异，一旦泥土入范再出范，纹样立反。此与图章上反向文字一旦钤于纸上变正同理。

嵇康诗云："目送归鸿，手挥五弦"，南京博物院南朝砖画"竹林七贤"中之琴，的确也是五根弦，所谓"手挥五弦"，盖实况也。

琴多独奏，亦有琴箫合奏者。一弦一管，合音谐和。而箫之部往往与琴之部全然一致，所奏乃琴曲而已。若另为箫谱曲，使琴、箫有异，各有所述，当更有妙处。

琴以木材为之，而木材之寿有定数。旧琴经年历岁，材质枯朽，其音因之苍古松透。而终有一日全然朽败若沙土，彼时之琴，大约会弹之杳然吧？因此，目前藏于博物馆或私家之手之旧琴，应该尽可能由名家录音，留下有声档案，否则，那些旧琴将无为而终。浙江省博物馆藏有多张名琴，曾请成公亮、姚公白、丁承运先生分别以装上黄树志先生制作的丝弦的唐琴"彩凤鸣岐"和"来凰"录音，制成 CD 发行，便是特别有意义的做法。

琴之吟猱，为取韵之用，为得趣之用。旧谱之中，往往将当吟猱处标明。按理，未标明吟猱处则不必吟猱。而目前琴人弹琴，几乎无处不吟无处不动，与奏二胡、小提琴一般。处处颤动，处处动情，往往灵动有余，空

灵不足。此亦今天弹琴之一病。将军横刀立马，侠士舍生取义，扁舟随流漂荡，轻云无心出岫，大概还是静一些、净一些更合适。

西人高罗佩著有《琴道》，其人深谙中国文化，所作文言当行本色，格调趣味俱佳。张子谦先生《操缦琐记》中也提及此人，言其于琴学几乎无所不知。此言或未尽如实，然一外国人于琴学研究之深，也足令国人汗颜。

瑞典学者林西莉（Cecilia Lindqvist）年轻时曾来中国，在北京古琴研究会随王迪先生学琴，经常可以见到管平湖、查阜西、溥雪斋、吴景略等老先生。她后来著有《古琴》一书，其中记录了不少她在中国学琴时的见闻。她以一位西方学者的眼光来看中国传统文化，常有出人意表的有趣见解。

旧琴之佳，与经时历岁有极大关系。而琴人弹琴，亦要求阅历支撑内涵之表达。琴有慕古倾向，非久历时光世事，不易有喜旧慕古之趣。

琴之为技，自然要求百炼成钢，以至熟而生巧。而熟极之巧，又不免意趣俗滥，满耳脂腻，渐失质朴厚重之骨气。因之一流琴家，虽无一音不工，却始终保有方正拙朴之意。

现代著名琴家顾梅羹先生 (1899—1990) 有《琴学备要》一书传世。凡琴器、指法、手势、乐谱等，此著都有精到论说。全书以工楷手抄，雍雅端和，一卷在手，美感十足。不知当今的名家、"大师"们读这样的书会不会汗颜。

此书中的乐曲部分共有五十一曲，曲谱后均有据本考订和曲意说明，内容丰富。并对如何演奏提出建议和要求。学理扎实，文辞典雅。显然，这五十一曲均为顾先生擅弹之曲，《广陵散》《秋鸿》《离骚》《潇湘水云》《大胡笳》等大曲尽在其中。数量可谓惊人，又令人神往其弹奏情形。如果能在书后附上顾先生弹奏所有这些琴曲的录音，对于今天的琴人与琴生们将会是多么巨大的一笔财富。

古琴文化历史的遗存相当丰博，但对之进行的研究却远远不够。比如，与中国古代诗歌的研究相比，古琴研究者、研究成果的数量和质量都差得太远。当今的"大师"们于演奏或有成绩，但古琴丰厚的历史遗存、综合的文化生态构成，今天绝大多数琴人还没真正进入。

琴之制作，最近几年突飞猛进，不少新琴的质量已堪与旧琴中之佳者媲美。我以为，若再上层楼，则漆与丝弦的研制尚有巨大空间。木材总有办法找到，槽腹制度可以剖好琴研究，而漆胎与面漆的构成其实相当复杂，

对琴音气质、韵味的影响非常微妙。丝弦的制作也经证明非同寻常地困难。

1956 年，查阜西先生带领王迪先生、许健先生到国内各地访琴，这是中国古琴史上功德无量的重要事件。据查阜西《琴学文萃》记录，当时工作组去了国内 20 个地方，收集了 86 位琴人的 262 曲，近 2000 分钟录音，以及一些重要的古琴文献和图片。俗称"老八张"的《中国音乐大全·古琴卷》中的琴曲录音，多半即此次工作的成果。

因为当时条件所限，这一路的访琴没有录像。若是查先生们一路所见有可视影像传世，将会是多么丰富有趣的情形！

一首琴曲，特别是像《潇湘水云》《广陵散》《秋鸿》这样的大曲，对作曲者情怀、才能的要求不知要高出一首诗歌多少，但是古来琴人多寂寞，唯有诗家留其名。

《查阜西琴学文萃》中有《胡笳三姥》一文："妇人弹《胡笳》者凡三人，均今虞社友。黄渔仙、陈芸仙、严丽贞是也。渔仙十六嫁十七寡；芸仙，沈草农妻，无儿女，极凄凉；丽贞故妓也。三人年皆七十矣，皆旧时薄命人，其善胡笳，殆以之寄臆耳。"寥寥数十字，弹琴者细致感受，从中可悟，或远超那些高妙的琴道大论。

曾见数张旧琴漆面全修至如新，断纹尽失。断纹乃时间岁月之功，斑斓沧桑，自然成纹。不仅视觉极美，也实际影响琴音。全部磨修，实在是糟蹋美感又破坏声音。旧琴有敔音，磨修弦下断纹即可，无须全部磨去琴面断纹。

古琴弹奏手法固有各种独自特点，其中最寻常而又最特别者当为绰注等走手音，即两个以上目标音之间的移动。多数习弹者的意识都在目标音的取音准确上，忽略了走手的轻重缓急浓淡深浅，而此项正为不同琴家风格、趣味所生之处。

古琴谱的特别形态，导致其不能如西方乐谱那般可以"如实"地传达制曲者的原意，如《神奇秘谱序》中所说，"琴谱数家所载者千有余曲，而传于世者不过数十曲耳。不经指授者恐有讹谬"。这就给琴曲的流传带来重大障碍，打谱这一迷人而又烦人的情况由此出现。虽然朱权对琴曲演绎之不同之妙有这样的精彩解说："琴道乃正大，概其操间有不同者，盖达人之志也各出乎天性不同。于彼类不伍，于流俗不混，于污浊洁身，于天壤旷志，于物外扩乎与太虚同体，泠然洒于六合，其涵养自得之志见乎徽轸，发乎遐趣，诉于神明，合于道妙，以快己之志也。岂肯蹈袭前人之败兴而写己之志乎？"但从他自己的表述中也可分明感觉，仅靠指授而不能依谱习弹，的确也是古人的困扰。

琴曲《归去来辞》之曲意完全源于陶渊明之著名文学作品，典型的中国古代文人归隐山林的物外之志。而朱权在《神奇秘谱》中即指出，早于陶渊明的左思就有《招隐》诗："杖策招隐士，荒涂横古今。岩穴无结构，丘中有鸣琴。白雪停阴冈，丹葩曜阳林。石泉漱琼瑶，纤鳞或浮沉。非必丝与竹，山水有清音。何事待啸歌，灌木自悲吟。秋菊兼餱粮，幽兰间重襟。踟蹰足力烦，聊欲投吾簪。"又有《招隐》曲："山中鸣琴，万籁声沉沉。何泠泠，石溜寒泉萦心。未必丝竹如清音。不如归去！踟蹰投吾簪。归去来！丹葩耀林。归去来！幽兰涧深，灌木自吟松竹阴。遑遑何之？三径为君寻。篱下黄花散金。振衣踟蹰弹冠尘。莫教双鬓萧萧霜雪侵。"

　　著名琴曲《忆故人》不见于古代诸谱，为近代琴家彭祉卿家传之谱，似为近代所作之曲。此曲与古谱中之《山中思友人》曲调不一，显为不同二曲。朱权在为《山中思友人》解题曰："我有好怀，无所控诉。或感时，或怀古，或伤悼而无所发越者。非知音何以与焉？故思我昔日可人，而欲为之诉，莫可得也，乃作是曲。"此解题用于理解《忆故人》，亦甚是精到。

　　琴曲表现，多高人达士之壮怀逸兴，然亦有别趣者。《神奇秘谱》于《雉朝飞》解题曰："是曲者，犊牧子所作也。在齐宣王时，处士泯宣，行年五十而无妻。因出薪于郊。见雄雉挟雌而飞，不觉意动心悲，仰天而叹曰：'大圣在天，

恩及草木鸟兽，而我独不获。'乃为歌曰：'雉朝飞兮鸣相和，雌雄群飞于山阿。我独伤兮未有室，时将暮兮可奈何？嗟嗟暮兮可奈何？'"可见琴曲之丰富。可惜此类意趣太少。

明代《五声琴谱》仅有五曲，《春雨》《汶阳》《仙山月》《鸿飞》和《盟鸥》。谱为抄本，抄写精雅，可见制曲者自重之意。然此五曲几不见于其他各谱，曲名也与寻常琴曲名风格迥异。未知其曲是何种风采。

古人讲琴，除了技法，还都爱高屋建瓴地说一番大道理，把琴的意义说得很严重，立志不高远的人，看到这样的大道理，可能一下子就对琴敬而远之了。黄士达《太古遗音》序中说有人或许会认为他与朋友们时常弹琴奏曲"非吾儒者之急务"，黄士达拽出孔子助他回答道："殊不知潜心博古固儒者之当先，而玩物适情亦儒者之不可弃。不然，夫子何以曰'据于德、依于仁而游于艺，兴于诗、立于礼而成于乐'也？"这话说得就非常到位。孔子和琴，本来都是极有趣极鲜活的，后来莫名其妙被抽筋剥皮、敲骨吸髓成了没有生命的偶像。

从明代《梧冈琴谱》作者后序中可知，编撰者黄献十一岁进宫为太监，进宫后就受皇帝之命随司礼太监戴义（竹楼）习琴，"未尝少倦"，六十多岁时编了这部琴谱。读这样的文字，我总想，黄献的一生会是怎样的情

形？如果将黄献自小进宫习琴的事情写成小说、拍成电影，应该很棒。

查阜西先生有一篇重要文章《古琴艺术现状报告》，其中统计了当时琴人尚能演奏的琴曲，什么地方的哪位琴家能弹何曲，一一列出；并将这里面所有的琴曲渊源及曲情做了详尽深透的解说，学术功力之深，方法之严谨，仅从此一文中便可窥得。举例证明：琴曲《龙朔操》之"龙朔"为何意，今天许多人都不明就里，只知道该曲题材是王昭君远嫁单于的心绪。查先生认为《龙翔操》之"龙翔"没有意义，是一个错误，应该是"龙朔"，理由他三言两语说得明白：一、朱权称"龙翔"，"翔"是"朔"字的隶写，萧鸾也是直称"龙朔"。二、龙朔是单于的驻地，用龙朔才能与《昭君怨》发生关联，殷尧藩诗"地横龙朔连沙暝，山入乌桓碧树重"就是证据。

单单是征引殷尧藩的诗来谈琴曲名，别说今天的琴家，就是研究中国古代诗歌的学者，恐怕也没几个知道殷尧藩是何许人。

明代诸琴谱中，《阳关》一曲多有载入，且多配以歌辞，以王维的《渭城曲》为基础。有的相当俚俗，如同戏文一般，也有的花了心思专门拟写。《风宣玄品》中的《阳关》有九段，每段所配诗都完全不同，相当典雅。兹举一例："渭城微雨洗青山，柳绿花红万物鲜。翠袖款留

行客住，青莎柔衬醉人眠。离情默默重斟酒，话别匆匆暂歇鞭。可惜何戡诚意切，不分重叠唱阳关。"

不仅诗写得用心，《风宣玄品》的雕版镂刻也极美。可以由此推论，此谱录曲的质量一定很高。

再推开去说，虽说开卷有益，但读书其实不必太多，把好书读透已经时不我待。读琴谱、择谱而打，也是同理。琴谱浩瀚，像《神奇秘谱》《风宣玄品》《西麓堂琴统》等如此精严的并不多。

《西麓堂琴统》说弹琴要诀有曰："凡引上不可丝毫过度，若引下抑下注下却不妨，盖有后声相接。所谓'跻攀分寸不可上，失势一落千丈强'是也。"引韩愈《听颖师弹琴》诗句作喻，很有趣。

《西麓堂琴统》谈定弦："凡调弦先看大概声之高下，取一条为主，然后次第调之。太急则易断，太缓则无声。不急不缓其声则得中。"由此可知其时琴之定弦并无标准音概念。

古人说，琴宜置于床上以近人气，若放于被中尤佳。不知道这是想当然还是通过了实践证明？

琴曲《流觞》与《酒狂》谱字全然一样。今天广为

流行的《酒狂》传为阮籍所作，意趣流美，与"以青白眼视人"、狂简的阮步兵似乎很难对应起来，以"流觞"为题却甚是合适。

《西麓堂琴统》的书法出自二王，介乎文徵明、唐伯虎书风之间，特别漂亮。可惜前后非同一写手，后面的要差很多。

敦煌莫高窟绘画中常有供养人绘像，为琴谱编撰者绘像者不多，《杏庄太音补遗》中有杏庄先生萧鸾小像，《重修真传琴谱》中有杨表正绘像及像赞，《绿绮新声》有徐时琪小像（徐自称终南山人，因此其小像曰"南山先生像"），杨抡《真传正宗琴谱》有杨抡小像，均是萧散模样。

明代蒋克谦所辑《琴书大全》用力甚精，这部大书起自蒋氏高祖，其后经蒋克谦的祖父、父亲和他本人扩充，凡四代人之力。全书似出自一手所写，书写极工。且不说内容之富，单单是那么大的部头从头至尾写刻大小如一、几如当今排字，便足令人发不可思议之欢喜赞叹了。

近代大学者梁启超任公先生《好事近》一词中有句"千古妙文章，只有一篇《七发》"，对汉代枚乘《七发》无以复加地盛赞。《七发》中有一段关于琴的文字："客曰：'龙门之桐，高百尺而无枝，中郁结之轮菌，根扶疏以分

离。上有千仞之峰，下临百尺之溪；湍流溯波，又澹淡之。其根半死半生，冬则烈风漂霰飞雪之所激也；夏则雷霆霹雳之所感也。朝则鹂黄鸤鸮鸣焉，暮则羁雌迷鸟宿焉。独鹄晨号乎其上，鹍鸡哀鸣翔乎其下。于是背秋涉冬，使琴挚斫斩以为琴。野茧之丝以为弦，孤子之钩以为隐，九寡之珥以为约。使师堂操《畅》，伯子牙为之歌'。"这段文字，与嵇康的《琴赋》相像而早于嵇康。

明代琴谱，多收集、整理前人作品。梧桐老人萧鸾除了《杏庄太音补遗》，还有一部《杏庄太音续谱》。该琴谱其实非常重要，因为此谱中有许多萧鸾创作的琴曲，如《石床枕易》《天文》《地理》《三才吟》《人物》等。这类琴曲与习见的题材有明显区别，思考性很强，估计不会太动听。然而其意义却值得重视：一则琴曲本来应该不断有新作而非仅止于"传统"，二则琴曲题材应该是丰富多样的，走一条"不动听"的探险之路，琴乐才可能发展。

《太音传习》于大多数琴曲之前加"友山考谱"，文字实则多沿用旧说，并无独到考辨。《雉朝飞》曲谱前的考谱也基本照抄《神奇秘谱》对该曲的解题，唯《神奇秘谱》中的"犊牧子……行年五十而无妻"被改为"犊牧子七十而无妻"，不知友山先生给牧犊子加的二十岁是从哪里考证得来的？

明代杨表正《重修真传琴谱》中有《文王操》一曲，只寥寥数句，与《神奇秘谱》中的《文王操》在音乐上显然源出不同。而其中所配之诗却可帮助理解一样的曲情："翼翼翱翔，彼凤兮衔书来仪，以会昌兮，瞻天案图殷将亡兮。苍苍之天，始有萌兮，五神连精，合谋房兮，兴我之业，望羊来兮。"

古琴曲作者一直是个令人困惑的事情，许多琴曲都被编谱者冠以周文王、师旷、孔子、蔡邕、阮籍、嵇康、王维、赵普等等先贤大哲之名义，今人以为这显然是有意识地借重他们的声名。但是，琴所来久矣，琴既自古即有，孔子时代的"家弦户诵"所弹之琴肯定不会只是单调地拨弄几下，阮籍、嵇康时的琴肯定已有十三徽，更不会简简单单，郭楚望的大曲也不会一步登天达到那么复杂精深的地步。所以，且不妨相信或想象文王、孔子指下的琴乐已经是美妙的了。

《重修真传琴谱》中《秋鸿》一曲解题有曰："琴道之大者，莫过于《凤凰来仪》《广陵散》者。"然《重修真传琴谱》中并未录此谱。刊有《箫韶九成凤凰来仪》谱的有《琴谱正传》《杏庄太音续谱》《藏春坞琴谱》《裛露轩琴谱》和《琴学丛书》。《秋鸿》《广陵散》今天还能听到，而这首托名周成王的大曲却沉寂琴谱，难闻其声了。

凡与琴有关的史料，《琴书大全》分门别类辑录，有

类书之功，且因此而收录了许多后来佚失的文献。在学术规范上，应该成为今天琴学的榜样。

《琴书大全》辑录咏琴古诗，其中有欧阳修一首写奚琴的《闻奚琴》诗："奚琴本出奚人乐，奚虏弹之双泪落。抱置酒前试一弹，曲罢依然不能作。黄河之水向东流，凫飞雁下白云秋。岸上行人舟上客，朝来暮去无今昔。哀弦一奏池上风，忽闻如在河之中。弦声千古听不改，可怜纤手今何在？谁知著意弄新音，断我尊前今日心。当时应有曾闻者，若使重听须泪下。"典雅如欧阳永叔者，感于胡人之琴乐，抒悲凉之慨。而《琴书大全》于琴书中收录此诗，比之与向来琴"对夷狄不弹"的鄙陋之见，亦可见胸襟之阔。

《玉梧琴谱》于《秋鸿》一曲后刊有一图，注文曰"见宋磁器"，颇有别趣。余以为，此图当为宋代瓷粉盒盖上纹样。

明清琴谱中所载琴曲，多半为明以前作者，不论是否托名前贤，均可见琴曲作者不似诗文作者那样愿意署自己的姓名。《客窗夜话》一曲在明代的琴谱如《重修真传》《玉梧琴谱》《藏春坞琴谱》中即标明为当朝刘伯温所作。刘基为明代重臣，注明《客窗夜话》为他所作可信不诬。《藏春坞琴谱》中更收有万历年间京城琴师沈音新创作的《洞天春晓》《溪山秋月》《凤翔霄汉》三首大曲。

尽管新制曲不算多，但已弥足珍贵了。

明刊《绿绮新声》共收十三曲，每曲配诗，且与曲谱乐句一一对应，长短不一，凑泊乐句而拟词，显然可且弹且歌，包括《胡笳十八拍》这样的大曲。略微细想一下，此谱收曲不多，大概是为了避开《潇湘水云》这类器乐性特别强、不宜配歌的琴曲。由此也可以想到，中国琴曲原本有一些很受诗歌的影响，与诗歌语言的表达相仿，有突出的说话的语气。甚至可以开玩笑地说，中国琴曲很早便有 rap 了。

新弦有钢火气，乏柔润之意，因之旧弦可宝。古人于此已经着意，旧弦轻易不愿弃去。如《真传正宗琴谱》有"选看琴弦法"一节，即提及"假若旧弦已坏，又买新弦换之，可将旧弦二三四弦改去缠丝一层，即可做五六七弦用也"。

不少古琴谱书中都谈及焚香弹琴，并都说弹琴时所焚之香宜用水沉。水沉在古代已价格不菲，今天更是价逾黄金。水沉香气固然美妙，但弹琴如此高消费，我以为，这与琴关系似乎不大。

琴曲题材以忘情山水、逍遥遁世者居多。封建王朝，垄断意识形态，而士人、琴人却往往不买账，笑傲王侯。《绿绮新声》的琴曲都配了诗，《欸乃》中道："欸乃歌声调转

悠，脱巾露发，说甚王侯。""欸乃歌声韵转长，傲着百世，蔑着侯王。"这份清高，大概是琴之所以为琴的根本。

《松弦馆琴谱》影响甚大，可见严澂水准格调。谱后附有他一篇《楷琴记》甚有趣，说他的朋友陆九来偶尔发现用作棋枰的孔林的楷木落子声清越，便弄来楷木，请了斫琴名手张敬修，让他住在北山精舍里，用楷木制了十余床琴，结果声音极佳。

文字有时有助于对音乐的理解，但有时文字又不免成为音乐的"敌人"，过多、过具体的阐释，无疑会成为音乐想象的干扰。明张廷玉的《新传理性元雅》中《渔樵问答》的题解写得很漂亮："按斯曲想亦隐君子所作也。因见青山绿水万古常新，其间识山水之趣者惟渔与樵。泥途轩冕、敝屣功名，划迹于深山穷谷，埋声于巨浪洪涛。是以金兰同契，拉伴清谈，回视奔走红尘、忧谗畏讥者，殆天渊耳。"但他又嫌此曲没有问答之语而添上了渔、樵说的话，这就有些拘泥机械了。

古代女子编制琴谱者极罕，明崇昭王妃钟氏编有《思齐堂琴谱》，基本可以肯定这些曲子都是她自己能弹、常弹的，那些虽重要而她不会弹的便不予收入。其中有一曲她自己创作的《历苦衷言》，有二十二段之大。此曲完全是自叙传，叙述她于宫中守节抚孤的经历。内容详实，情感真挚，技法丰富，是不可多得的琴曲题材。可惜至

今未见有人打出。查阜西在《琴曲集成》的"据本提要"中认为，此曲"是一些封建贵族妇女的琐屑形态，内容并不足取"，这应该是查先生那个时代的偏见了。

明天启年间陈大斌（号太希）所编《太音希声》是一部很特别的琴书。书中既有古谱，也有他自己的新创。不少琴曲谱后还有各地琴家写的跋，书体各出己手，信息很多（不过需要仔细甄别，如《梅花三弄》曲谱后一位陈太希的朋友说此曲是陈太希所谱，就不能当真了）。陈太希自己对琴曲的解题也作得与众不同，除了解释曲意、来源，其间也时有一些当时琴人的事迹。陈太希数十年间游历各地，以琴会友，这番行踪于琴谱有所表现，非常珍贵。不知今天的琴界有没有学者对之进行专门研究？

明潞王朱常淓的潞王琴以制作金贵著称，他还编有一部《古音正宗》琴谱，写刻也极精美，只是内容如何不得而知。或许也有可能与他的琴一样是金玉其外。此谱还有一个奇怪的情况，全谱五十曲中唯有《墨子悲歌》和《秋鸿》有解题，其他都没有。

古代琴谱并非皆出自创，很多琴书都延用旧谱及旧说，甚至仅为转抄旧著而已。徐青山的《溪山琴况》是琴史上极重要、极难得的理论著作，而他的《大还阁琴谱》也非常扎实、丰富。不论是谱前各家序言中透露的历史

信息，还是徐青山本人的文字，都可见一个学养厚、技艺深、见识高的琴家的特征。比如许多琴书在讲弹琴之要、之忌时，多半都是那几句老话，而徐青山所言，却都是心得。

琴谱曲前后文字，多为解释作者、曲意。《琴苑心传全编》于《潇湘水云》曲谱后有一段文字，说古琴、名画往往令人心生贪污觊觎，作者以为不然，以为画、琴之高雅可以止贪去污。此论想当然尔！名画、古琴可以换大钱的道理，此公难道不知道？

清康熙年间庄臻凤撰修之《琴学心声谐谱》除录有古谱外，还有自制曲十二首。曲后的跋出自众手，都是亲耳聆听这些新制曲后的感想。这些曲子题材较广泛，不仅有栖情山水的"主流"题材，也有《释谈章》《早朝吟》这类不易入琴的内容。可见庄氏用心立意之不同寻常，甚为难得。

清初鲁鼐的《琴谱析微》论琴要言不烦，很有个人见识。如许多琴书都辗转抄录的论弹琴之忌，此书仅有"指法宜忌二则"，将思想表达得非常简明："一宜古澹苍老。琴为圣乐大雅，自有元音则音尚古澹，与群工所奏迥别焉。然古矣澹矣而落指不坚、取音不正，则不得苍老。调虽和平，未尽善也。惟屏绝繁杂之声，指法坚老，骤鼓如崩山岳，细拨如击金石。所谓按弦入木、弹弦欲断，乃

为得之。一忌柔媚打花。弹琴有所宜，亦有所忌。何也？当山空室静，气定神闲，心游太古，偶一动操而风雷助响、鱼鸟谐音，我思古人，恍然在目，则去师襄真传不远矣。常见世之不知琴者，以柔媚为工，落指飞舞，流入弦索打花一派，持其熟滑，取悦人耳，远失大圣人制作之意，殊为可慨。顾我同志，若指染此疾，急治勿忘。"曲谱之后有一些鲁莽的跋语，也写得很有见地。

《五知斋琴谱》撰刻精工，声名赫赫。曲谱之精且不论，其中大量对琴曲意境及弹奏技艺要旨的文字说明，是其他琴谱所缺少的，实在值得今天习琴者细品，也非常值得今天的授琴者借鉴。

《兰田馆琴谱》中不少琴曲题下注明传授者之名，渊源于是清晰。其后多有作者小跋，语虽简略，却有不少对乐曲的独到体会，信息颇多。比如，《水仙曲》后跋语："此操广陵汪次伦家藏曰《搔首问天》，与此谱大同小异，然无此指法之工也。"便有助学理。再如《八极游》曲后跋语："此极淡之音，最难下指。淡而无味，则索漠而拙，若加以顿挫，又患其冗杂而促。要以轻活飘渺，一种云霄千里之气，脱尽人间烟火，方合神游八极之意。文培生好道，神清貌古，身不满五尺，手不满五寸，指若鸟爪，有类麻姑，而琴音清越。闻弹此曲，如入仙山，至今又有盈耳之叹。恨予未得其神似也。"写神状貌，活泼可爱。

琴谱各有侧重，或注重词、乐相合，或讲究纯粹器乐性。有时不免形成偏见。《自远堂琴谱》既重视传统曲谱，又集众多琴家的经验对琴乐进行斟酌，颇有独自的发明，也并不摒弃词文与音乐的配合。十二卷有一组是依旧词牌如《渔家傲》《水调歌头》《清平乐》《沁园春》《临江仙》等填词配乐的琴曲，都有内在表达。其中由张鹤鸣先生填词的《两同心》更是直接表达对制谱编集的评价："蓬径萧然，秋风又转。忽闻佳客过荒斋，快相逢，病魔顿遣。羡君文誉动骚坛，更钦轩冕私淑，高标不浅。两怀齐展，圣乐应将律吕研，希声细把宫商辨。名山业，千古流传，知音岂鲜？"

《衰露轩琴谱》收曲达八十三首之多，因为所据原本晒蓝本字迹模糊，查阜西先生曾请人抄录一过，时间当在二十世纪五六十年代。这部大书的抄录从头至尾出自一手，欧体小楷，笔笔精到。仅仅是抄录的水准，如今大概是难得再有了。

《衰露轩琴谱》中题解、跋语类的文字内容甚少，而于谱中有一些关于弹奏的理解与要求，相当有意思。如《樵歌》中就有多处提示，"泛有顿挫"；"一句至六句用神作之，末三句跌而无迹"；"跌宕以下三段，句句要老干为妙"；《沧江夜雨》中之"此立（撞）妙在甜俏"等，都可见当时弹琴技艺之讲究、风格理解之丰富，令人神往。

《小兰琴谱》在谱中偶尔加入一些对弹奏的要求，如"其指法妙于老峭"；"此抡在有意无意之间妙"；"抡妙于不全乃极顿挫"；"老实用指，不烦吟猱"；"书法有意到笔不到，唱法有声未到而意已足者，更有腔已满而尚有余蕴者。斯数段如是"；等等。极有艺术见识。古琴历经千年，其中不知多少高士名家对弹奏技艺进行琢磨，可惜这些弹奏方面的心得留诸琴谱的非常少见，更不用说有专门著述论此。这是一个极大的遗憾。如今琴人弹琴，往往有习气，对吟猱上下的蕴意、韵味分别不够细致，甚至有不少琴人的吟猱绰注永远都是一个方法、一种味道。

　　道光年间的《琴谱谐声》是最早的琴箫合谱，意义非凡。查阜西先生在《琴曲集成》据本提要中对之似乎颇有批评，拈出《琴谱谐声》中"其曲谱，大抵繁声，非雅音，然能指下去其促数，神和志定，以臻其妙，亦复何异焉"及"虽然，器同调同，律度声字同，而高下疾徐之际，精神气韵有迥然各别者，岂为郑为雅，果以存乎其人与"，认为"从这些说法，我们可以看到他的吹箫的理论和技巧，也是没有真功夫的"。查先生学问高深，不过时有难以理解的高论。比如以上拈出的《琴谱谐声》中的看法，既实在又辩证，为何被查先生批得一钱不值，实在令人费解。除了这两段话，《琴谱谐声》中不少观点其实都相当有见地，如："琴声，箫所不易传者。惟滚拂、泼剌、掐撮等音，吹时最宜放活，以带度为妙，

或直让过琴者，所谓无声者，正其可听者也。至上下、进复、退复等音，反宜字字传写，然亦有宜让过处。惟琴曲精熟，而后能达箫之妙趣耳。"都是专家之言，显然是有真功夫的。《琴谱谐声》谱后，往往对谱字、节奏、来源等作说明和考辨，颇用心思，是相当值得重视和研究的一部文献。

　　《琴谱谐声》中之《秋塞吟》曲后有一段跋语，颇有意思："此晴浦先生谱也。先生中州雅士，善琴。虽居漕秩，其风味，山林儒雅兼而有之。所蓄佳琴数十床，生平所见未有过此。余岁尝过淮，数闻人称先生七尺杖能于稠众中夺人剑戟。尝读葛稚川自序，心焉向往，恒一欲睹绝技为快。及相见辄复忘以为请，其所以移人者有十百于此可知矣。此曲余幼尝肄习，己巳之秋，初识晴浦，即为鼓此。音韵节奏绝佳，迥异曩习。遂乞得之，以为珍秘，间尝以洞箫度之。悠扬悲壮，洵仙音也。今以为箫谱冠焉。先生于琴，洵为好而乐之者，故其诣能深。余前后所聆，凡二十余曲，皆无俗韵。今夏为鼓《风雷引》，抚弦动操，觉凉飔一缕方拂鼻作藕花香，忽如骤雨将倾，迅雷且至。起视天色，爽然神为之夺。盖良琴妙手，知己相对，故不觉兴会淋漓。人生此境，何可多得？念欲即传此谱，时粮艘已渡河，绣囊画桡，舣岸待发，未敢以请。他日与先生商订续刻，中州雅奏，当倾箧而出之，不令久矜枕秘也。"

王仲舒的《指法汇参确解》是一部条理特别清晰的琴书，著者编此书的教学用意很明确，写得简明扼要，注重习琴的方法。其中的《碧鲜山房琴窗随笔》有不少值得借鉴琢磨的体会。

左手大指按弦，除关节处以外，都用半甲半肉之处。而清道光年间的《邻鹤斋琴谱》琴论篇中"左手按弦甲音肉音辨"一节中说："所谓甲音，以大指平放于琴面，令甲背向上，仍以大指肚旁肉音而按曰'甲音'，以大指节处按弦出音而曰'肉音'。古人以近甲处曰'甲音'，近节处曰'肉音'，以示区别。其实均用肉音，绝无用甲按弦之理。后人误会其意，将大指甲背向右竖起吟猱，以为甲音，致指甲伤缝，状如锯齿，甚至出血，将琴面刮去漆纹，洼陷而成败声，修补费手。余每遇以时调悦耳者，尽将大指甲直竖于琴面为甲音，其误甚矣。雅尚之士宜慎之。"他所说其时人的甲音大概是全用甲，但即使是半甲半肉，依然会出现伤甲的情况。如果古人的确全用肉，那倒是一种全"新"的理解。

唐代司空图《二十四诗品》是中国古代诗歌理论的重要著作，分为"雄浑""冲淡""纤秾""沉著""高古""典雅""洗炼""劲健""绮丽""自然""含蓄""豪放""精神""缜密""疏野""清奇""委曲""实境""悲慨""形容""超诣""飘逸""旷达""流动"共二十四品，讨论诗歌的各种格调、境界和趣味，影响甚大。《天闻阁琴谱》中录有

温均所撰《二十四琴品》，完全借用《二十四诗品》的体例与名目，而从琴阐发，颇有可读之处。琴坛说《溪山琴况》者甚众，而于此琴品论者寥寥，亦是怪事。实则《二十四琴品》不仅可作为重要的琴论体会，而且完全可当作中国艺术境界、格调的重要文献来研读。

不少琴谱中都绘有手势、指法图，大多将手形与模拟的自然事物并列。《天闻阁琴谱》则舍自然模拟之图而以文字代之，如"名指按法"的"左栖凤梳翎势"："兴曰：有凤栖梧兮，不飞不鸣。意将冲天兮，载拂其翎。名、侧按而拇屈，因其势而得名。"表述既准确，且有诗意。而有的琴谱如《希韶阁琴谱集成》《双琴书屋琴谱集成》等则对传统的"螳螂捕蝉势""商羊鼓舞势""飞龙拿云势"等用文字具体、详细地描述手形手势方法，摒弃了比喻，显然更方便学习。

《天闻阁琴谱》于天头及谱间往往加注，有的是对具体指法的要求，有的则关乎整体风格的认识，很值得琢磨体会。如《孔子读易》一曲加注曰："此闽派之正操也。大抵闽派节奏皆紧，多用落指吟，即一撞一猱，无不带吟者。议者谓吟猱不分，以其太急故也。若能持之以缓，亦自各别。但家数总嫌于小。宜初学作之，易于悦耳。兹收入，聊备一派。"古琴指法号称极丰富，实则左手无非吟猱绰注，琴的趣味、格调，也大多在这看似"简单"实则微妙的上下动静之中。《天闻阁琴谱》中的这段话，

对于今天古琴教学中的技法训练，应该有很重要的参考价值。

中国传统文化，凡事讲阴阳谐和。琴主阳，则与之相合的箫和瑟就代表阴。可惜无论是箫还是瑟，与琴相合的努力都不太成功，曲目文献甚少。而且，箫与瑟的内容基本都照搬琴曲，与琴形成不了对话。然而，这又恰恰给以琴箫合奏、琴瑟合奏形式极大的发展空间与可能。